VI 设计

规范与应用自学手册

（第2版）

阿涛 ◎ 著

人民邮电出版社

北京

图书在版编目（CIP）数据

VI设计规范与应用自学手册 / 阿涛著. -- 2版. --
北京：人民邮电出版社，2022.9
ISBN 978-7-115-59453-2

Ⅰ. ①V… Ⅱ. ①阿… Ⅲ. ①企业－标志－设计－手
册 Ⅳ. ①J524.4-62

中国版本图书馆CIP数据核字(2022)第100477号

内 容 提 要

本书是作者多年 VI 设计经验的总结。全书共分为 5 章，第 1 章介绍 VI 设计常用的软件及相关文件格式
的转换；第 2 章介绍 VI 设计基础要素的设计规范和难点；第 3 章讲解十大类别的 VI 设计应用要素的处理方
法和技巧；第 4 章介绍 VI 设计手册的制作；第 5 章展示作者设计的 VI 案例，供读者赏析或参考。

本书语言通俗易懂，结合实际案例对 VI 设计项目进行阐述，可以使读者了解 VI 的设计过程。

本书学习资源中包含 6 个在线视频文件，以及标识制图网格和色谱表等，具体获取方法请参考本书"资
源与支持"页。

本书不仅适合标识设计和 VI 设计的初学者阅读，也可以作为相关院校艺术设计类专业的教材。

♦ 著　　　　　阿　涛
　　责任编辑　　张丹丹
　　责任印制　　马振武

♦ 人民邮电出版社出版发行　　北京市丰台区成寿寺路 11 号
　　邮编　100164　　电子邮件　315@ptpress.com.cn
　　网址　http://www.ptpress.com.cn
　　北京瑞禾彩色印刷有限公司印刷

♦ 开本：787×1092　1/16
　　印张：14.25　　　　　　　　　2022 年 9 月第 2 版
　　字数：373 千字　　　　　　　 2022 年 9 月北京第 1 次印刷

定价：99.90 元

读者服务热线：**(010)81055410**　印装质量热线：**(010)81055316**
反盗版热线：**(010)81055315**
广告经营许可证：京东市监广登字 20170147 号

前言

我第一次接触VI（Visual Identity，视觉识别）设计是在10年前。那时威客网刚刚兴起，一项VI设计任务的内容往往不是很多，但完成后可获得的报酬却是标识设计的6~10倍。如果一个月能完成两个VI设计任务，那么收入相当可观。当时威客网上会VI设计的人很少，接VI设计任务的人寥寥无几，所以任务获取率是很高的。基于这些方面的原因，我开始试着去学习VI设计。

我先是在网上了解什么是VI。以我当时的理解，VI就是把标识应用到各种载体上，如名片、信纸、信封、门头、手提袋等，然后把这些不同的应用通过一个统一的图形贯穿起来，让它们有整体感。这样做下来就是一套VI。

为了更深入地了解VI，我常常在百度网上搜索关于VI设计的图片，也在网上找了一些VI设计的成品素材，下载了一套品牌VI设计手册。这套VI设计手册有100多页，为了学习，我将其打印出来，用于了解VI的结构。通过对这套手册的学习，我认为VI由两大部分组成：一个是基础，一个是应用。这两大部分又细分出一些具体的项目。

大概了解VI后，我就开始在威客网上承接VI设计的任务。其实当时参加VI设计并不是为了中标，只是想通过具体任务进行练习。因为那时我只是在"照葫芦画瓢"，什么安全空间，什么辅助色，什么色阶、专色，什么明度规范，一概不懂，只是按照现成的页面来模仿和学习。没想到的是，我第一次参加的VI设计任务居然中标了，仅凭几页看似规范却连自己都不明白的VI基础要素设计就中标了。真的就这么容易？！其实那时做威客运气占一大部分，另一部分就是平和的心态。大多数威客都是初学者，经验相对少一些，大家都处于努力学习的阶段。

第一次中标的VI设计项目单，有80多项，客户给我一个月的时间完善。我拿着项目单和我下载的品牌VI设计素材对照，发现大部分项目都一样！模仿是学习的第一步，对于没有经验的项目，我就在百度网上输入项目名称，搜索图片来了解。用了近一个月的时间，我才做完这套VI设计。对于客户的意见，我都一一修改，尽量让客户满意。有时候，客户对你的要求越高，越能促进你进步，所以不要抱怨客户挑剔。你在这条路上取得的成绩，也来源于客户对你严苛的要求。

一套VI设计做下来，基本的知识我都有所了解了，接下来开始专注参加VI设计的任务，不过依然以学习为主。在设计的过程中，软件出现了问题。每个设计作品所包含的项目至少有40个，由于当时的Illustrator是CS版本，这个版本的缺点是一个文件里只有一个绘图面板，所以每一个项目都要存成单独的文件。虽然Illustrator也有类似Photoshop里的图层，但用来做VI设计很麻烦。相对以上两个软件，CorelDRAW轻松地解决了这个问题：一个文件就可做出一套完整的VI设计。

　　随着对VI设计越来越了解，我的VI设计任务中标率越来越高，有时甚至可以达到90%。我做一套VI设计的速度也越来越快，由原来的一个月缩短到一个星期左右，最短的一次只用了四天，并且做出来的VI设计基本上都能得到客户的认可，需要改动的地方很少。本以为一路走下来，会一直这么轻松，直到一次中标某公司的VI设计任务，才让我彻底改变了这种状态。

　　这个任务中标后，客户没直接发VI项目让我做，而是给了我一个他们公司的网址，还有他们公司的信息及同行的VI设计作为参照，让我都了解后再去做这套VI设计。我当时没有想太多，本以为做了这么多套VI设计后，早已轻车熟路，至于客户给我的那些信息，我只是大概地看了一眼，就着手设计了。大概不到一个星期的时间，我就把设计的VI交给了客户。几天后，客户发来信息："你这个VI设计我们不太满意，每一项都是把固定的图形套进去，这不能算设计啊，只不过是在套模板。你再想想吧，把辅助图形变化一下。"一时间我有点不知所措。的确，那时设计VI之所以那么快，是因为我把VI的辅助图形设计好之后，直接套用到应用里，几乎是一气呵成，并且我做的辅助图形基本上就是把标识放大变色而已，所以一套VI设计很容易就完成了。

　　既然客户不满意，那就去修改，修改的过程就是提高的过程！

　　我重新查看客户发给我的所有信息，认真地去了解这个公司，去了解这个行业。在对这个行业和公司有了更深层次的了解后，我一点点修改原来的那套VI设计，最终得到了客户的认可。从那时起，我对VI设计有了全新的认识，不是一味地去做同样的设计，而是多欣赏别人的VI设计作品并学

习一些新的方法和技巧。每接一套VI设计任务，我都会认真地去设计辅助图形，反复尝试，反复斟酌，注重延展效果，有时一个辅助图形应用到一半，突然有了新的创意，于是从头再来。这样又恢复了之前一个月时间完成一套VI设计的速度，但质量比之前VI设计的质量有所提高。这就是进步。

从那之后，我设计的VI作品基本上都是一稿通过，无论是色彩、图形还是实际应用，都被客户认可。这证明我的努力确实有了成效，心里也非常感激那个"为难"我的公司，如果没有他们的那次否定，我或许不可能有今天的进步。

如今每套VI设计做下来，不但客户的满意度提高了，VI的制作速度也提高了。一些客户是我从2008年一直服务到现在的老客户，这让我很欣慰。在设计路上能得到客户的信赖，也是一种成功。

几年前就有朋友让我写一本关于VI设计的书，可是一直没有头绪。那时有威客问我："你设计VI为什么这么快，中标率这么高？也教教我怎么弄吧！"我只告诉他4个字：多看案例。确实，刚开始我都是通过看案例来学习的，再深一些的理解就没有了。

如今我终于提笔写了这本关于VI设计的书，编写此书也是为了实现几年前的心愿。只是我的水平有限，毕竟是自学的VI设计，书中难免存在谬误、疏漏，恳请读者不吝赐教、指正。

本书和之前写的《标志设计案例解析与应用》的受众一样，主要还是针对VI设计的初学者，尤其是那些想学VI设计又没头绪的朋友。在本书中，我将这些年的VI设计经验毫无保留地分享给大家，希望大家在学习中有所收获。

阿涛

2022年5月

资源与支持

本书由"数艺设"出品，"数艺设"社区平台（www.shuyishe.com）为您提供后续服务。

配套资源

6个在线视频

标识制图网格.ai

PANTONE色谱表

PANTONE国际色卡CMYK配方表及LAB-RGB对照表

5个PPT教学课件（教师专享）

资 源 获 取 请 扫 码

"数艺设"社区平台，为艺术设计从业者提供专业的教育产品。

与我们联系

我们的联系邮箱是 szys@ptpress.com.cn。如果您对本书有任何疑问或建议，请您发邮件给我们，并请在邮件标题中注明本书书名及ISBN，以便我们更高效地做出反馈。

如果您有兴趣出版图书、录制教学课程，或者参与技术审校等工作，可以发邮件给我们。如果学校、培训机构或企业想批量购买本书或"数艺设"出版的其他图书，也可以发邮件联系我们。

如果您在网上发现针对"数艺设"出品图书的各种形式的盗版行为，包括对图书全部或部分内容的非授权传播，请您将怀疑有侵权行为的链接通过邮件发给我们。您的这一举动是对作者权益的保护，也是我们持续为您提供有价值的内容的动力之源。

关于"数艺设"

人民邮电出版社有限公司旗下品牌"数艺设"，专注于专业艺术设计类图书出版，为艺术设计从业者提供专业的图书、视频电子书、课程等教育产品。出版领域涉及平面、三维、影视、摄影与后期等数字艺术门类，字体设计、品牌设计、色彩设计等设计理论与应用门类，UI设计、电商设计、新媒体设计、游戏设计、交互设计、原型设计等互联网设计门类，环艺设计手绘、插画设计手绘、工业设计手绘等设计手绘门类。更多服务请访问"数艺设"社区平台www.shuyishe.com。我们将提供及时、准确、专业的学习服务。

目录

第 3 章

VI设计应用要素

VI设计基础知识

本章介绍3个软件——CorelDRAW、Illustrator、Photoshop，并围绕VI设计进行讲解。因为本书没有过多地阐述操作步骤，所以对于这3个软件，大家可以自行购买相关图书或视频进行学习。只要熟悉其中的一款软件，使用其他软件就会简单很多，因为这3个软件具有相通性。大家如果在学习VI设计的时候已经学过标识设计，对这3个软件的操作方法也已经有所掌握，那么学起来会容易一些。

CHAPTER

01

1.1 VI概述

VI是Visual Identity的缩略词，意为视觉识别。

VI是以标识、标准字、标准色为核心展开的完整、系统的视觉表达体系。VI将企业理念、企业文化、服务内容、企业规范等抽象概念转换为具体符号，塑造出独特的企业形象。在企业识别系统设计中，视觉识别设计具有重要意义，且其传播力和感染力强，容易被公众接受。

通俗而言，VI设计就是把公司的标识、标识的色彩、标识与公司名称的组合等进行规范，然后应用到各种用品上。VI设计所呈现出的效果如名片、信纸、信封、车体广告、形象墙等。下图为一个VI设计示例。

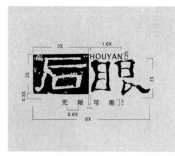 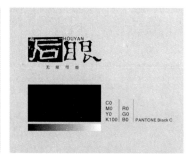

 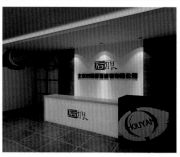

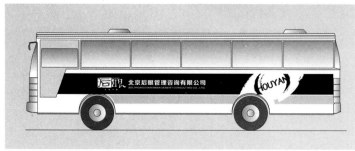 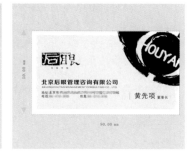

1.2 VI设计常用软件及文件格式的转换

VI设计为企业视觉形象制定标准规范，在制作上要求图形边缘精度高，经过放大、缩小、旋转等操作后不会失真；从设计项目上看，基本都是编辑创作出来的图形，很少涉及成品图片的运用，因而VI设计主要通过矢量软件来完成。当前做VI设计的矢量软件主要是CorelDRAW和Illustrator，而用于图像处理的Photoshop只作为辅助软件。下面我们围绕VI设计来了解一下这些软件。

1.2.1 CorelDRAW

CorelDRAW缩写为CDR，是Corel公司开发的一款图形处理软件。CorelDRAW具有非凡的设计功能，被广泛应用于标识设计、模型绘制、插图描画、排版及分色输出等诸多领域。

1. CorelDRAW软件版本

在用CorelDRAW做VI设计时，对软件的版本没有太高的要求，大家可以根据自己的习惯及熟练程度进行选择。下图是本书使用的CorelDRAW X7的启动界面。

2. CorelDRAW的多页功能

由于CorelDRAW有分页展示的功能，因此一个文件下可设置多个页面，每个页面都可单独命名，这样便于VI设计的项目管理。

3. CorelDRAW的度量标注工具

CorelDRAW中的度量工具可以让标识的标准制图更加规范，同时方便用户标注标识与其他要素之间的尺寸比例。

 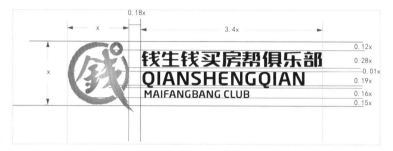

4. CorelDRAW设计矢量效果图

CorelDRAW可以直接设计一些简单的用来展示项目的矢量效果图。它的好处是可以让VI文件变小，加快打开文件的速度，但呈现的效果不如用Photoshop设计的逼真。

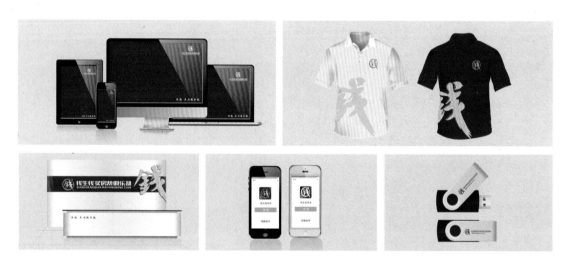

5. CorelDRAW插件

CorelDRAW插件是CorelDRAW的实用小程序。在进行VI设计时，它们可以帮用户节省很多时间。其中，CorelDRAW超级伴侣就是一个很实用的插件，在CorelDRAW的多个版本中都能用，安装起来也很方便。

VI设计中常用的插件功能是批量导出和文本转曲
线。例如，VI设计完成之后需要导出图片给客户看，
如果没有安装插件，就得一页一页地存储，安装插件
以后就可以一键完成所有图片的保存。

1.2.2　Illustrator

Adode Illustrator缩写为AI，是Adobe公司推出的矢量图形制作软件。

Illustrator与CorelDRAW的功能有很多相似之处，用这个软件来做VI设计有优点，但也有一些
缺点。下面我们来了解一下Illustrator。

1. Illustrator软件版本

Illustrator有很多版本，下图为本书使用的Illustrator CC 2015版本的启动界面。

2. Illustrator的多面板功能

虽然Illustrator 没有CorelDRAW的多页功能，但是有一个多面板的功能，这样就解决了VI设
计中的项目管理问题。但如果项目过多，还是得分几个文件来做。从这一点上看，Illustrator还是逊
色于CorelDRAW的。Illustrator的优点是不用插件就可以一次性导出所有图片。

3. Illustrator的度量标注工具

Illustrator中没有像CorelDRAW那样的度量标注工具，我们需要在Illustrator中安装BPT Pro Illustrator自动标注尺寸插件，这样才能达到标注的效果。

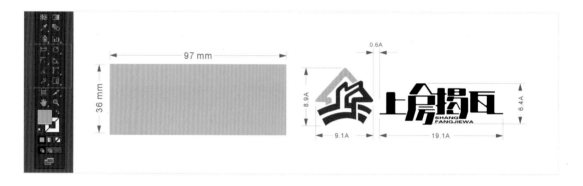

4. Illustrator 文字一键转曲

文字转曲是为了在用其他计算机打开文件时能正确显示当前所选用的文字字体。如果文字没有转曲，在打开文件时可能会提示缺少字体，这时如果强行打开文件，字体就会被替换。

Illutstrator里的文字转曲相对于CorelDRAW的文字转曲更简单，不用插件，只需记住这些快捷键就可以了：按Ctrl+A组合键，再按Shift+Ctrl+O组合键。

1.2.3 Photoshop

Adobe Photoshop缩写为PS，这款软件也是由Adobe公司开发的图像处理软件。

Photoshop有很多功能，常应用于图形图像及文字处理等方面。在VI设计中，Photoshop的作用就是结合智能模板制作逼真的效果图。

1. Photoshop软件版本

下图为本书使用的Photoshop CC的启动界面和打开后的界面。

做VI设计的效果图对Photoshop的版本没有太高的要求，一般选择Photoshop CS4以上的任意一个版本都可以。

但要注意一点：所选的版本要有3D功能，否则，有些带3D效果的贴图就无法使用了。

2. Photoshop智能贴图

贴图是平面设计师经常做的工作，不需要打印就能直观地展示自己设计的作品运用到成品上的效果。把贴图做成智能贴图之后，就可以反复使用。

下图分别是智能贴图模板和贴图后的效果。

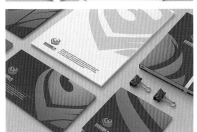
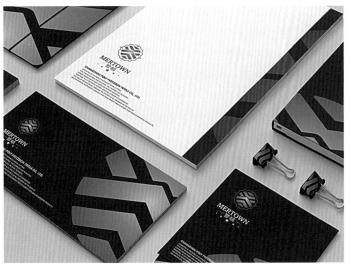

下图是带有3D功能的智能贴图软件界面及贴图效果。

智能贴图模板可以在专业的素材网站上购买，不用自己费力去做。有些设计网站会提供一些免费的智能贴图模板，如字体传奇网，大家可以下载使用。关于使用方法可查看本书配套在线视频（智能贴图的使用方法）。

3. Photoshop与Illustrator配合使用

Photoshop、Illustrator都是Adobe公司推出的软件，所以它们之间兼容性良好。做效果图时，两者配合使用更为方便。例如，在Illustrator里设计好的名片，可以直接拖曳到Photoshop中做效果图，这样既不失真，也没有白底。但是用CorelDRAW做的图形，就不能直接拖曳到Photoshop中做效果图，而要将CorelDRAW文件导出为PNG格式之后才能在Photoshop中进行操作。

1.2.4 文件格式的转换

每个人在软件使用方面都有自己的习惯。有的人习惯用Illustrator设计标识，用CorelDRAW做VI设计，如果调换一下软件就会觉得特别不顺手。但是我们常常会遇到这样的问题：你习惯用Illustrator设计，有的客户却要CorelDRAW的源文件；你习惯用CorelDRAW设计，有的客户却要Illustrator的源文件。这就涉及文件格式转换的问题。

1. Illustrator文件转为CorelDRAW文件

直接在CorelDRAW中打开Illustrator文件，然后执行"另存为"命令，输入文件名就可以完成转换。但是这样的转换要求Illustrator文件版本低于CorelDRAW软件版本。例如，我们使用的是CorelDRAW X6，那么Illustrator文件要存储为CS6或更低的版本，这样才能在CorelDRAW里正常显示，否则打开的文件就可能变成右图所示的样子。

2. CorelDRAW文件转为Illustrator文件

在CorelDRAW中执行"文件→导出"命令或按Ctrl+E组合键，在弹出的对话框中将"保存类型"设置为"AI-Adobe Illustrator"。

选择保存类型之后单击"导出"按钮，就会弹出下方左图所示的对话框，按红框标记进行设置就可以。注意页码的设置，无论多少页的CorelDRAW文件，每次导出时一定不要超过9页。如果超出9页，在Illustrator里打开文件时就会出现图像重叠的现象，如右图所示。

3. Illustrator和CorelDRAW文件转为PSD文件

会有个别客户需要Photoshop分层源文件。在Illustrator中将做好的文件转换成PSD格式，直接执行"文件→导出"命令，"保存类型"选择"Photoshop（*.PSD）"，如果是多页面的源文件，还要设置一下导出范围，如下图所示。

单击"导出"按钮弹出如下对话框，参考图中设置，单击"确定"按钮后，将导出的文件在Photoshop中打开就是分层文件。

如果是在CorelDRAW中做的文件，需要先将CorelDRAW文件转换为Illustrator文件，然后在Illustrator中转为PSD文件。

1.2.5　小结

本章只对CorelDRAW、Illustrator和Photoshop这3个软件做了简单的介绍，而且都是针对VI设计方面的用法来阐述的。大家需要熟练掌握两个矢量图形制作软件——Illustrator与CorelDRAW，尤其是这两个软件的主要功能。在VI设计中，Photoshop一般用于做效果图，所以大家只需重点了解Photoshop中智能对象的使用方法即可。

VI设计基础要素

VI 设计基础要素系统以标识、标准字体、标准色为核心，其中标识是视觉要素的主导力量。无论什么企业，基础要素系统的内容都大同小异，主要包括以下几个方面：企业标识规定、企业标准字体规定、企业色彩规定、企业象征（辅助）图形的设计、企业造型（吉祥物）设计、专用印刷字体规范、基本要素组合规范等。

本章对于项目的讲解有详有略，但每个项目中的文字说明都完整地展示了出来。今后大家在做 VI 设计时，文字说明部分可以参照这部分内容来写。

CHAPTER

02

2.1 企业标识规定

2.1.1 标识创意说明

我们在设计标识的同时，还需要让客户更直接地了解标识所表达的意义，了解我们的创意方向，所以标识创意说明尤为重要。它能让客户很快地认识标识并产生共鸣，好的创意说明还可以给标识加分。

可是我们往往会遇到这种情况：标识设计好了以后，不知怎么去阐述，甚至感觉写标识创意说明比设计标识都难。最后只能堆砌一些如标识符合行业特点，简洁、大气、国际化，适合延展应用等词语。

其实写创意说明是有技巧的，掌握了技巧，写起来就会很容易。

简单地说，对一个标识的阐述只需抓住3个方面：造型结构、色彩意向和创意理念（创意理念有时会蕴含在色彩意向与造型结构中）。然后围绕这3个方面，把一些涉及企业理念、行业特质、设计术语等的惯用词汇有机地搭配起来，这样就可以写出一份相当不错的创意说明了。

下面先看一个简单的标识创意说明。

造型结构：字母JH、陆地、圆弧与箭头。
色彩意向：橙色　阳光、积极、进取、活力；
　　　　　蓝色　稳重、包容、效率。
创意理念：全球化、速度、高效、服务全面。

把上面的概括性文字整理一下，创意说明就出来了。

标识以"锦恒"首字母JH为设计元素，使其具有一定的专属性；箭头体现了物流的高效、快捷、精准、及时等特性；圆形代表地球，体现了全球化的发展理念。3条线代表陆运物流；橙色代表阳光，喻指空运物流；蓝色代表海运物流，同时也具有稳重的寓意。海陆空全方位的服务体现出锦恒物流强大的发展潜力。其中的专属性、体现、代表、喻指、寓意、全方位、全球化、发展等属于标识创意说明中的常用词语。

标识除了可以用文字说明外，还可以用图解说明。图解说明比较简单，就是找一些能释义标识的图片，然后结合关键词进行说明就可以了。同样以锦恒物流的标识为例进行标识图解说明。

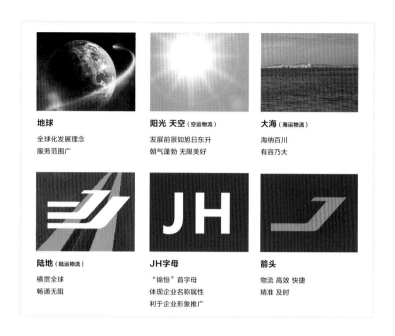

地球
全球化发展理念
服务范围广

阳光 天空（空运物流）
发展前景如旭日东升
朝气蓬勃 无限美好

大海（海运物流）
海纳百川
有容乃大

陆地（陆运物流）
横贯全球
畅通无阻

JH字母
"锦恒"首字母
体现企业名称属性
利于企业形象推广

箭头
物流 高效 快捷
精准 及时

2.1.2 标识墨稿

文字说明：

为了满足媒体发布的需要，除了需要制订标识的彩色图例，还需要制订黑白图例（墨稿），以保证标识的对外形象一致。标准墨稿有以下几种形式，主要应用于必须使用黑白印刷的场景，需严格按此规范进行使用。

（1）平面标识的墨稿就是标识的黑色稿。

（2）立体标识的墨稿一般为灰度渐变稿。

（3）色彩叠加标识的墨稿一般为灰度稿。

（4）色块拼接标识的墨稿一般为灰度稿，也可用黑色稿，但色块之间应用反白线条隔开。

2.1.3　标识反白效果图

文字说明：

为了便于在广告中推广，明确企业所树立的形象，特规定标识与标识色、辅助色搭配规范，以达到较好的视觉效果。为满足媒体发布的需要，除了需要制订彩色图例，还需要制订反白图例（反白稿），以保证标识的对外形象一致。

反白稿就是平面标识在深色背景下用白色效果显示。如果遇到有色彩渐变或是有色彩叠加的标识，它们的反白稿也可以用浅灰色显示。色块拼接标识的反白稿呈白色，色块之间用线条隔开。

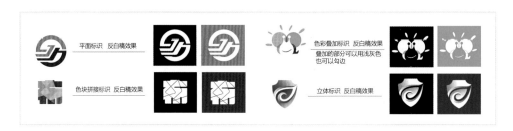

反白稿还有一种情况，就是当标识包含人物脸部的时候，通常的做法是使脸部保持白色，阴影部分调为黑色。AkzoNobel的标识就是一个典型的例子。做反白稿时不能把整个人物脸部的色彩进行反转，那样就会有胶片的感觉，而应保留脸部的白色。

再如肯德基标识，其反白稿人物脸部基本保持白色，阴影部分调黑。

 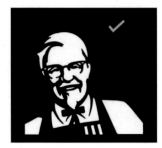

像这类反白标识，虽然设计时有些难度，但我们通过不断练习也能够掌握制作方法。

2.1.4　标识标准化制图

文字说明：

标识在各种环境和材质的应用过程中，为保持对外形象的高度一致性，可采用标准化制图的方式规范标识的造型比例、结构、空间距离等关系。

标准化制图的意义在于告知标识的使用者此标识的正确形态，避免标识错误使用，同时为实施供应商把关，而不是将标识进行重绘。

一般情况下使用企业标识时，应尽量使用设计方提供的电子文件，不建议使用通过标准化制图的方式绘制的标识，以免在重绘过程中出现误差。

标准化制图就是用比例、圆弧、角度、网格等标示法把标识规范起来。

以X（或A）为一个基准衡量单位。

标准化制图看着复杂，但实际绘制过程很简单，CorelDRAW里有直接可度量的工具，Illustrator里可以安装自动标注尺寸的插件。

标准化制图步骤如下，具体步骤可观看本书配套在线视频（标准制图1和标准制图2）。

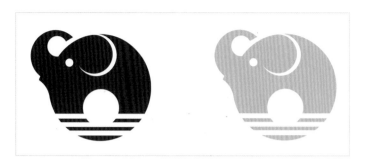

（1）对标识进行灰度处理。要能看清辅助线，以便进行尺寸标注。

（2）以标准化的方式画出辅助线。用0.25mm粗的虚线绘制出标识的外框线。

注意用圆切出来的标识，就要用圆来描出辅助线。

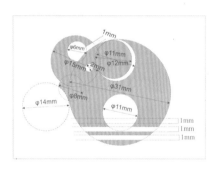

（3）用自动标注工具测量各个部位的尺寸。有圆的部分要测量圆的半径，有弧线的要测量圆弧角度。当然，软件能自动标注这些尺寸，很方便。

② 换算这个比例数值：31÷11(A)≈2.8 A

① 比如以"11mm"为基本单位A，记住这个数值，然后分别用其他部位的数值除以11，得到的就是以A为基本单位的比例数值

（4）以标识中的某一个标注部分作为基本单位进行换算。

（5）将换算好的数值依次标注好，标准化制图就完成了。

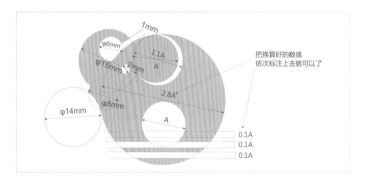

把换算好的数值依次标注上去就可以了

2.1.5 标识网格制图

文字说明:

由于各种环境和标识制作的材质不同,为保持对外形象的高度一致性,可采用标识方格坐标制图的方式规范标识的造型比例、结构、空间距离等关系。

标识方格坐标制图的意义在于告知标识使用者此标识的正确形态,避免标识错误使用,同时为实施供应商把关,而不是将标识进行重绘。

方格坐标制图的底线由相同规格尺寸的方格组成,可根据标识主体在方格区域内的显现方式,来明确标识的各个组成元素间的相互关系。以下表格的单位尺寸设定为X或A。

可根据具体的需要对某一单元网格进行细分,以此来确定标识的细节。

一般情况下使用企业标识时,应尽量使用设计者提供的电子文件,不建议使用通过方格坐标制图的方式绘制的标识,以免在重绘过程中出现误差。

方格坐标制图又称网格制图,是将图形与文字置于规整的正方形格子中,然后将标识图形的整体比例关系、定位线、基线通过数字定位在方格坐标中的一种制图方式。

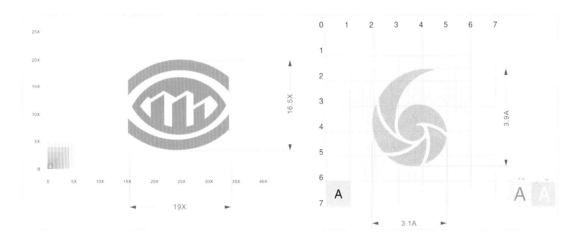

不是所有的标识都能用到2.1.4小节提到的标准化制图,但所有的标识都可以用方格坐标制图来规范。这里简单讲一下如何用CorelDRAW和Illustrator快速画出方格坐标。

1. CorelDRAW中的图纸工具

用CorelDRAW中的图纸工具画出来的网格,在解组的时候是一个个小方格,方便删除多余的小方格。当然,也可以用表格工具来画。两者的区别在于用表格工具画出来的网格在解组的时候是线条,不方便单独调整单元格。

具体步骤：

用图纸工具先画一个行数、列数都是10，边长为100mm的大方格，边长尺寸可根据实际需要设置；再画一个行数、列数都是40，边长为80mm的方格，放在大方格的中间，四周分别空出一个单元格；在左下角的一个单元格内标上"A"或其他字母，代表一个标准单位。具体步骤可以观看本书配套在线视频（CorelDRAW绘制网格的方法）。

2. Illustrator中的分割为网格功能

用Illustrator中的分割为网格功能画网格时，需要注意的是，第一步画的正方形一定要有明确的尺寸，而且边长尽量取偶数值，否则不能平均分割。

具体步骤：

先在Illustrator中画一个边长为100mm的正方形，尺寸可根据实际需要设置。执行"对象→路径→分割为网格"命令，设置网格数量为10×10，确定之后页面上就显示网格了。单击鼠标右键编组，让它们成为一个整体。然后画一个边长为80mm的正方形，执行"对象→路径→分割为网格"命令，设置网格数量为40×40，单击鼠标右键编组。将此正方形放在大方格的中间，四周正好空出一个单元格，完成网格的创建。为了方便大家做VI设计时使用网格，我已把常用尺寸的网格画好并保存为文件，随学习资源提供，大家可直接使用。具体步骤可以观看本书配套在线视频（Illustrator绘制网格的方法）。

网格绘制好之后，把标识放在网格上面，以彩色、灰度或线条的形式体现都可以。将标识的不透明度调低一些，这样可以使网格线透出来。标识的尺寸尽量调整到使标识贴近小格子的边缘，最后标明标识所占的单位尺寸就可以了。

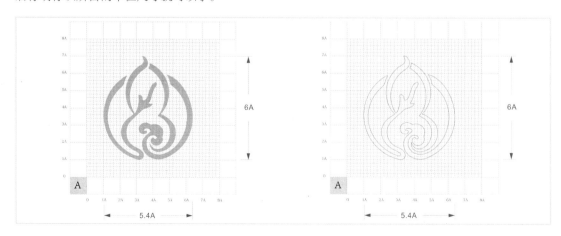

2.1.6　标识安全空间与最小比例限定

文字说明：

为了使标识在传播过程中不与其他元素混淆，特规定了标识四周的安全空间。单独使用标识时，该标识与其他元素的间隔不得小于规定的安全空间。

标识的周围要干净，以保证标识可以被清晰地识别。任何对标识造成干扰的图文信息都应该在标识的安全空间以外。图文信息只有作为画面背景且不会对标识造成严重干扰的情况下才允许出现在安全空间内。

为避免标识在运用过程中产生模糊不清的现象，确保标识能有效地、清晰地表现企业形象，特规定标识在不同色彩版本下的最小使用尺寸，即最小比例限定。

在印刷品中，标识最小使用尺寸的规定为长度≥（　　　）mm（括号中的数值可根据实际情况填写），以确保标识清晰完整。

注：X为一个标准计量单位。

1. 标识安全空间

标识安全空间也称预留空间。可以对单独标识规定安全空间，也可以对标识与标准字的组合规定安全空间。

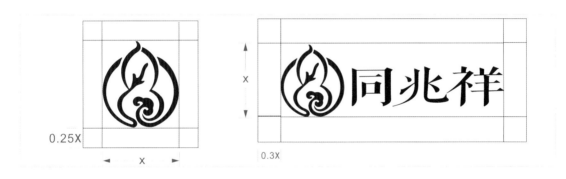

安全空间一般以标识窄边宽度的1/3或1/4来设定，但不局限于此。也可以用标识的某一部分的宽度来设定，或者是标识组合中某一个字母的宽度来设定。因标识的形状不同，其安全空间的范围也不同。下面展示几个图例，以供大家参考。

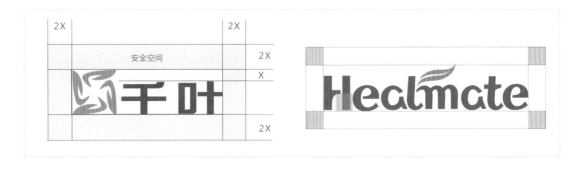

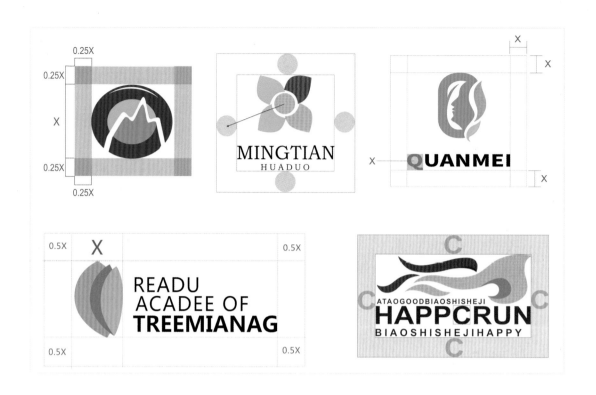

2. 最小比例限定

标识的最小比例可以针对标识进行设定，也可以针对标识与标准字的组合进行设定。最小比例限定要考虑两种情况：一种是在印刷时的效果，另一种是在显示器屏幕上的效果。

对印刷来说，单个文字（字母）的字号不小于5pt（点），也就是标识上出现的字母的字号不得小于5pt。例如，在页面上打出一个5pt大小的字母，让标识上的字母与这个5pt大小的字母重合。经过整体测量后就可以确定标识的最小比例使用规范。

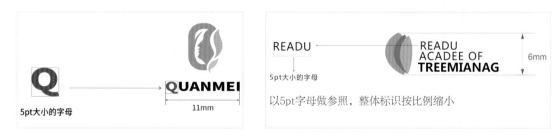

对显示器屏幕来说，标识中的中文字号不小于12pt，英文字号不小于8pt。例如，在页面上打出8pt大小的字母，把标识组合缩小到与这个8pt大小的字母重合。给标识整体加外框，就可以看到工具栏上显示的长宽尺寸，即该标识的最小使用尺寸是51pt。

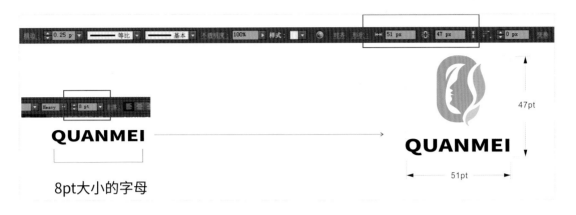

8pt大小的字母

上面所列举的测量规则不是固定不变的，只可作为参考。一般情况下，标识的最小化尺寸还是要通过印制等试验之后才能确认。

2.1.7　标识特定色彩效果展示

文字说明：

标识特定色彩效果展示，是指标识在各种特定的材质环境下，通过丝印或热转印把标识印在指定的材质上，从而起到色彩在视觉识别中的作用。

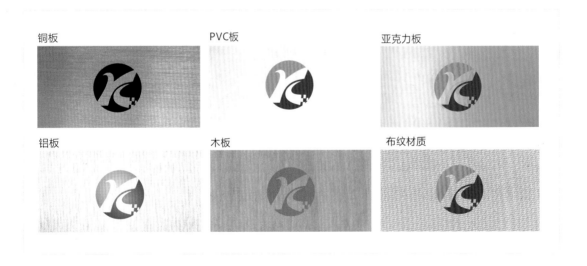

标识特定色彩效果很容易与标识背景色使用规定混淆，前者是相对于材质而言，后者是相对于色彩而言。特定色彩效果是指在不同的材质环境下标识应该展示的色彩，如铜板、PVC板、亚克力板、铝板、木板等。标识在有些材质上以单色效果展现，在有些材质上需要去掉渐变色再印刷。

在VI设计中这一项常被设计者忽略，所以读者只做简单了解即可。

2.2 企业标准字体规定

　　企业标准字体一般是结合企业特征设计的字体，是企业形象识别系统的三大基本要素（标识、标准字、标准色）之一，应用广泛，常与标识一起组合推广。

　　企业标准字体可细分为中文全称字体、中文简称字体、英文全称字体和英文简称字体，如果企业有分公司，也要把分公司的名称字体单独列为一项。企业标准字体的展示的内容包括标准字的方格坐标制图、标准字反白稿（阴稿）、彩色稿（阳稿）。这里以中文简称字体和英文简称字体为例进行讲解。

2.2.1　中文简称字体

　　文字说明：

　　为了与标识的造型结构形成统一，特规定（中文简称字体）为VI专用设计字体，使用专用标准字在组合规范中更能达到整体协调的效果，进而使企业形象呈现出强烈的视觉识别效果，体现企业的特色和内涵。

　　方格制图规定了（中文简称）标准字的造型比例、结构空间以及笔画粗细等，据此可准确地绘制出企业（中文简称）的标准字。

　　注：文字说明中括号内的内容可根据实际情况替换，以此类推，不再提示。

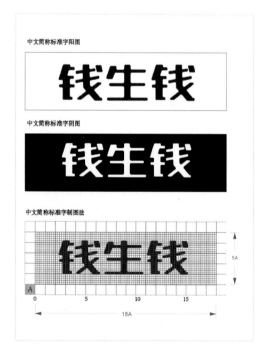

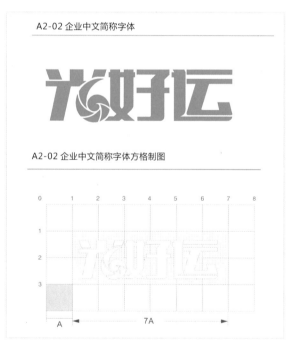

2.2.2　英文简称字体

文字说明：

为了与标识的造型结构形成统一，特规定（英文简称字体）为VI设计专用字体，使用专用标准字在组合规范中更能达到整体协调的效果，进而使企业形象呈现出强烈的视觉识别效果，体现企业的特色和内涵。

网格制图规定了（英文简称）标准字的造型比例、结构空间以及笔画粗细等，据此可准确地绘制出企业（英文简称）的标准字。

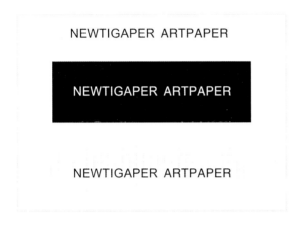 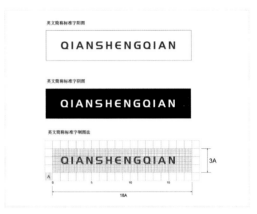

2.3　企业色彩规定

2.3.1　企业标准色（印刷色）

文字说明：

企业标准色是用来象征企业或产品特性的指定颜色，是标识、标准字体及宣传媒体专用的色彩。企业标准色透过视觉传达可让人留下强烈的印象，起到识别的作用。

同一色彩在不同光线下和不同材质上会有一定的视觉误差，所以要以VI设计手册的色彩样本为基准，并在晴天、室内自然光线充足的条件下观看。标识颜色均以标准色为准，不得更改。因打印机种类繁多，所以在输出时要以VI设计手册打印色值为参考数值。

标准色就是设计标识时选用的颜色，标识有几种色，标准色就有几种，一般根据行业的属性来定，但不局限于此。例如，科技、电子、信息技术等行业的标识，其颜色一般以蓝色为主流，适宜搭配的颜色有绿色、红色、橙色等；生物、农业等行业的标识，其颜色以绿色为主流，适宜搭配的颜色有黄色、蓝色等；食品、餐饮等行业的标识，其颜色以红、橙、黄等高纯度色彩为主流；医药

类的标识，其颜色一般是蓝绿色系；等等。这些用色规律对行业与产品类别有较强的界定功能，使VI设计的传达更具准确性。

在VI设计中，标准色色值有以下几种标示法。

1. 印刷色CMYK

印刷色就是由C（青）、M（品红）、Y（黄）、K（黑）按不同的占比组成的颜色，所以称其为混合色更为合理。一般的印刷品都是四色印刷。在VI设计的色彩一项里应重点标出。

这里需要注意的是：标示CMYK四色值时，要取5的倍数。例如，测得四色值是（C88，M91，Y96，K13），实际标示的时候要标示成（C90，M90，Y95，K15），方便印刷时对照色谱。

CMYK：20 30 95 0
RGB： 221 181 9
Web：#D5B210
PANTONE：7406C

2. 屏幕显示色RGB

简单地说，屏幕显示色就是在显示屏等可显示的发光体上看到的颜色。例如，计算机显示屏上显示的都是RGB色彩。

3. Web标准颜色

Web标准颜色是网页显示的颜色，上传到网上后显示的颜色与其计算机中的颜色是有一些区别的，通常以十六进制代码标示。

4. 潘通色（PANTONE）

PANTONE是美国著名的油墨品牌，其色值已经成为印刷色的一个标准。它为自己生产的所有油墨都做了色谱、色标，用户需要某种颜色时，按色标标定就可以。PANTONE专色印刷的显色效果比四色印刷的显色效果更精确，但是因为专色印刷成本比四色印刷成本要高，所以只有对色彩要求特别高的作品才选用PANTONE专色印刷。

对于潘通色标示值，通常是由客户提供色号，或者是对照潘通色谱来查找色号，也可在软件中通过CMYK或RGB值来转换，但是转换出来的潘通值通常有误差，不建议使用。大家可以通过软件上的PANTONE调色板来选择相应的色彩，下图是3款软件（CorelDRAW、Illustrator、Photoshop）对应的PANTONE色查找方法。

PANTONE色卡一般分为C卡和U卡两种：C卡为亮光卡，是颜色印在铜版纸上的效果；U卡为亚光卡，是颜色印在胶版纸上的效果。我们在标色时一般采用 PANTONE C卡的色值。

CMYK、RGB、Web标准色的数值都可通过软件查到。左图是CorelDRAW的色彩工具下拉列表，右图是Illustrator中的"拾色器"对话框。

2.3.2 辅助色系列

文字说明：

为了使企业形象统一且富有变化，体现企业文化的丰富内涵，特制定辅助色系列。

为适合不同背景、不同材料或特定要求，VI设计基本要素（标志、标准字）可以墨稿、反白稿、凹凸、烫金银工艺等形式出现。

同一色彩在不同光线下和不同材质上会有一定的视觉误差，所以要以VI设计手册的色彩样本为基准，并在晴天、室内自然光线充足的条件下观看。

专金形式。专金为特殊油墨，使用印金或者烫金等工艺也可以达到此效果。这种形式可以丰富视觉效果，通常也可以为VI设计作品提升品质感。

专银形式。专银为特殊油墨，使用印银或者烫银等工艺也可以达到此效果。这种形式可以丰富视觉效果，通常也可以为VI设计作品提升品质感。

1. 辅助色的设定方法

辅助色要根据标准色来制定，通常选用与标准色相近的色系，以补充其不足；或选择与标准色相对的色彩，以突出标准色。例如标准色是红色，那么辅助色可以用深红色或浅红色（拥有相同的色相）、橘红色、黄色（同为暖色）；再如紫色和橙色，就是互补色。总之辅助色要与标准色有一定的关系，但辅助色数量不要过多，一般制定3~5个辅助色即可。

标识中常用的辅助色是灰色、金色和银色，因此，除其他辅助色之外，把金色、银色和灰色也加进去作为辅助。

我在做VI设计时，辅助色这一项基本是在做完应用之后再提取，这样能更灵活地把控所选择的色彩。

辅助色要标明CMYK、RGB、Web数值，或者只标出CMYK数值，标示方法同标准色一样。

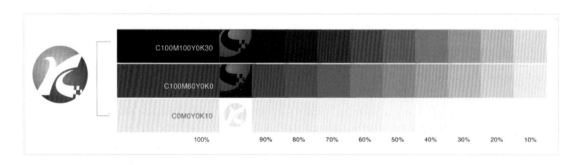

2. 色阶

考虑到标准色和辅助色在应用过程中的特殊表现形式，所以制定了色阶规范。我以前设计VI时都会把色阶单独作为一个项目，但后来感觉太烦琐，就直接把色阶与标准色、色阶与辅助色合并为一个项目了。

色阶表现了色值从100%~10%递减的过程。

有的人画色阶是一个色值一个色值地改，或者通过调整透明度去改，比较麻烦。在这里给大家介绍一种简单的方法。

以Illustrator为例，先画两个大小一样的长方形，中间隔开一段距离放置，一个为标准色，一个为白色，如下方右图所示。

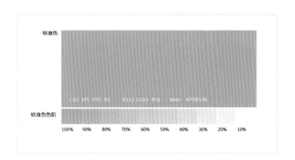

双击Illustrator工具箱中的混合工具，弹出"混合选项"对话框，设置"指定的步数"的数值为9，然后分别单击页面上的两个小方框，这样就可以看到色阶效果了。

调整好距离，执行"对象→扩展"命令将其扩展解组。把最后的白色（0%）色块删除，只保留100%~10%的色块，这样色阶就画好了。

在CorelDRAW中用调和工具制作色阶的方法与此相同。

2.3.3 背景色使用规定

文字说明：

背景色使用规定以图表的形式呈现，明确了标识与背景色之间的相互关系。其中，纵向为背景色，横向为标识色，斜杠为不可执行的配色样式。下面罗列了几种常规的背景色样式，读者在使用时可作为参考。

背景色使用规定其实是特定色彩的标识在深色、浅色及特殊背景下的使用规定。为了与色彩搭

配规定区分开，下面用图例来说明背景色的使用规定。一般选择的背景色包括标准色、黑色、金色、银色、灰色、白色等。

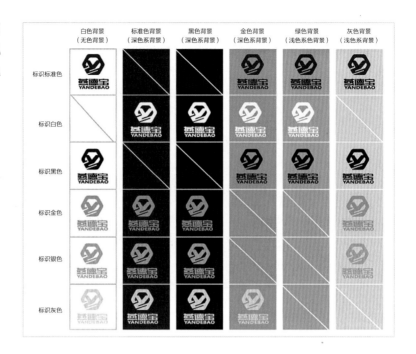

2.3.4 色彩搭配组合专用表

文字说明：

色彩搭配组合专用表列出了常规的标识色彩组合形式，效果较好的组合形式是背景色为白色，标识色为标准色彩。在常规广告设计中，应以此作为标识色彩搭配的首选方案，其次包括标识的反白以及标识在其他背景色中的应用。

色彩搭配组合是指标识在标准色、辅助色、特殊工艺印刷色等常用的色彩背景上优先呈现出的效果。标识的彩稿和反白稿在标准色、辅助色、灰色、白色、黑色、金色、银色等背景中的应用效果如下。

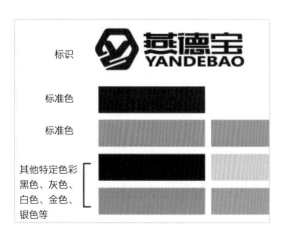

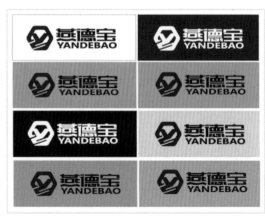

2.3.5　背景色色度、色相使用规范

在做色度、色相使用规范之前，我们先了解一下色彩的三要素：色度（纯度、饱和度）、色相（色调）、明度。

色度是指色彩饱和、鲜艳的程度。通常纯色的纯度是最高的，如果加入白色，它的纯度就会降低，如下图所示。

色相是色彩的相貌，是色彩的首要特征，如红色、淡黄色、翠绿色、天蓝色等。

明度指的是色彩的明亮程度，是颜色明暗深浅的表现。在无彩色如黑、白、灰中很容易看到色彩的明暗变化，如下图所示。不只是无彩色有明度差异，有彩色也一样有明度差异。

在VI设计里，色度、色相使用规范有时也以"明度使用规范"的标题出现，其内容是一样的，具体可参照下图。

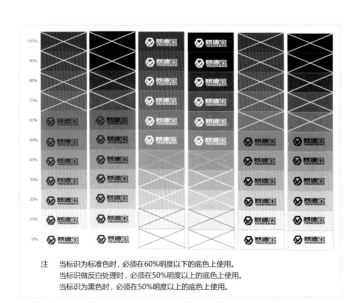

注　当标识为标准色时，必须在60%明度以下的底色上使用。
　　当标识做反白处理时，必须在50%明度以上的底色上使用。
　　当标识为黑色时，必须在50%明度以上的底色上使用。

还可以用这种环形图表的形式来展现色度、色相在标识设计项目中的使用规范。

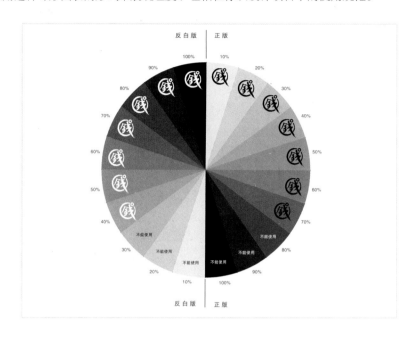

2.4 企业象征（辅助）图形的设计

可能有许多朋友在设计VI的过程中做出的标识很出色，可是客户并不满意。这常常是因为辅助图形没有达到客户的要求，从而导致整个VI设计都需要重新制作。有些标识几乎没有什么特色，但它的辅助图形设计得非常到位，不仅弥补了标识的不足，还丰富了整体设计，起到了强化企业形象的作用。可见辅助图形在VI设计中的重要性。

我在设计VI时，有这样一个流程：既不是做一步给客户看一步，也不会整套VI都设计好后再给客户，而是设计至少两个辅助图形，将辅助图形应用到几个具体项目中，让客户直观地看到它们在产品上的效果，然后按客户认可的图形做出全套的VI。这样最终结果基本上都是一稿通过。

有些朋友感觉设计辅助图形很难，其实设计辅助图形也是有方法的，只要掌握了这些方法就不难了。这里我把自己常用的一些设计辅助图形的方法介绍给大家，但希望大家不要局限于这几种方法，而是在这个基础上不断地探索、不断地研究，从而设计出更好的方案。虽然方法很多，但只需要记住一点：辅助图形应该是一个富有弹性的符号。辅助图形是为了满足各种媒体宣传的需要而设计的，但是应用VI设计的项目种类繁多，形式千差万别，画面大小变化无常。这就需要辅助图形随着不同的媒介或者版面的大小做适度地调整和变化，而不是一成不变的定型图案。无变化的辅助图形在一套VI中运用下来，就成了套用模板。

希望大家不要受下面介绍的这些方法的限制，这些方法只是起一个引导的作用，帮助设计辅助图形无从下手的初学者找一个方向，仅供参考。

2.4.1 辅助图形的设计方法

1. 放大标识，线条化

把标识直接放大，再加上叠印线条成为品牌辅助图形；也可以改变标识的透明度再加上叠印线条。这是我常用的方法，应用效果很好，适合初学者。如下图所示。

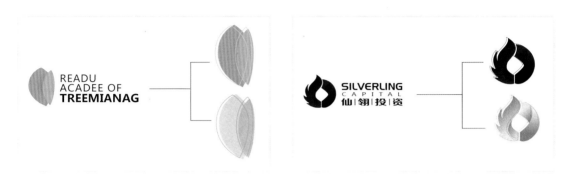

我在设计辅助图形时，先在Illustrator中做一个主图，然后在Photoshop里打开智能贴图中的替换页面，把标识和辅助图形分别放置在替换页面中，调整辅助图形的位置和方向，边调整边看生成效果，直到满意。

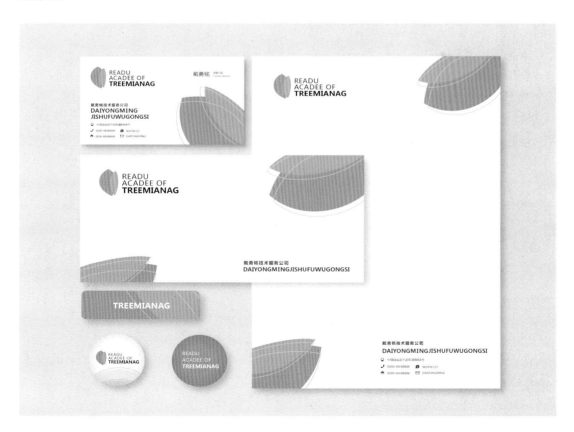

一定要多尝试变化辅助图形，找到最理想的位置和角度，然后在贴图上看效果。

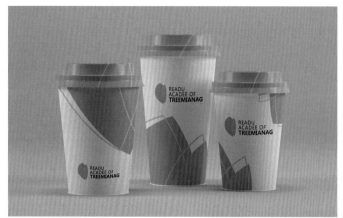

有的辅助图形配合底色使用
效果更理想

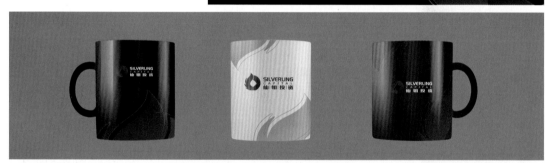

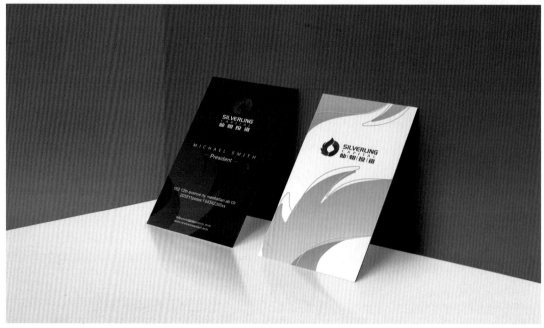

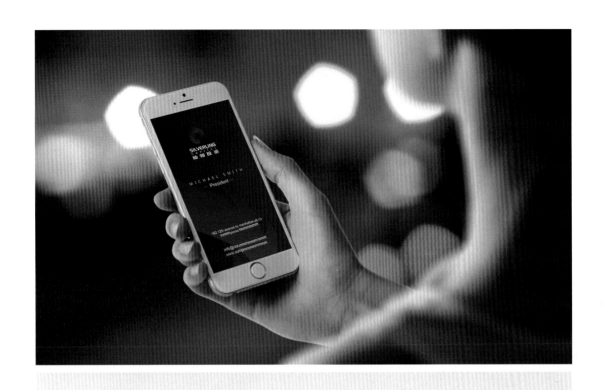

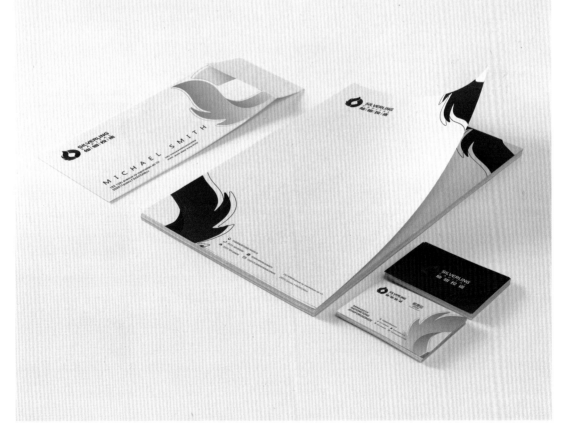

2. 选取标识的一部分元素进行放大处理

　　选取标识的一部分元素进行放大处理，同时选取的这部分既能让人联想到品牌标识，又能让人感受到标识图形的美感。这是一种比较受欢迎的辅助图形设计方法，例如下面这个辅助图形。

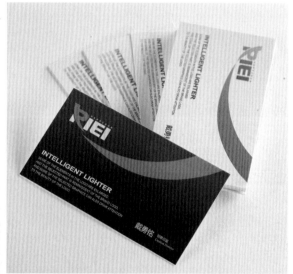

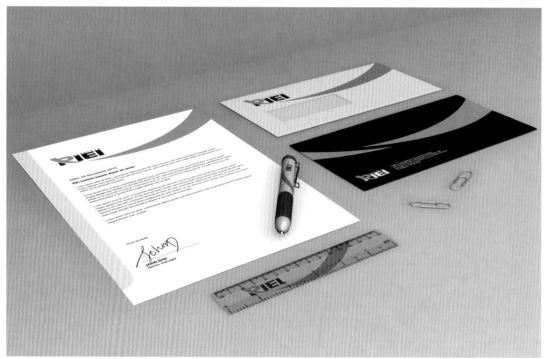

同一个辅助图形可以尝试不同的组合效果，最终选择最合适的一个。

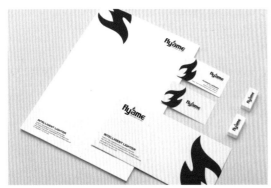 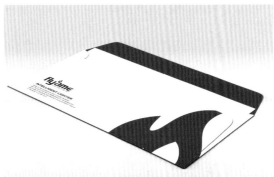

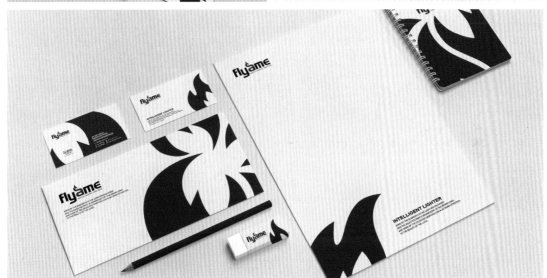

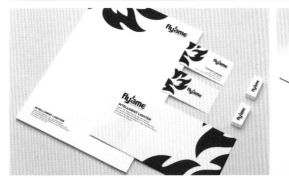 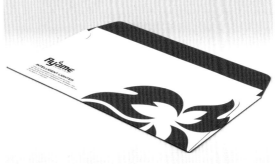

此方法适用于含有独立元素的标识，如英文字体标识，但不局限于此类标识。

3. 选取标识的部分结构进行重新组合

选取标识的部分结构进行重新组合，在重新组合的过程中可以对这部分进行细微的调整，例如有曲线结构的，可以把曲线调整至互相之间更贴合。

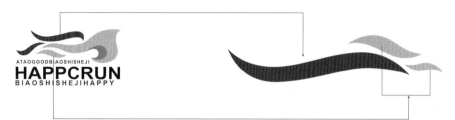

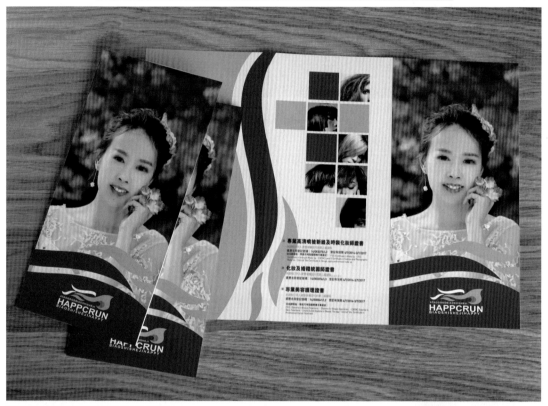

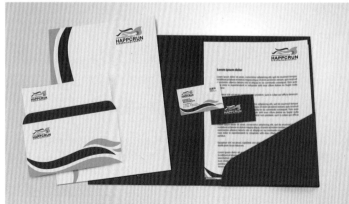

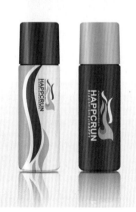

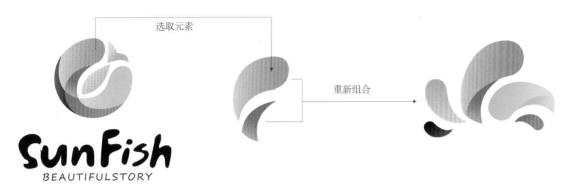

选取元素

重新组合

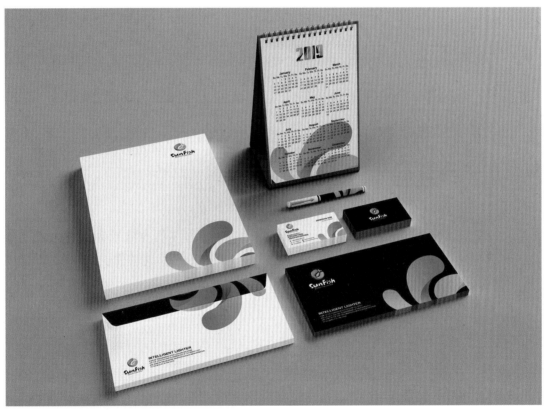

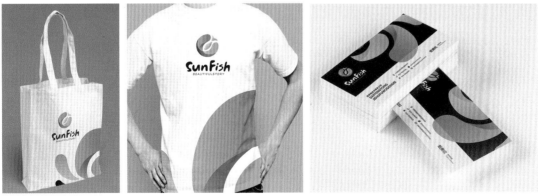

此方法适用于元素分散或元素较多的标识，但不局限于这些标识。

4.将品牌标识组合成连续图案

把整体标识或标识的一部分重复排列组合，形成具有装饰意义的背景图案，兼具美感和品牌效应。通常服装、箱包、鞋业、布业及酒店等行业的标识使用此方法做辅助图形。

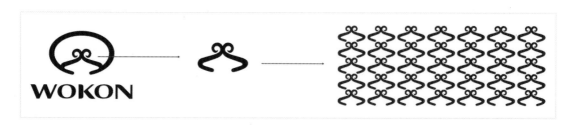

这种连续图案做成的辅助图形的变化空间很大。我们在设计的时候可反复尝试并调整，以达到满意的效果。

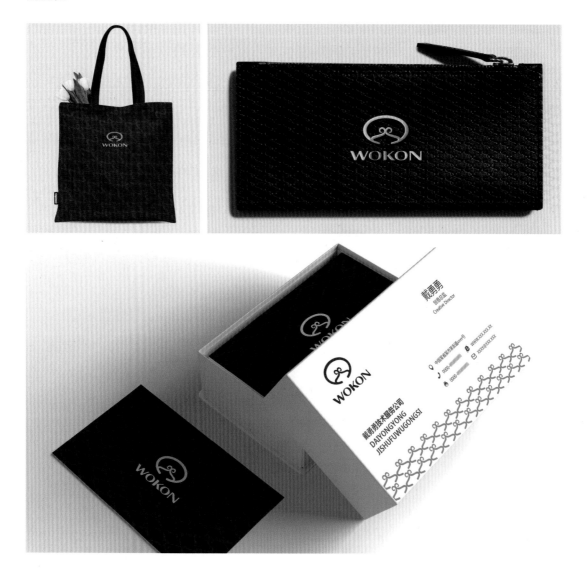

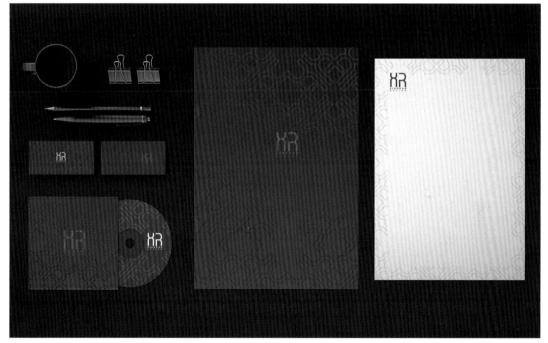
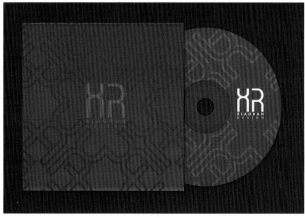
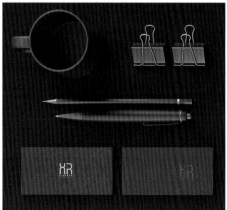

除了可以直接用标识的整体或部分排列组合作为辅助图形以外，还可以在组合时加入一些装饰线条，以达到连续的效果，同时也能起到强化视觉效果的作用。

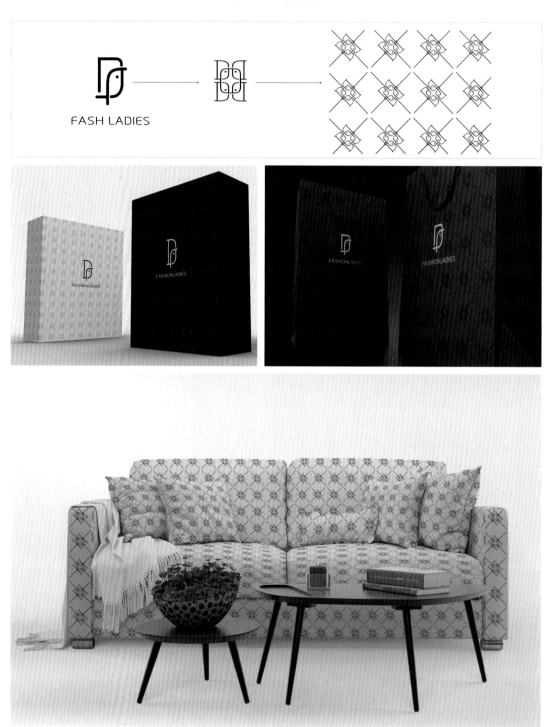

此方法适用于线条元素较多的标识，但不局限于此类标识。

5. 标识加底色并做立体化处理

CorelDRAW、Illustrator、Photoshop等软件都有3D功能，但在实际应用中，个人感觉还是CorelDRAW更方便一些，使用它制作出来的立体色彩的渐变效果很好。所以建议大家用CorelDRAW软件，操作简单，具体步骤如下。

首先用CorelDRAW工具箱的立体化工具，在标识上拉出一个立体角度，然后在立体化属性栏选择立体化的颜色就可以了。为了强化立体感，可以在应用立体化效果之后，再加上一点阴影效果，或者加一层线条标识，这样可以使色彩明度高一些。

这种彩色的立体辅助图形尽量与底色一起做立体化处理，这样呈现的视觉效果会更强一些。

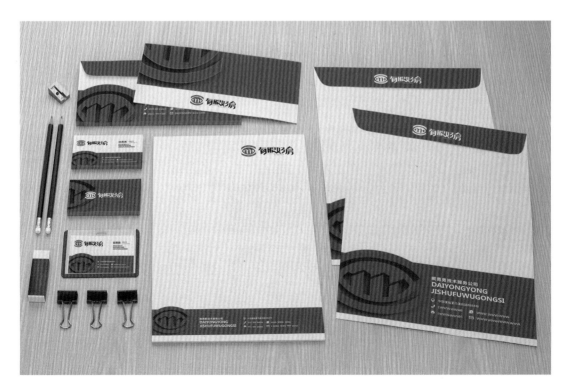

如果不加底色，单独对辅助图形做立体化处理时，尽量用浅灰度的立体效果，如下图所示。

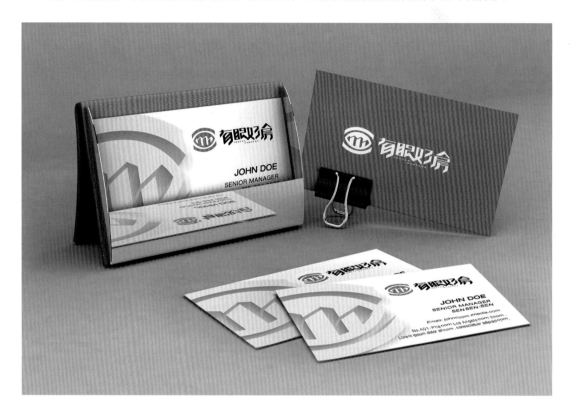

如果是双色标识，可选择大色块的色彩进行立体化处理。为了增加视觉效果，可以和灰度立体辅助图形组合使用。

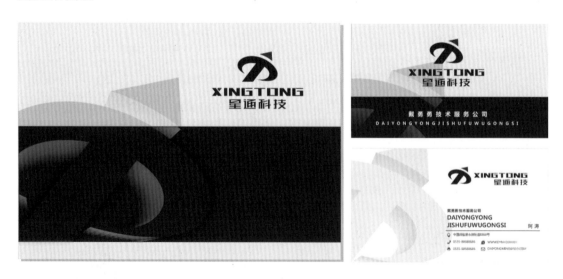

如果是有渐变色的标识，可以直接使用渐变色做立体辅助图形。

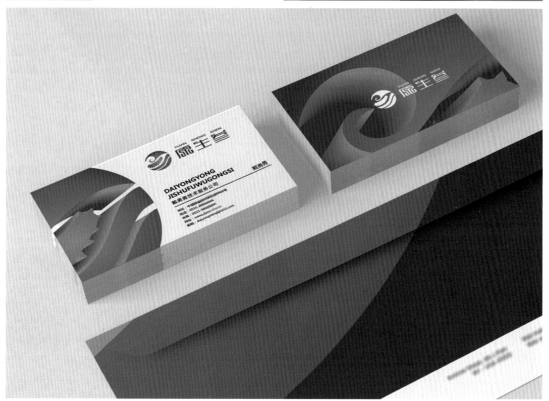

此方法适用于外形饱满一些的标识。

　　前面所提到的辅助图形，大多数是从标识本身的形态演变而来的。接下来介绍的辅助图形，主要通过色彩运用来形成辅助图形。

6.色条色块辅助图形，色彩为标准色

这种辅助图形的制作相对简单一些，没有过多的设计痕迹。因为它简洁，所以受到很多客户喜欢。

因为是色条，所以其宽度可根据需要进行调整。如果是双色渐变的标识，可以选择渐变色做线条颜色。由于这种辅助图形的简单性，图形颜色最好不要超过3种。色条比例要划分好，相接处可以做倾斜处理，让其看起来不过于死板。

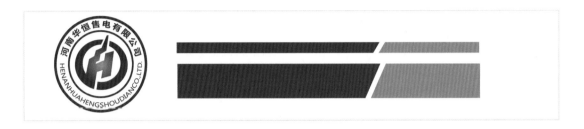

也可以在色条上加入标识中的元素，强化企业形象。

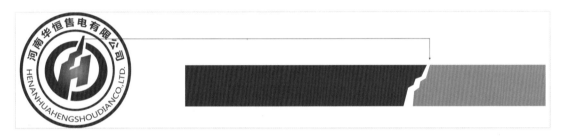

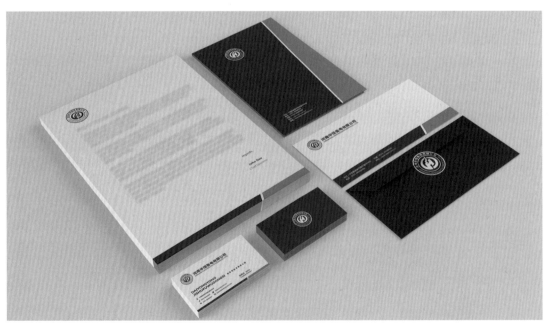

如果是单色标识，双色色条的色彩可以选择标识标准色和灰色或黑色相接，因为灰色、黑色是万能色，可以和任意色彩搭配。

色条之间也可以倾斜或错位放置，以增加标识整体的灵动感。

色条辅助图形在具体应用时，会有很大的变化空间（也就是后面项目中提到的辅助图形的延展性）。以名片为例观察其在具体应用时的变化。

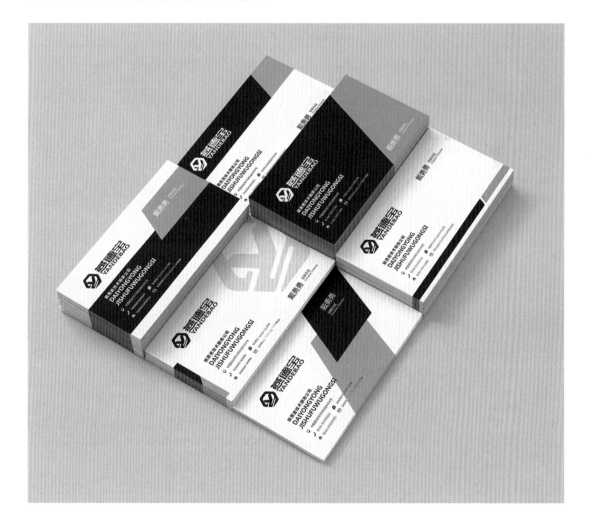

线条可以做加宽平铺处理，以呈现一种底图的效果。

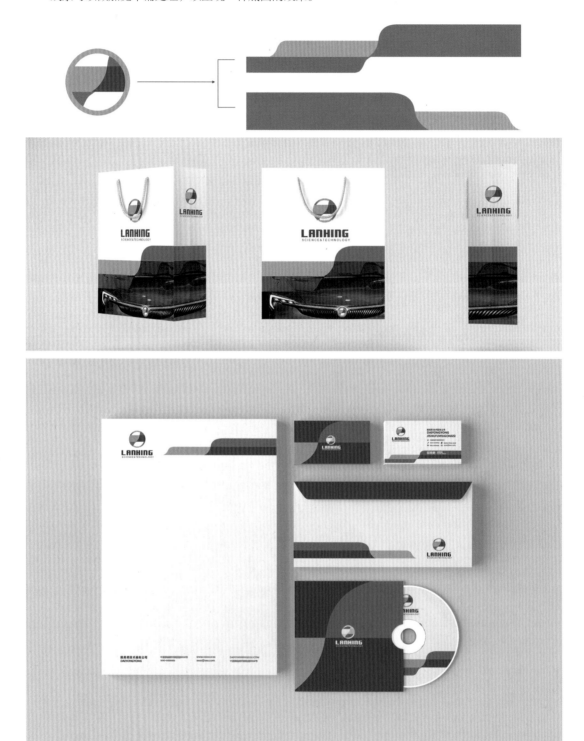

此方法简单、灵活，适用于大多数标识。

7. 用酷炫动感线条制作辅助图形

这种辅助图形如果设计合理效果会很酷炫，但要把握好过渡色，否则成品图会显得生硬。一般取用标识色进行过渡处理，以呈现动感的效果。

可以用Illustrator中的混合工具绘制这种辅助图形，下面以上述标识为例来讲解。

绘制方法如下。先用钢笔工具绘制出3条曲线，适当调整曲线的弧度与交叉效果并描边。

然后选择混合工具，设置混合步数，步数值越大，曲线的混合越细腻，步数值越小，曲线之间的间隙越大。通过这两种步数值制作出来的不同效果，都可以用作辅助图形。

因为是酷炫动感线条，所以曲线会随着线条走向的变化而变化。具体制作方法可以观看本书配套在线视频（简单的动感线条画法）。

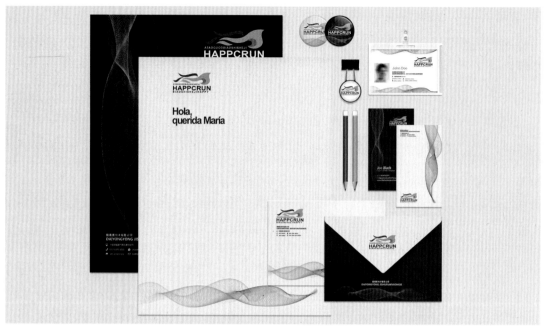

　　这种辅助图形适用于本身有曲线元素的标识，但不局限于此，在实际应用中也可根据客户喜好进行设计。

8. 透明度颜色叠加效果

　　这种辅助图形往往是根据标识的色彩及形状来设计的。如下面这两个图形，分别是选取了标识图形结构中的圆形和三角形，再给选取的标识色彩加上透明效果，然后将选取的图形元素重叠排列组合形成新的图形。

这种辅助图形，可变化的空间很大。在应用时可以将其无限放大，也可以使用其中的一部分，将其线条化，也可以将其作为底图。

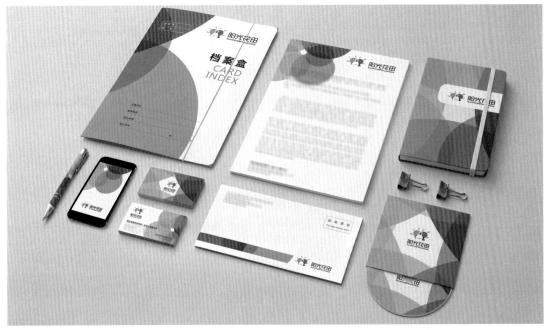

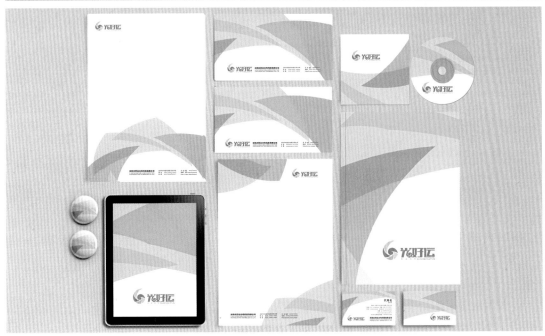

此方法适用于色彩丰富的标识，但不局限于此。

9. 素描/线稿辅助图形

（1）素描辅助图形。我们可以运用Illustrator中的图像临摹工具制作素描辅助图形。

选择合适的图片，用Illustrator中的图像临摹工具将其转换成素描矢量图，从而形成辅助图形。如下面的例子，这是一个红酒标识的辅助图形，我在设计的时候选择了一个酒庄的图片作为辅助图形，以突出该红酒品牌的古老、庄重。

图片被转换成矢量图后，可以任意地调整颜色。

（2）线稿辅助图形。借助软件中的画笔工具或者用手写板将一幅图片勾画成线条图。

手绘的线条图也可以用简洁的线条规范，或者为其填充色块，使其呈现出插画的效果。

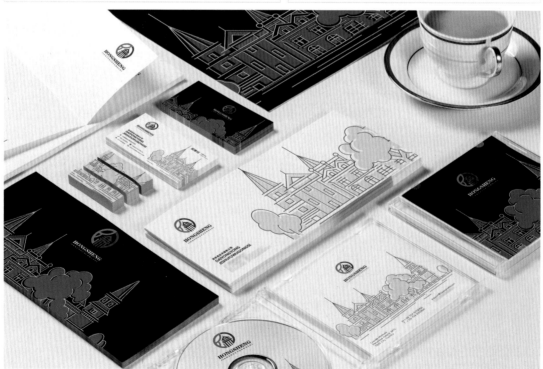

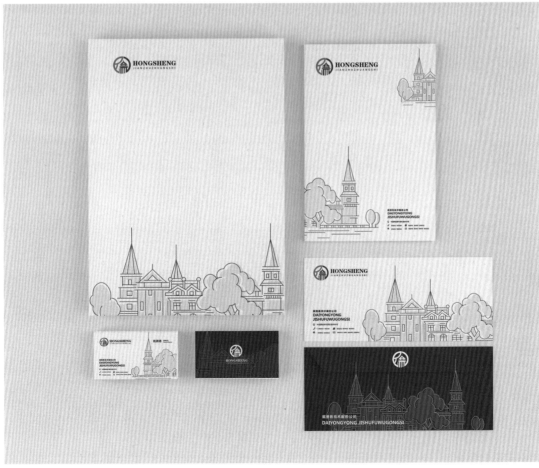

10. 几何辅助图形

可以把标识中的几何图形提取出来，也可以在标识的基础上延伸设计出相应的几何图形，然后将这些几何图形重新组合，形成几何辅助图形。几何辅助图形可以让VI设计具有时尚感，增加整体设计的形式感。

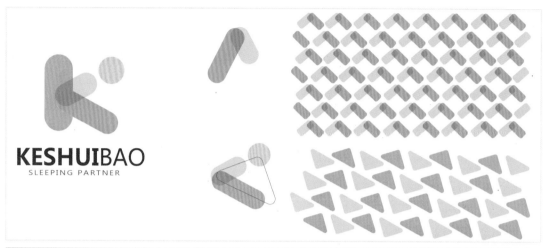

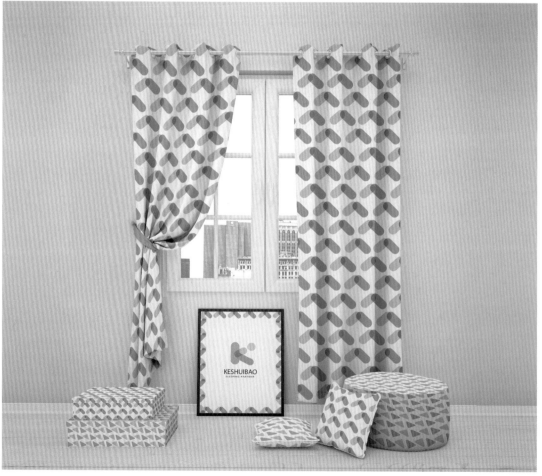

连续排列的几何辅助图形，可用来表现底纹效果，也可以将单独提取出来的几何图形与具有行业特点的图片相结合，应用到更多VI设计中。

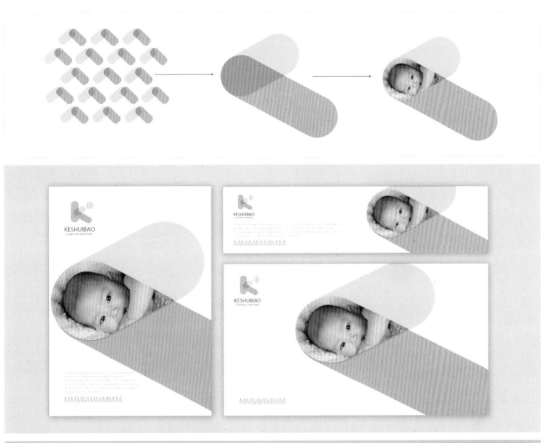

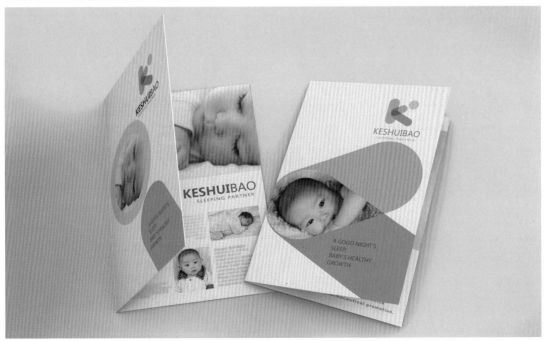

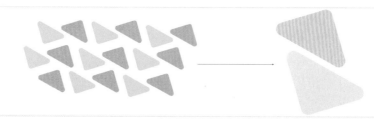

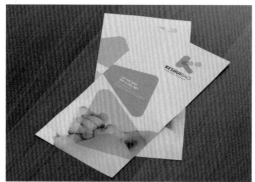

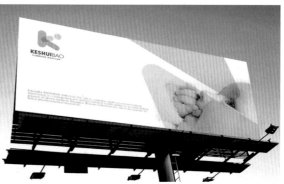

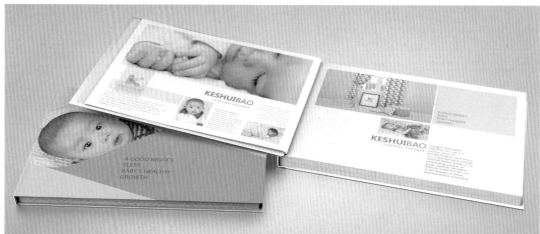

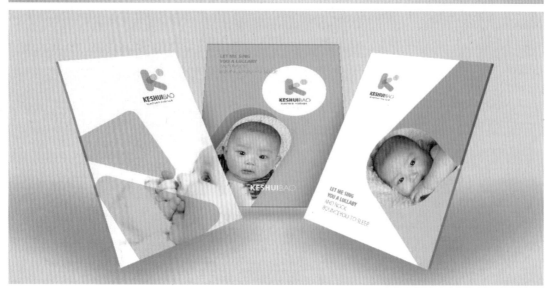

11. 相关元素（多元素）组合辅助图形

　　这种辅助图形就是通过运用与行业相关的元素作为辅助而做成的，它们可以是多元素的组合，也可以是单元素的运用。

　　下面这个案例：香茶——来自高山上的好茶，就是以山的图片为辅助元素，加上现代的手法绘制而成的辅助图形。

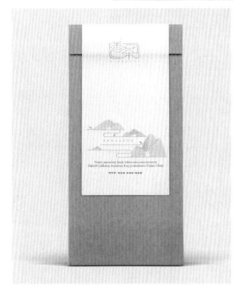
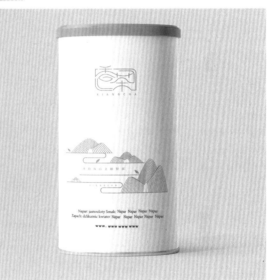

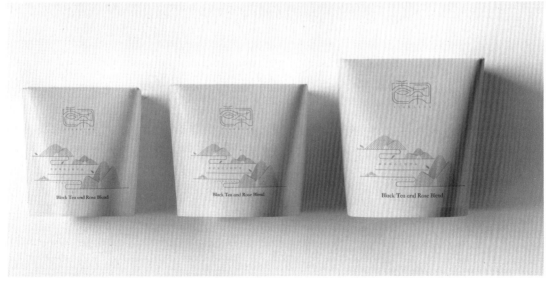

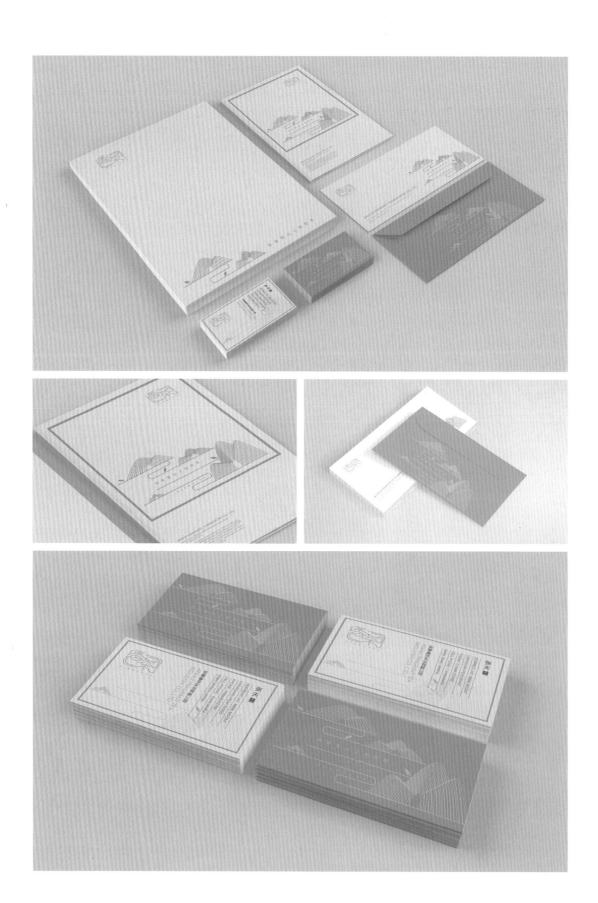

下面这款辅助图形就是由多种元素组合而成的。其中，图形元素与文字元素的设计灵感来源于标识的意境——禅意、素食、修行等。在图形元素和文字元素之间穿插排列一些线条元素，可以使最终的辅助图形具有整体感。

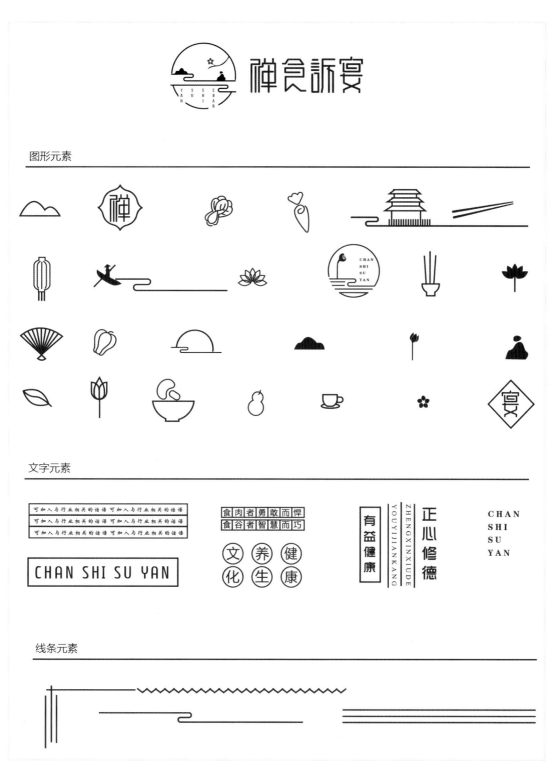

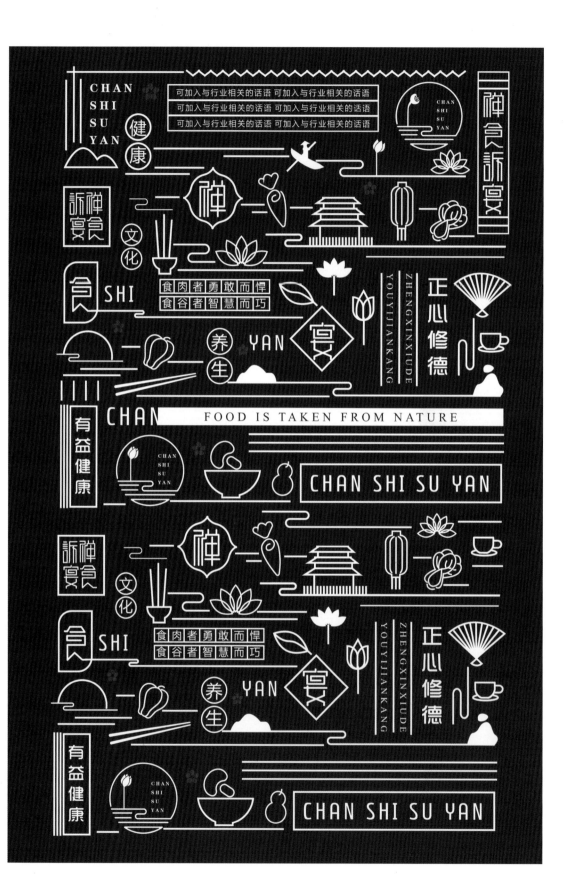

可加入与行业相关的话语 可加入与行业相关的话语
可加入与行业相关的话语 可加入与行业相关的话语
可加入与行业相关的话语 可加入与行业相关的话语

食肉者勇敢而悍
食谷者智慧而巧

FOOD IS TAKEN FROM NATURE

CHAN SHI SU YAN

CHAN SHI SU YAN

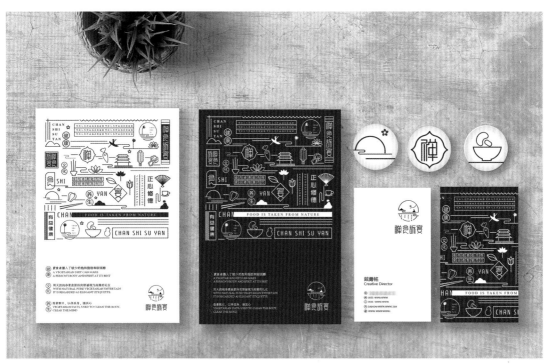

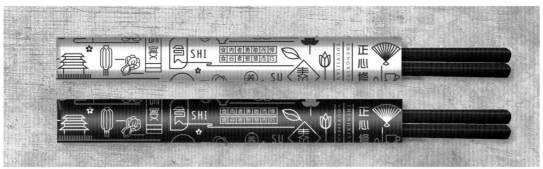

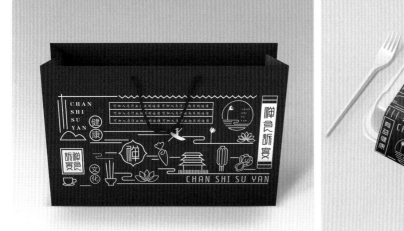

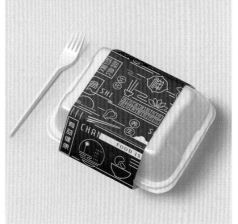

此类辅助图形经常被运用到餐饮行业和儿童产品的VI设计中。

下面这个标识在前面介绍几何辅助图形时已经被用来举例示范过,在这里用多元素组合的方法为该标识创建一款全新的辅助图形。这样方便大家灵活掌握设计辅助图形的不同方法。

这款多元素组合的辅助图形结合了标识本身几何图形的特点,通过变换不同角度、叠加不同组合元素等方式创建而成。这样的设计方式使整个VI设计的形态处于不断变化中,增加了整体的灵动性。

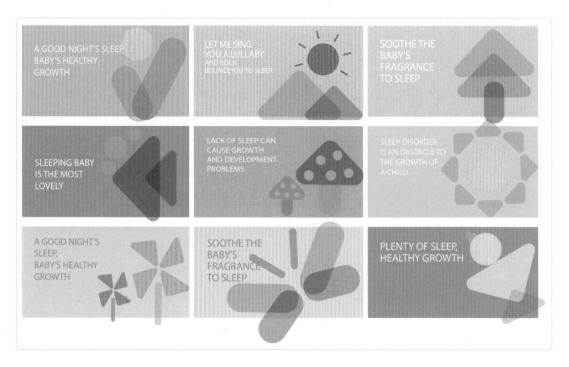

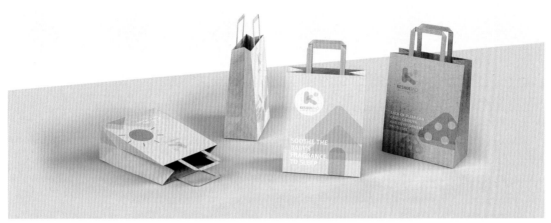

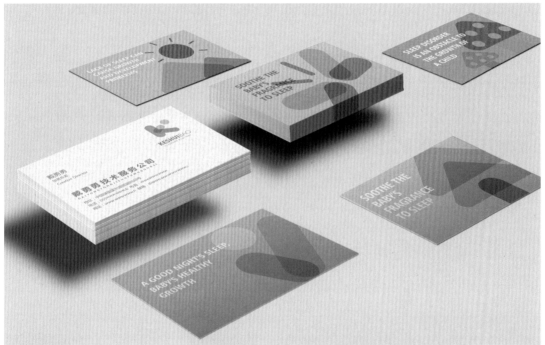

12. 拆分文字或字母作为辅助图形

对于一些仅包含文字、字母的标识，可以直接用它们本身包含的文字、字母作为辅助图形。

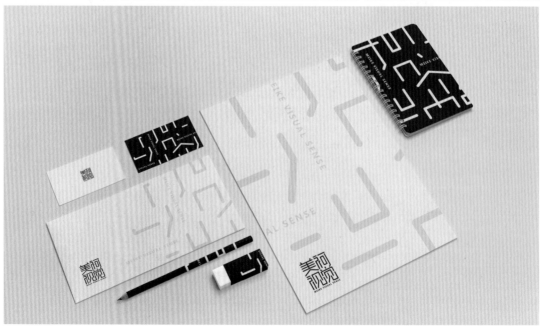

上述辅助图形的彩色效果如下。

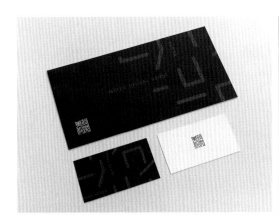
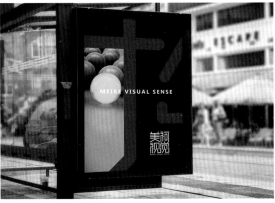

以上介绍了几种设计辅助图形的方法，旨在抛砖引玉，读者在实际设计的时候可灵活运用，不必生搬硬套。

2.4.2　辅助图形在VI设计手册中的项目规范

这里以花布邦和康亿集团标识为例来说明辅助图形在VI设计手册中的项目规范。

1. 辅助图形彩色稿

文字说明：

辅助图形作为品牌标识基础视觉要素中的一部分，可以有效辅助视觉系统的应用。在品牌视觉传达的过程中，需要科学地分析每一部分，有针对性地剖析它们的功能和适用情况。这样不仅可以很好地发挥辅助图形中各要素的使用价值，还可以使整个视觉传达系统更加严谨。

展示辅助图形彩色稿的时候可以把辅助图形的创意过程用图解的方式阐述一下。

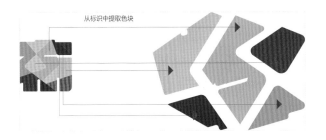

从标识中提取色块

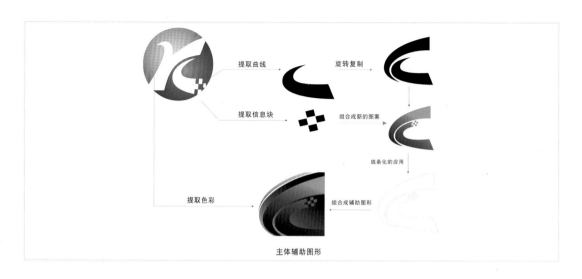

2. 辅助图形延展效果稿

文字说明：

为了明确企业形象、丰富标识的具体应用，可以在辅助图形的基础上进行延展，使其在应用过程中获得丰富的视觉效果达到统一视觉形象的作用。下面是辅助图形的延展效果稿，读者在使用时请根据具体情况选择合适的组合。

3. 辅助图形使用规范

文字说明：

在标识的实际应用中，制定辅助图形使用规范，可以增强标识的识别力，丰富标识的表现力。其中规定的色彩、用法、尺度及组合方式，可围绕标识及标准文字的基本组合，适当调整其长短、宽窄、结构等，以达到灵活运用的目的。

做辅助线饰时
不可选取的范围

做辅助线饰时
可选取的范围

做辅助线饰时
不可选取的范围

辅助图形可以旋转方向、放大或缩小使用

作为底图的辅助图形透明度的取值范围为10%~15%
可整体使用也可裁切出部分使用

4．辅助图形组合规范

文字说明：

图形基本要素在应用中通常会受一些行为习惯或主观意见影响而产生不当的使用组合，不当的使用组合会影响企业对外标识形象的一致性。在此列举错误组合，为避免标识形象传达效果不佳，除辅助图形组合规范中规定允许的组合外，禁止对组合做任何变形处理。

与底色搭配不当　　　　　　　随意改变辅助图形色彩　　　　　　不按比例变形　　　　　　　使用单独色块

辅助图形裁切形状不当　　　　　　　　　　　　辅助图形堆砌使用

辅助图形使用比例不当　　　　　　　　　　　　辅助图形与底色不搭配

2.5 企业造型（吉祥物）设计

2.5.1 吉祥物的设计题材

吉祥物的设计通常采用有吉祥寓意的动物、植物及人物为原型，制作出的图案可以写实，也可以夸张，可以采用生活中的形象，也可以采用卡通漫画式的造型。但所设计的造型图案必须具有象征意义，能准确表现企业的特点、传达企业的形象信息。

1. 人物类造型——表现自然的亲和力

人物类的形象更容易引起人们的好感，有着自然的亲和力，它可以拉近人与企业之间的距离。将生活中的形态动作用在人物类的企业造型中是再合理不过了。我们可以在很多的企业吉祥物中看到非常熟悉的人物类企业造型。比较典型的如海尔集团的海尔兄弟、旺旺集团的旺旺公仔、肯德基上校与麦当劳叔叔等。

人物类的形象需要经过艺术加工，这样才显得可亲可爱。在VI设计时，通常以卡通形象的亲和力和感染力，增强企业的精神与内涵。

海尔兄弟

设计寓意：中国的海尔集团和德国的利勃海尔集团如同这两个小孩一样充满朝气，他们的合作一定会有无限美好的未来。

旺旺公仔

设计寓意：将"缘、自信、大团结"集于一身，每一处细节都被赋予了一定的寓意。旺旺公仔既是旺旺集团的标识也是它的吉祥物。

麦当劳叔叔

设计寓意：貌似小丑的人物有着喜庆、友善、可爱、可亲的形象。该形象能从视觉上、心理上吸引住顾客，且能给人留下深刻而良好的印象。

2. 字母类造型——以企业名称或商标的字母为设计元素

字母类造型是直接把字母设计成卡通吉祥物形态的一类企业造型。下图所示的麦吉公司的吉祥物，就用字母"M"作为设计元素，达达娱乐公司的吉祥物以其名称的首写字母"D"作为设计元素。

3. 动物类造型——拟人化

使用动物造型设计出的吉祥物，一般都是通过拟人化的手法来实现。创作吉祥物时应根据该企业的特点、文化进行想象，同时可以将某种动物本身具备的特点与企业所要传达的信息相结合。蚂蚁具有超强的团队协作精神、信息传达能力，以及勤劳的品质等特点，其造型经常被许多企业选为吉祥物。西安光学精密机械所就是用蚂蚁造型作为吉祥物。也可以根据企业的名称来选定一种动物作为吉祥物，如天猫以猫作为吉祥物，搜狐以狐狸作为吉祥物，搜狗以狗作为吉祥物。

4. 植物类造型——以植物的不同禀性与形态来表现企业形象特征

不同植物代表了不同的禀性，如牡丹代表雍容华贵，荷花代表纯洁无瑕，竹子代表刚直不阿。植物类造型的吉祥物同样是通过拟人化的手法进行设计，生动可爱的植物形象能更好地突出品牌的亲和力，进一步拉近品牌与受众的距离。

5. 品牌产品造型——直接展示产品特征

这类以产品作为造型的吉祥物，直接将产品的形态、结构通过夸张、强化的手法展示出来，使产品特征更为突出、鲜明，使消费者能直观地对产品进行识别与了解。例如，法国米其林公司的轮胎人就是这类吉祥物的一个典型代表。

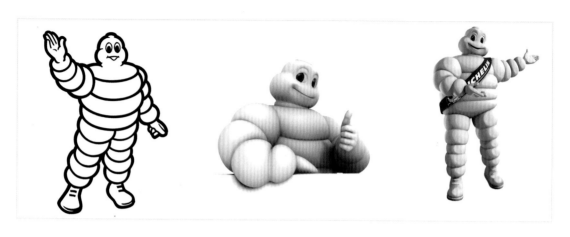

6. 抽象类造型——拉近企业与社会大众的关系

秦山核电站，其吉祥物高克GOC就是一个抽象类造型，它传达了秦山核电公司的科技、环保、亲和的理念。该吉祥物活泼可爱，配以各种造型动作，是企业与社会大众之间的亲善大使。

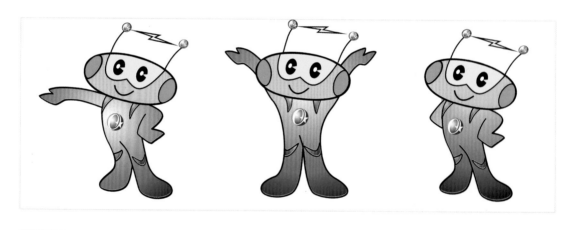

2.5.2　吉祥物的设计原则

1. 吉祥物设计要突出企业、行业、产品等的特征

吉祥物设计首先要突出所代表的企业、行业、产品、会务或竞技活动的特征。例如，对产品本身进行拟人化处理，创造出直观地拟人化形象，或带有明显职业身份的形象，或突出表现产品特性的形象。比如，调料食品企业的吉祥物常常是憨厚可爱的厨师形象，这类吉祥物带有明显的职业身份。

2. 吉祥物与标识的视觉风格要匹配

吉祥物与标识相匹配主要体现在色彩上。吉祥物的颜色可以从标识中提取，以便形成统一的视觉感受，提升与品牌的关联度。

3. 吉祥物设计要具有明显的人格化特征

企业吉祥物通常具有强烈、夸张的拟人效果，大都采用动物、植物、人物或拟人化的物体作为设计元素。因为只有人格化的形象才具有情感的力量，才能打动消费者。

4. 考虑吉祥物的动态化应用

吉祥物造型从静态转向动态，可以更好地应用于企业品牌传播和主题营销活动。设计现代吉祥物时应考虑该造型发展成动画的可能性，甚至许多卡通形象会被制作成3D形象或立体模型。因此，在设计吉祥物时要重视其肢体、团块之间的连接，考虑设计应用的可持续性发展。另外，吉祥物可通过变换道具甚至服装的方式满足不同的角色需要，但变换形式不宜过多。

5. 吉祥物的名字易于记忆

吉祥物的名字需要朗朗上口，易于记忆。吉祥物的命名原则基于名字、形体、寓意三项统一。

2.5.3 吉祥物的绘制过程

1. 画基础图形

对于新手来说，在开始画吉祥物时可能不知从哪里着手，这时我们就需要借助强大的互联网。在网上搜索吉祥物图片，你会查到很多的吉祥物造型，多研究别人是怎么设计的，然后结合自己的想法画出吉祥物的基础形态，也就是只画出头和身体的线条（用于确定比例）。就像下图右侧的图形（基础图形）即可。

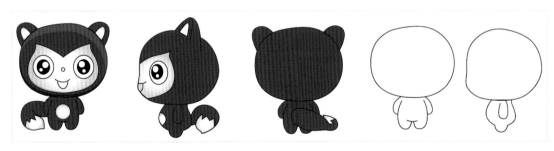

头身比例可以适当调整，比例接近2:1即可。画好的基础图形可以保留，方便以后绘制吉祥物的时候用到。

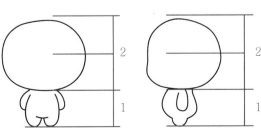

2.添加肢体结构和衣着服饰

基础图形确定好了以后，我们就可以在上面添加元素了。这一步可以用手写板来绘制，也可以用鼠标直接画。主要是画草图，找感觉。

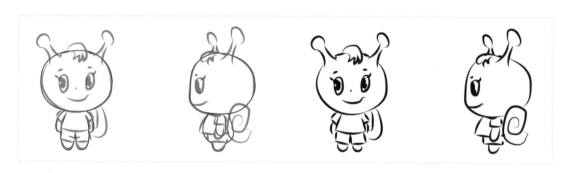

3.精确绘制并上色

在草图的基础上，用钢笔工具进一步细化吉祥物形态，并填充色彩。

4.用色彩增加层次感，呈现立体效果

用色彩处理吉祥物的高光及阴影部分，呈现立体感效果。

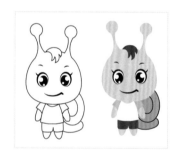 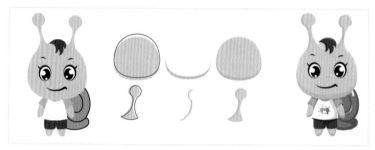

5.描边

描边可以让吉祥物显得立体、美观、大方。描边的方法有很多种，下面介绍的是其中一种方法，也可以直接用手写板画出边缘。

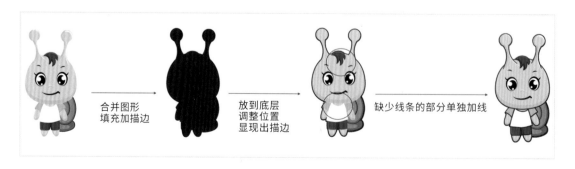

6. 绘制3D效果

我们看到的吉祥物效果图有些是用Cinema 4D做的，立体效果设计得非常好。不会使用Cinema 4D的人也不用担心，我们可以用Photoshop中的加深、减淡工具来实现类似效果。下图左边的卡通图像就是用Photoshop处理之后的效果，右边的卡通图像是用Cinema 4D做的立体效果。

进行到这里，一个吉祥物基本就画好了。

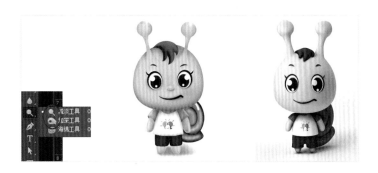

吉祥物的绘制过程是不是很简单？为了方便大家更好地操作，我把吉祥物的绘制过程概括成以下两句话。

头身比例需夸张，萌化形象个性强，身体衔接要自然，巧妙简化很关键。

色彩搭配有主次，高光阴影现立体，再加线条强化边，动作表情多变化。

2.5.4 吉祥物在VI设计手册中的项目规范

这里以阳光花田吉祥物阳阳与甜甜为例。

1. 吉祥物彩色稿及造型说明

文字说明：吉祥物是象征吉祥的图形符号。很多企业为了更好地推广自身形象，选择了与自己企业相关联的形象设计成吉祥物，用于形象宣传。

此吉祥物……（这部分文字需要根据实际设计的吉祥物特点、理念、寓意等方面进行阐述。）

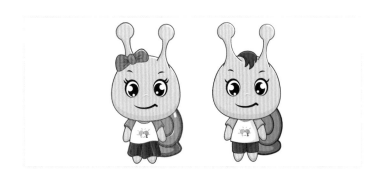

2.吉祥物墨稿

　　文字说明：为了适应满足媒体发布的需要，吉祥物除色彩图例外，需要制定黑白图例，以保证吉祥物在对外的形象中的一致性。

3.吉祥物三视图规范

　　文字说明：为了规范吉祥物成品的制作，避免在实际运用产生变形、错位等现象，特制定吉祥物三视图规范。

4.吉祥物立体效果

　　文字说明：从三维角度表现吉祥物造型，增加形态的体积感与逼真感，让吉祥物造型呈现立体效果。

5. 吉祥物基本动态

文字说明：设计好吉祥物之后，可依照企业经营内容、媒体宣传内容等制作各种动态的变体设计，如跳跃、奔跑等不同的姿势，以强化吉祥物的生动感和亲切感。

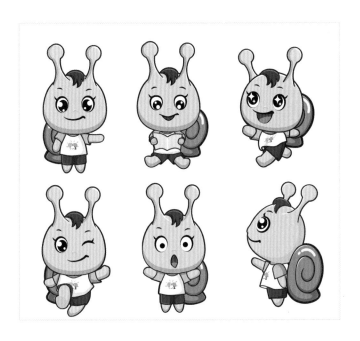

6. 吉祥物单色规范

文字说明：吉祥物在运用到不同材质、不同环境中时，可能会遇到只用单色的情况，这时就需要制定单色规范，以满足不同应用环境的需要。

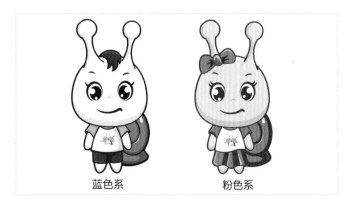

蓝色系　　　　　　粉色系

7. 吉祥物展开使用规范

文字说明：吉祥物设计中不仅应包括标准的吉祥物造型，还应包括吉祥物在不同情境下的变形。制定展开使用规范，以满足后续对吉祥物的实际使用需求。

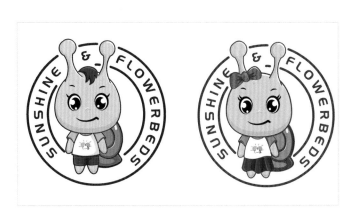

2.6 专用印刷字体规范

2.6.1 专用中文印刷字体

文字说明：设计、印刷、喷绘各类宣传资料是传播企业形象的重要途径，规范统一的企业专用印刷字体，对传播企业形象有积极作用。以下列出的三类中文印刷字体，标题字体庄重、粗壮、醒目；画面创意字体风格独特，且与企业文化内涵相吻合；内文字体清晰、识别性强。在使用专用中文印刷字体时应按规范执行，不可使用任何与企业文化气质相冲突的字体。

企业专用中文印刷字体示范	**思源黑体（粗）：企业名称标准字体。**
企业专用中文印刷字体示范	思源黑体（中）：多用于中小型文字中，如广告、名片的称呼、机构名称、部门名称等着重说明文字。
企业专用中文印刷字体示范	思源黑体（细）：多用于中小型文字中，如广告、内文、包装内文等。
企业专用中文印刷字体示范	楷体：多用于文件内文。
企业专用中文印刷字体示范	黑体：常用于广告标题及其他着重说明文字。
企业专用中文印刷字体示范	宋体：多用于中小型文字中，如广告、名片上的称呼、机构名称、部门名称等说明文字。

2.6.2 专用英文印刷字体

文字说明：设计、印刷、喷绘各类宣传资料是传播企业形象的重要途径，规范统一的企业专用印刷字体，对传播企业形象有积极的作用。以下列出的三类英文印刷字体，标题字体庄重、粗壮、醒目；画面创意字体风格独特，且与企业文化内涵相吻合；内文字体明晰、识别性强。在使用专用英文印刷字体时应按规范执行，不可使用任何与企业文化气质相冲突的字体。

中文印刷字体设定完成后，英文印刷字体按照中文的思路选取相应的字体即可。

ABCDEFGHIJKLMNOPQRST abcdefghijklmnopqrst 1234567890	黑体：企业名称标准字体。
ABCDEFGHIJKLMNOPQRST **abcdefghijklmnopqrst** **1234567890**	思源黑体(粗)：常在广告标题及其他着重说明文字中使用。
ABCDEFGHIJKLMNOPQRST abcdefghijklmnopqrst 1234567890	思源黑体(中)：常在广告标题及其他着重说明文字中使用。
ABCDEFGHIJKLMNOPQRST abcdefghijklmnopqrst 1234567890	宋体：多用于中小型文字中，如广告、名片的称呼、机构名称、 部门名称等说明文字。
ABCDEFGHIJKLMNOPQRST abcdefghijklmnopqrst 1234567890	Arial：多用于小型文字中，如广告内文、包装内文等小型文字。

选用印刷字体时应注意以下几点。

第一，必须调查整理专用字体的使用范围、使用目的、使用状况等。

第二，选定的字体必须与标识和标准字体等基本要素的风格相协调。

第三，选定的字体要形成具有可读性、识别性的文字系统。

2.7 基本要素组合规范

　　基本要素在具体运用中会以各种组合形式高频率地出现，以适应不同媒体和场合。所以，在规范组合的设计中，要保持着延伸的设计理念。通过独特的、不落俗套的组合方式，将企业标识、字体、色彩、品牌名称等进行视觉强化，通过调整规范组合的位置、距离、方向、横竖排、大小等，以达到企业视觉效果个性化的目的。

　　下面列出的是VI设计中的基本要素组合规范。

2.7.1 标识与中英文简称组合

文字说明：标识是企业形象系统的核心组成部分，标识的使用必须科学、规范、连续、统一，

任何改变企业标识特定造型的操作都将破坏企业形象的对外传播、推广。下图列出了几种标识与中英文简称的基本组合方式，在实际应用中应严格依此执行并以此作为检验标识使用是否规范的标准，不可随意改变标识各基本要素之间的大小、位置、空间距离等关系。随着企业发展和时代变迁，未设计的标识要素组合形式，也应遵循视觉和谐、科学统一的原则来进行延伸设计。

上述文字说明在基本要素组合规范中是通用的。

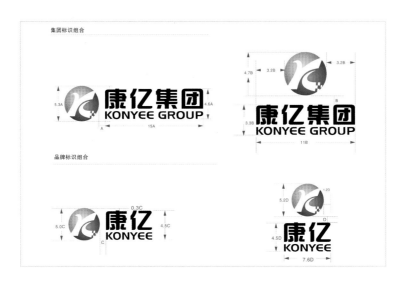

2.7.2 标识与中英文全称组合

制定标识与标准字组合规范的时候，我们先把横排和竖排的大体位置、距离掌握好，在达到视觉上的协调之后，进一步标注具体尺寸。标注方法在"2.1.4 标识标准化制图"一节中讲解过，也可参考本书配套在线视频（标准制图1和标准制图2）。

2.7.3　标识与象征图形组合多种模式

文字说明：为了使项目形象在任何场合下都保证信息传达得清晰与准确，特规定了多种标识与象征图形的组合模式。实际应用时视需要选择适当的组合模式。

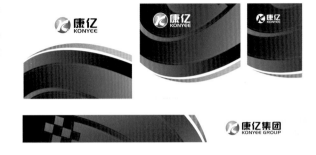

2.7.4　标识与吉祥物组合多种模式

文字说明：为了使项目形象在任何场合下都保证信息传达得清晰与准确，特规定了各种标识与吉祥物的组合模式。实际应用时视需要选择适当的组合模式。

2.7.5　标识与标准字、象征图形、吉祥物组合多种模式

文字说明：为了使项目形象在任何场合下都保证信息传达得清晰与准确，特规定了多种标识与标准字、象征图形、吉祥物的组合模式。实际应用时视需要选择适当的组合模式。

2.7.6 标识与多种信息组合

文字说明：为了使项目形象在任何场合下都保证信息传达得清晰与准确，特规定了标识与多种信息的组合方式。实际应用时视需要选择适当的组合方式。

在规范标识与辅助图形等元素的组合时，不要直接去完成这一页内容，而应在尝试几次应用效果后再进行规范，这样效果更直观。

2.7.7 基本要素禁止组合示例

基本要素禁止组合规范，一般包括组合排列、色彩、结构、比例等方面须避免的错误。

由于设计元素不同，其组合形式也不同，这里仅列举几个错误示例作为基本参照。在进行具体设计的时候，我们应根据每个设计系统独有的风格展开设计，以达到最好的组合效果，为后续的应用做基础铺垫。

标识与标准字比例错误	
随意改动基本组合	
随意改动标识、标准字色彩	

VI设计应用要素

基础要素系统设计完成后必须应用到各种媒介上才能进行传播，如广告、包装、名片、网站、服饰、环境指标统、车辆等。通过这些媒介的传播可以表现出企业的整体形象，并以统一化的应用方式，反复加深受众的印象，以达到认知和记忆企业形象的目的。

我在最初设计 VI 的时候，常常会遇到这样的问题：有些项目不知怎么设计，文字说明也不知怎么写。有时求助于网络，但是无论如何也找不到合适的项目图片来参照，这是最头疼的。

为了使大家在设计 VI 的时候不出现我最初遇到的问题，在这一章中，我尽量把这些项目全部列出来，以便大家有所参照。另外，我也会展示一些 VI 设计的技巧，例如，不会 3D 软件，怎么设计逼真的前台形象；又如不会装饰设计，怎么设计出展厅……总之，我会把我用到的技巧一一分享给大家。

CHAPTER

03

3.1 办公用品设计

在VI设计应用系统中，办公用品是非常重要的部分。无论哪一个行业，办公用品都是不可缺少的。它不仅具有实用功能，而且在企业视觉传达中，发挥着不可忽视的作用。它以自身严谨、统一、规范的格式直接影响着企业风格和员工心理，表现出独有的企业精神。

3.1.1 名片

1. 名片的材料和工艺

高、中级主管名片和员工名片，在统一风格的前提下，设计时最大的区别往往不是版式，而是纸张与工艺。前者多使用进口纸张，如380gEVO、300g刚古滑面或刚古条纹、意纹等；工艺上有烫金银、浮雕、边缘擦色、模切工艺、激光雕刻、凸版印刷等。员工名片选用双铜纸居多，使用普通四色印刷，不加工艺。

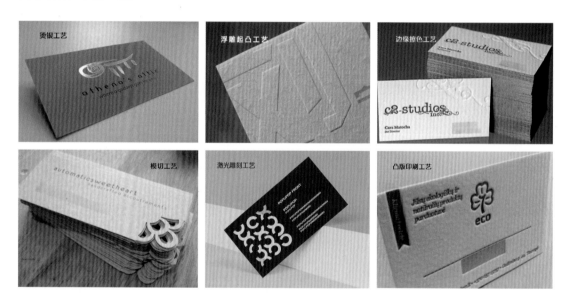

2. 名片的规格

尺寸：90mm×50mm（常用尺寸）、90mm×54mm（标准尺寸）、95mm×90mm（常规折卡尺寸）。

折卡折后的尺寸有3种：90mm×45mm、90mm×50mm、90mm×54mm。

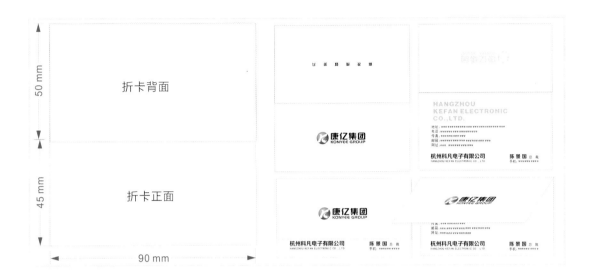

3. 名片在VI设计中的项目规范

名片在VI设计中的页面展示包括平面图和效果图，如果有工艺可以标注一下工艺。

文字说明：名片是企业信息对外传达的重要途径之一，其品质直接影响企业形象的树立。名片需采用统一的格式与规格进行设计，制作时请按此规范严格执行。

规格：90mm×50mm｜材质：230g丽品白卡｜色彩：企业标准色、辅助色｜字体：规定字体

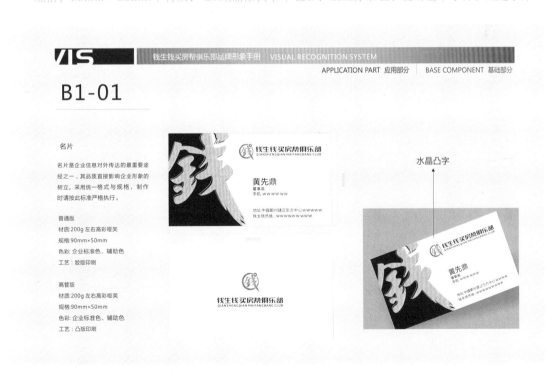

3.1.2　信封

1. 信封的分类

信封分为邮寄信封和特殊信封。

邮寄信封一律采用横式，信封的封舌应在信封正面的右边或上边，国际信封的封舌应在信封正面的上边。如果是用于邮寄的信封，信封的设计一定要遵照国家标准规定。

特殊信封的尺寸不同于标准规定，所以特殊信封不能通过邮局寄送，主要以发送为主。特殊信封多用于封装请柬、问候卡、礼品及重要文件等。由于没有太高的要求，所以在设计特殊信封时可以自由运用设计空间，进行图文信息排布。但信封在设计中要保持与信纸等相关载体设计风格的一致性。

2. 邮寄信封的规格

代号	国内信封标准尺寸（长×宽，单位：mm）	国内信封标准尺寸（长×宽，单位：mm）
B6/3号	176×125	176×125
DL/5号	220×110(常用尺寸)	220×110(常用尺寸)
ZL/6号	230×120	230×120
C5/7号	229×162(常用尺寸)	229×162(常用尺寸)
C4/9号	324×229(常用尺寸)	324×229(常用尺寸)

注：蓝色部分是需要在VI里展示的项目

3. 邮寄信封的设计

邮寄信封的设计要在标准规定允许的范围内进行。设计区一般为信封右下角的指定位置。邮政编码框、邮票粘贴处、寄信人邮政编码均要依照标准放置。下面是5号标准信封的正面示意图。

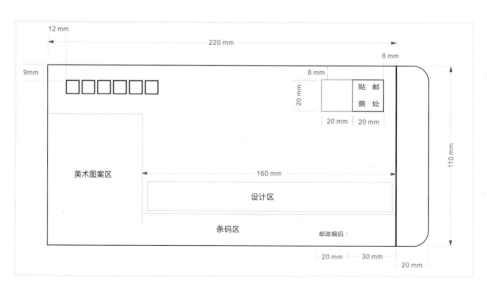

094

4. 信封在VI设计中的项目规范

　　文字说明：信封是企业与受众交流和传递企业信息的重要途径之一。下图为信封的设计规范。

　　5号信封规格：220mm×110mm，7号信封规格：230mm×160mm | 材质：120g双胶纸信封 | 色彩：企业标准色、辅助色 | 字体:规定字体

国内信封

国际信封

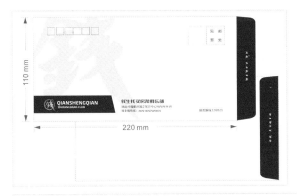

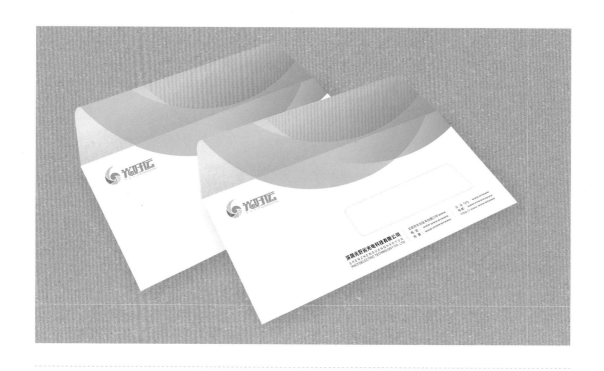

3.1.3 信纸

1. 信纸的分类

在VI设计中，信纸一般分为4类：国内信纸、国际信纸、特种信纸、公函信纸。

国内信纸（中文信纸）的内容以中文为主；国际信纸（英文信纸）的内容以英文为主。这两种信纸要求设计简洁，只需包括公司名称、标识、地址信息和简单的辅助线装饰即可。

特种信纸可以有更多的装饰，设计更灵活。

公函信纸是企业或者公司向各级部门发放重要通知和公告等所使用的信纸。它的设计非常严谨，一般以黑灰红为主色调。

2. 信纸的规格

标准尺寸：210mm×285mm（大16开）。

3. 信纸在VI设计中的项目规范

文字说明：信纸是公司人员在日常工作、对外交流、处理各种事务时使用率极高的一种办公用品，也是展示公司形象的重要信息载体之一。为了正确传达企业的视觉形象信息并与其他应用方式协调统一，这里提供了公司（中文信纸）的设计规范。

规格：210mm×285mm｜材质：80g胶版纸｜色彩：企业标准色、辅助色｜字体：规定字体

国内信纸

国际信纸

特种信纸

公函信纸

3.1.4　便签（信笺）

1. 便签的规格

小型便签参考尺寸：85mm×54mm（圆角）、90mm×55mm（方角）等。

中型便签参考尺寸：95mm×130mm、120mm×120mm、120mm×160mm、130mm×190mm等。

其中，常用的尺寸是120mm×120mm、120mm×160mm。在VI设计项目中，以这两个尺寸为主进行设计即可。

2. 便签在VI设计中的项目规范

文字说明：便签是日常工作中临时记事所用的必备用品之一，也是企业对外、对内信息传达及沟通的重要途径之一。其品质直接影响公司形象的树立，在制作时应严格参照下列规范，一般不得对规格、字体、颜色及设计做任何改动。

规格：100mm×100mm、120mm×120mm、120mm×160mm | 材质：70g以上胶版纸或特种纸 | 色彩：企业标准色、辅助色 | 字体：规定字体

便签在设计时需保持和信纸统一的风格。

设计便签时可加入封面设计手法。

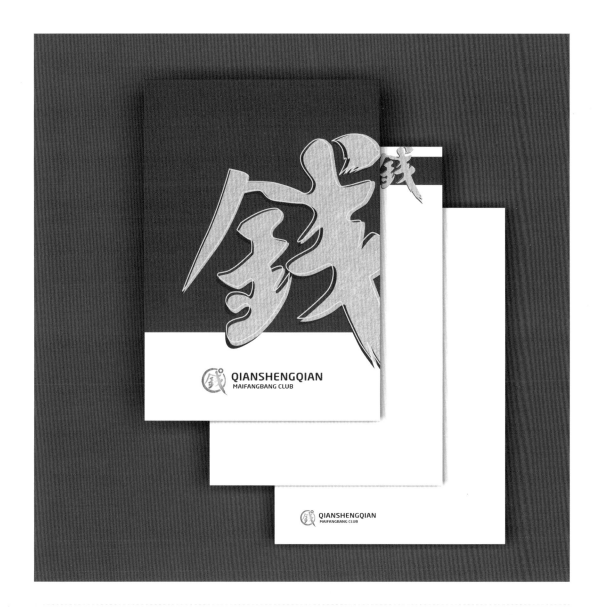

3.1.5　传真纸

传真作为正式承载法律责任的商务性沟通载体，其设计应严谨，力求清晰、简洁和容易识别。即使有一些装饰，也仅是一些底衬性的点缀而已。由于电子商务的蓬勃发展，传真纸头的设计项目中还应加入电子邮件版的传真纸头设计，以满足越来越多的网络传真之需。电子邮件版传真是一种可直接在电子邮箱中接收、下载和打印国内发来的传真文件，无须购买和配置传真机。网易企业邮箱有邮件传真的功能。

传真纸上设计项目的文字内容应包括公司标识、名称、收（发）件人电话、传真号、主题、内容等；色彩以灰、黑为主；具体设计方案，可参考网络传真纸图片。

1. 传真纸规格

常用尺寸：210mm×297mm（A4）。

2. 传真纸在VI设计中的项目规范

文字说明：传真纸是企业品牌形象对外传达的重要途径之一，直接影响企业品牌的树立。除按标准规范设计外，还应遵守相关部门相关规定设计制作规范。

规格：210 mm×297 mm | 色彩：单色（黑色）| 印刷：单色

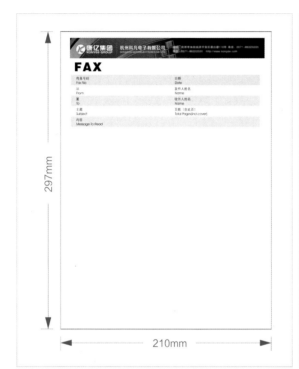

3.1.6　票据夹

票据夹也称财务票据收纳夹，用来收纳财务票据。

1. 票据夹规格

参考尺寸：231mm×124mm×18mm、262mm×145mm×35mm、265mm×153mm×20mm、265mm×155mm×20mm（加厚）。

在VI设计时选择265mm×155mm×20mm这个尺寸来设计票据夹就可以。

2. 票据夹在VI设计中的项目规范

文字说明：票据夹是企业办公需要的重要用品之一。通过对票据夹进行统一规范，能够建立职员对企业的信赖感。它上面的企业象征标识和企业名称均带有感觉上、视觉上的署名功能。票据夹也是企业对外宣传的重要途径之一，其品质影响到企业形象的树立，因此它的制作必须严格遵守制作规范。

规格：265mm×155mm×20mm、262×145mm×35mm ｜ 材质：塑料 ｜ 色彩：企业标准色、辅助色 ｜ 工艺：胶版印刷

3.1.7 合同夹

合同夹与文件夹属于同一类办公用品，可以将其设计成文件封套，也可以用文件夹代替合同夹。

1. 合同夹规格

合同夹参考尺寸：430mm×300mm×70 mm。

2. 合同夹在VI设计中的项目规范

文字说明：合同夹是公司存放办公合同的必备用品之一，其品质直接影响公司形象的树立，它的制作应严格参照下列规范。

规格：430mm×300mm×70mm | 材质：300g无光铜版覆膜或根据要求选择用纸 | 色彩：企业标准色、辅助色 | 工艺：胶版印刷

3.1.8　文件夹

文件夹与档案夹、合同夹属于同一类办公用品，可用同一尺寸、风格设计。

1. 文件夹规格

参考尺寸：235mm×325mm×50mm。

2. 文件夹在VI设计中的项目规范

文字说明：文件夹专门用于整理和放置文件，主要目的是更好地保存文件，使文件整齐规范。

规格：235mm×325mm×50mm｜材质：PP材质｜类型：扣眼活页夹

文件夹可以用色块来区分不同类型，便于进行档案管理。

3.1.9 档案盒

档案盒是各个机关和单位档案管理部门用于整理、装订和储存文件的办公用具。它通常用纸板和牛皮纸裱糊制作，现在基本都用无酸纸制作。因为无酸纸不含酸性，有防虫、防霉的特性，可以长期保存文件。

1. 档案盒规格

常用尺寸：220mm×310mm×20mm、220mm×310mm×30mm、220mm×310mm×40mm等。

一般档案盒的封面规格为220mm×310mm，但是档案盒的脊背规格不同。一般档案盒的脊背规格从20mm~60mm不等（特殊规格的也可定做）。

2. 档案盒在VI设计中的项目规范

文字说明：档案盒是存放办公文件资料及人事、财务等部门管理资料的存档用具，其规格应按国家档案局规定的统一要求来制作。为体现正确的企业视觉形象，避免在使用中出现混乱，这里对档案盒进行了标准化设计，在实际制作中应严格遵守。

规格：220mm×310mm×57mm｜材质：PP原材料｜印刷：单色

3.1.10　合同书规范格式

合同书也叫协议书，是两方或多方当事人在办理某事时，为了确定各自的权利和义务而订立的需要双方遵守的法律条文，并以书面方式呈现。

在VI设计中只需设计合同书的封面、封底和内页提头。

1. 合同书规格

封面、内页、封底尺寸：210mm×285mm。单页内页（无须封面的单张合同）尺寸：210mm×297mm。

2. 合同书在VI设计中的项目规范

文字说明：合同书主要作为企业对外协议来使用，统一其设计规范，有利于传播企业个性化的视觉形象，在具体实施中应严格参照规范执行。

规格：210mm×285mm｜材质：250g超白滑面白卡纸｜色彩：企业标准色、辅助色

合同委托方（甲方）、承接方（乙方）、项目名称、合同编号及合同签订日期这些内容可以在封面注明，也可在扉页注明。

3.1.11　薪资袋/文件袋/档案袋

1. 规格

薪资袋参考尺寸：220mm×110mm。

文件袋、档案袋参考尺寸：230mm×325mm×35mm。

2. 薪资袋、文件袋、档案袋在VI设计中的项目规范

文件袋和档案袋可以采用统一的风格和尺寸进行设计。

文字说明：薪资袋、文件袋、档案袋主要在公司内部使用，统一其设计规范，有利于传播企业个性化

的视觉形象。在具体VI设计中应严格参照规范来执行。

薪资袋

规格：220mm×110mm｜材质：120g双胶纸｜印刷：四色｜工艺：胶版印刷

文件袋/档案袋

规格：230mm×325mm×35mm｜材质：120g白卡纸｜印刷：四色｜工艺：胶版印刷

薪资袋

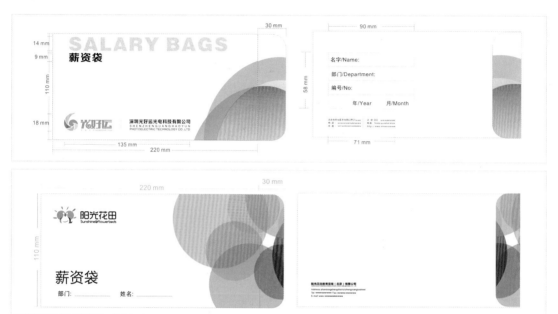

文件袋

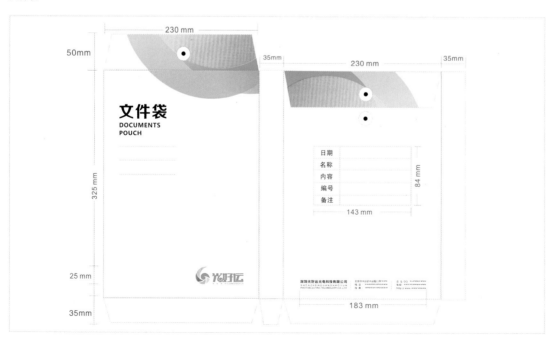

档案袋

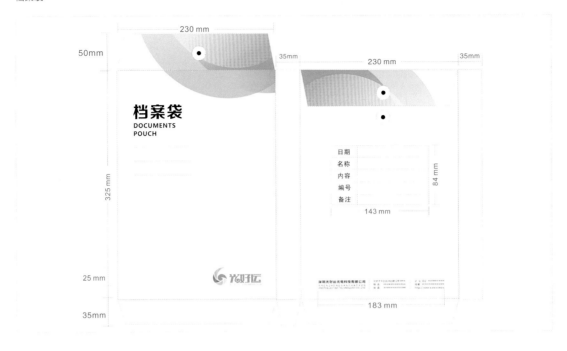

3.1.12 证卡

证卡，即识别卡和工作证，是用来识别证件持有人身份信息的数字化工作证。它是工作证的一种，内含磁条，具有类似IC卡的功能，在具有严格人员管理要求的公司使用较多。在VI设计中，将识别卡和工作证归为一个项目就可以。

临时工作证是为管理协助单位工作的各类外来工作人员而制定的临时证件。贵宾证、来宾卡都可以视为临时工作证。

出入证是出入公司的凭证。有些管理严格的公司或者学校在人员进出时需要出示出入证。出入证、通行证、车辆通行证都可归为一类。

1. 证卡规格

识别卡、工作证、临时工作证标准尺寸：85mm×54mm；常用尺寸：70mm×100mm。

出入证标准尺寸：200mm×140mm；常用尺寸：70mm×100mm。

设计时可采用横版或竖版两种。

2. 证卡在VI设计中的项目规范

文字说明：办公用品上所展现的统一的企业形象，可以更好地展示现代办公的高度集中化和企业文化向各个领域渗透传播的效果。在VI设计过程中应严格参照规范执行。临时工作证多用于办公

环境以外的其他场所，如展览、展会等，其制作要求是字体醒目、清晰。

证卡

规格：参考证卡规格 | 材质：PVC | 色彩：企业标准色、辅助色 | 印刷：专色或四色

挂带

规格（宽度）：10mm～15mm | 材质：涤纶、尼龙、纯棉等 | 色彩：企业标准色、辅助色 | 工艺：丝网印刷、热转印等

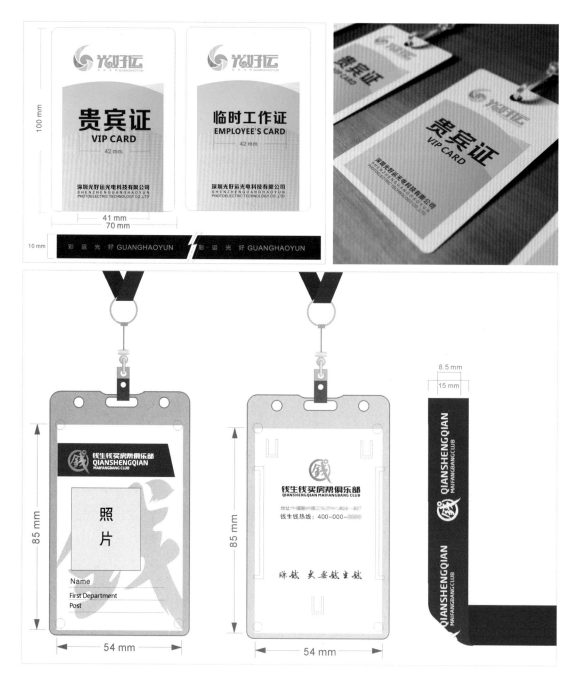

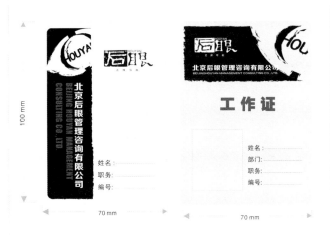

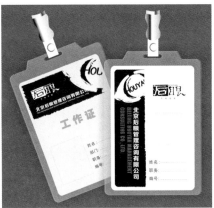

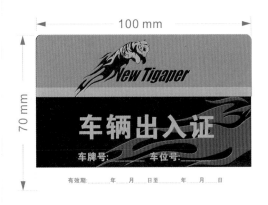

3.1.13 工作记事簿 / 签约本/ 备忘录 / 电话记录本

1. 规格

工作记事簿常用尺寸：内页148mm×210mm（32K），封面（宽和长）156mm×220mm，内页96mm×175mm（48K），封面100mm×180mm。

签约本常用尺寸：封面230mm×320mm，内页可装载A4、A3纸。

备忘录常用尺寸：94mm×94mm、105mm×150mm。

电话记录本常用尺寸：185mm×260mm（16K）。

2. 工作记事簿 /签约本/备忘录 /电话记录本在VI设计中的项目规范

文字说明：工作记事簿、签约本、备忘录和电话记录本主要在公司内部使用，统一其设计规范，有利于传播企业个性化的视觉形象。在具体的VI设计中应严格参照规范。

工作记事簿

规格：内页为96mm×175mm，封面为100mm×180mm×15mm｜材质：封面为进口变色仿皮，内页为80g双胶纸｜印刷：专色或四色｜色彩：企业标准色、辅助色｜工艺：表面图案采用热压工艺

签约本

规格：封面为230mm×320mm，内文为230mm×320mm｜材质：封面为绒面或丝绸、皮面｜工艺：浮雕烫金

备忘录

规格：105mm×150mm、100mm×100mm｜材质：100g双胶纸｜色彩：企业标准色、辅助色

电话记录本

规格：185mm×260mm｜材质：封面为200g特种皮纹纸，内页为80g双胶纸｜色彩：企业标准色、辅助色

工作记事簿

签约本

备忘录

电话记录本

3.1.14 卷宗纸 / 简报 / 签呈 / 文件题头 / 公告

卷宗纸又称案卷，与档案盒、文件袋的功能类似，都被用来整理存放文件材料。

简报是用于传递某方面信息的简短的内部小报。在VI设计中我们只需设计一下简报题头就可以了。

签呈又称签字报告，是通过不同部门的信息传递，并要求签字确认的文件形式。

文件题头又称发文单位标识，简称文件头。由发文机关名称或规范化简称构成文件头，文件头用紫红色大字居中并且位于公文首页上部，以示庄重。

公告一般是指企业公告，是企业向社会公开地告知其重要事项的一种文书。它与行政公文的公告有着不同的含义。

1. 规格

卷宗纸常用尺寸：220mm×300mm×15mm。

简报、签呈、公告、文件题头常用尺寸：210mm×297mm（A4）。

2. 卷宗纸/简报/签呈/文件题头/公告在VI设计中的项目规范

文字说明：卷宗纸、简报、签呈、文件题头和公告主要在公司内部使用，统一其设计规范，有利于传播企业个性化的视觉形象。在具体的VI设计中应严格参照规范执行。

卷宗纸

规格：220mm×300mm×15 mm｜材质：250g进口木浆牛皮纸｜印刷：单色

简报、签呈、公告、文件题头

规格：210mm×297mm｜材质：70g以上胶版纸或特种纸｜印刷：单色

卷宗纸

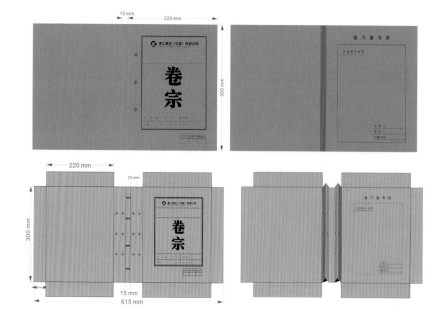

简报

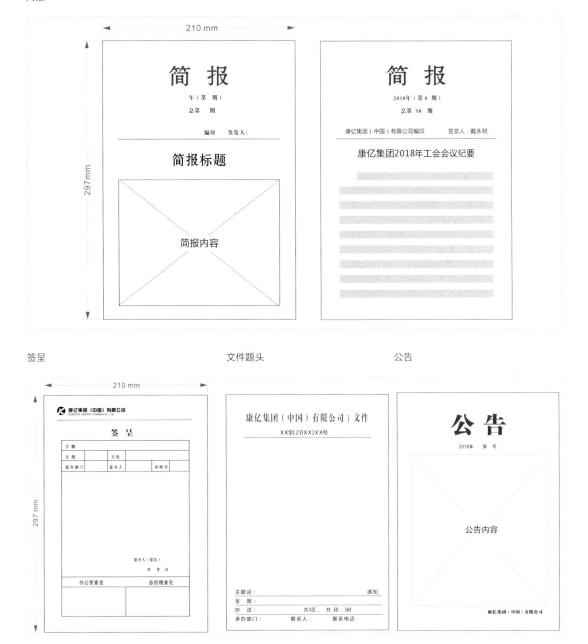

签呈　　　　　　　　　　　　文件题头　　　　　　　　　公告

3.1.15　直式、横式表格规范

　　直式、横式表格一般指办公时常用的表格，如会议记录表、员工登记表、招聘申请表、考核表、工资变更表、工作交接单等。我们在设计表格的时候，如果客户没有指定是哪种表格，那么我们只需设计表格的页眉（放置公司标识的位置）就可以了。

1. 表格规格

直式、横式表格没有明确的尺寸规定，一般不超过A4（210mm×297mm）纸大小。

2. 表格在VI设计中的项目规范

文字说明：表格主要在公司内部使用，统一其设计规范，有利于传播企业个性化的视觉形象。在具体的VI设计中应严格参照规范来执行。

规格：视具体规定 | 材质：70g双胶书写纸 | 色彩：企业标准色、辅助色 | 印刷：单色

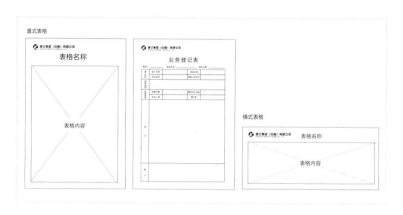

3.1.16　办公文具

办公文具包括笔、笔筒、文具筒、胶带台、订书器等。其规格和材料根据实际需要选定，只需将标识与标准字组合印在材料上即可。

办公文具在VI设计中的项目规范

文字说明：办公文具主要在公司内部使用，统一其设计规范，有利于传播企业个性化的视觉形象。在具体的VI设计中应严格参照规范来执行。

规格：视具体情况而定 | 材质：视具体情况而定 | 色彩：企业标准色、辅助色 | 印刷：专色或四色

3.1.17 聘书 / 岗位聘用书 / 奖状 / 培训证书

1. 规格

聘书常用尺寸：封面为340mm×250mm、内芯为300mm×220mm或260mm×190mm。

岗位聘用书常用尺寸：封面为260mm×190mm、210mm×145mm。

奖状常用尺寸：385mm×265mm、297mm×210mm、260mm×190mm。

培训证书常用尺寸：460mm×320mm、320mm×230mm，以及A4（297mm×210mm）和A3（420mm×297mm）等。

2. 聘书/岗位聘用书 /奖状/培训证书在VI设计中的项目规范

文字说明：企业内部事务用品是企业内部统一性原则的体现，这不但可以彰显企业文化，还可以建立员工对企业的归属感。企业事务用品的基本元素的VI设计应采用统一的规格。

聘书

规格：封面为300mm×220mm，内芯为297mm×210mm | 材质：封面为绒面，内芯为90g双胶纸 | 色彩：企业标准色、辅助色| 印刷：专色或四色

岗位聘用书

规格：210mm×145mm | 材质：进口IPU | 色彩：企业标准色、辅助色 | 工艺：烫金

奖状

规格：260mm×190mm | 材质：120g铜版纸 | 色彩：企业标准色、辅助色 | 印刷：专色或四色

培训证书

规格：320mm×230mm | 材质：封面为磨砂珠光蓝，内芯为90g双胶纸 | 色彩：企业标准色、辅助色

聘书

岗位聘用书

奖状

培训证书

　　在设计证书、奖状、聘书时，会使用一些花纹边框、水印进行页面装饰，如果对图形没有特殊规定，我们在一些素材网站上购买然后下载就可以了。

3.1.18 产品说明书封面、内页版式

设计产品说明书的时候，如果客户提供了内容，我们就需要按照客户所给定的内容进行设计；如果没有具体内容，我们只需要规范一下版式就可以，内页只需设计页眉页脚即可。

1. 说明书规格

常用尺寸：210mm×285mm、140mm×210mm。

2. 产品说明书在VI设计中的项目规范

文字说明：产品说明书的封面应统一设计，这样有利于企业品牌形象的建立，有利于企业产品市场忠诚度的培养，还有利于企业的融资、扩张。

规格：210mm×285mm ｜ 材质：200g铜版纸 ｜ 色彩：企业标准色、辅助色 ｜ 工艺：封面覆膜

3.1.19 考勤卡 / 请假单 / 介绍信

1. 考勤卡/请假单/介绍信规格

考勤卡常用尺寸：84mm×187mm。

请假单常用尺寸：240mm×120mm、210mm×114mm、290mm×130mm。

介绍信常用尺寸：255mm×155mm、255mm×175mm。

2. 考勤卡/请假单/介绍信在VI设计中的项目规范

文字说明：办公用品是向社会各界宣传企业、机构视觉形象的重要途径之一和媒介，经过系统规划的办公用品，能够准确、有效地传播企业的视觉特征与品牌形象。

考勤卡

规格：84mm×187mm | 材质：300g铜版纸 | 色彩：企业标准色、辅助色 | 印刷：单色或四色

请假单

规格：240mm×120mm | 材质：80书写纸 | 色彩：企业标准色、辅助色 | 印刷：单色或四色

介绍信

规格：255mm×155mm | 材质：80g书写纸 | 色彩：企业标准色、辅助色 | 印刷：单色或四色

考勤卡

请假单

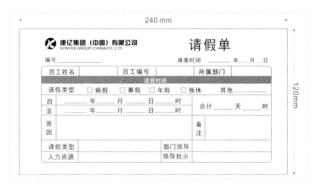

介绍信

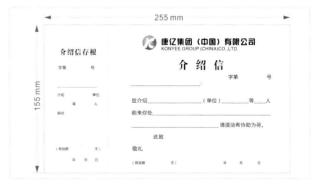

3.1.20 名片夹 / 名片台

名片夹、名片台都是用来放置名片的办公用品，一般无须设计，可以直接在网上定制，然后印上公司标识即可。在这里只是作为VI设计中的一个项目展示。

名片夹/名片台在VI设计中的项目规范

文字说明：办公用品是向社会各界宣传企业、机构视觉形象的重要途径和媒介。经过系统规划的办公用品，能够准确、有效地传达企业的视觉特征与品牌形象。

名片夹

规格：按实际需要确定（以下为参考尺寸）｜材质：金属、皮质、塑料或视具体情况而定｜色彩：企业标准色、辅助色｜工艺：丝网印刷

名片台

规格：按实际需要确定（以下为参考尺寸）｜材质：有机玻璃 、木质或视具体情况而定｜色彩：企业标准色、辅助色｜工艺：丝网印刷

名片夹

名片台

3.1.21　办公桌标识牌

办公桌标识牌在VI设计中的项目规范

　　文字说明：办公用品是向社会各界宣传企业、机构视觉形象的重要途径和媒介，经过系统规划的办公用品，能够准确、有效地传达企业的视觉特征与品牌形象。

　　规格：按实际需要确定（以下为参考尺寸）｜材质：透明有机玻璃｜色彩：企业标准色、辅助色｜工艺：丝网印刷或激光雕刻

3.1.22　即时贴标签

　　即时贴又称自粘标签，是以纸张、薄膜或特种材料为材料，在背面涂上胶粘剂，以涂硅保护纸为底纸的一种标签。

即时贴标签在VI设计中的项目规范

　　文字说明：为适应不同场合及不同物料、颜色、质地的需要，特对即时贴标签制定以下多种规范。还可根据企业的不同需要设计不同的即时贴标签。

　　规格：根据实际需要确定（可改变比例）｜材质：不干胶贴纸｜色彩：企业标准色、辅助色

3.1.23 意见箱 / 稿件箱

意见箱、稿件箱、举报箱、建议箱、信报箱、投票箱等可采取同一样式进行设计。

1. 规格

常用尺寸：180mm×103mm×255mm、220mm×100mm×320mm。

2. 意见箱在VI设计中的项目规范

文字说明：办公用品是向社会各界宣传企业、机构视觉形象的重要途径和媒介，经过系统规划的办公用品，能够准确、有效地传达企业的视觉特征与品牌形象。

规格：220mm×100mm×350mm ｜ 材质：不锈钢或铁皮、铁架 ｜ 色彩：企业标准色、辅助色 ｜ 工艺：丝网印刷处理或透明贴喷绘

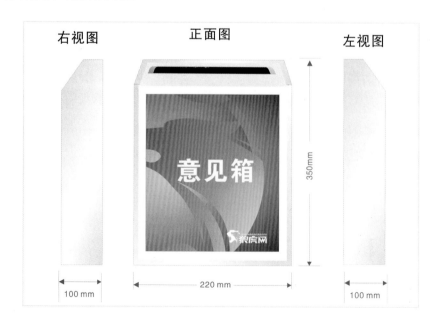

3.1.24　企业徽章

　　企业徽章，更确切地说应该是胸牌，常见的一种是滴塑胸牌。滴塑胸牌样式美观且便于佩戴，适用于酒店、餐饮、娱乐以及各种服务行业。

1. 规格

　　常用尺寸：70mm×25mm、65mm×22mm、60mm×20mm。

2. 企业徽章在VI设计中的项目规范

　　文字说明：徽章是识别企业形象的重要物品之一，对内能产生强烈的企业凝聚力，对外能树立良好的企业形象，同时还能体现企业文化。

　　规格：65mm×22mm、70mm×25mm、60mm×20mm ｜ 材质：滴塑或根据效果需要选择 ｜ 色彩：企业标准色、辅助色 ｜ 印刷：专色或四色

3.1.25 纸杯、杯垫

1. 纸杯设计注意事项

设计纸杯上的图案时，尽量不要使用满版色，色块越小越好。因为使用满版色的纸杯油墨过重，在干燥过程中排放的有机化合物、上光涂料的挥发气体等会对人体造成伤害。尤其是杯口处不宜设计图形。

靠近杯子底部的条纹和文字应抬升5mm左右。因为杯片上机后，杯底部5mm处要进行压合以保证杯底的牢固性。

2. 纸杯规格

纸杯以盎司为单位。

公司常用的广告纸杯规格为12oz（盎司）。

12A oz（盎司）（340mL）上口直径为82mm，底面直径为52mm，高度为108mm 。

12B oz（盎司）（360mL）上口直径为92mm，底面直径为68mm，高度为98mm。

家庭和办公常用的纸杯规格为9盎司。

9oz（盎司）（230 mL~ 250mL）上口直径为75mm，底面直径为53mm，高度为88mm或90mm。

茶品纸杯、咖啡纸杯、饮料店纸杯常用的规格为14oz（盎司）、16oz（盎司）。

14A oz（盎司）（360mL）上口直径为84mm，底面直径为60mm，高度为117mm。

14B oz（盎司）（400mL）上口直径为88mm，底面直径为60mm，高度为110mm。

16 oz（盎司）（480 mL~ 500mL）上口直径为90mm，底面直径为62mm，高度为130mm。

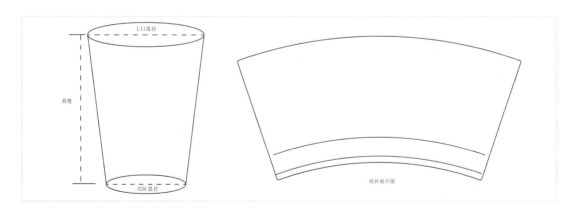

3. 纸杯扇形展开图画法

有时候客户会提供纸杯的上口直径、底面直径和高度的尺寸，我们可以根据尺寸设计纸杯的展开图，以便印刷和设计。

纸杯展开图不只是上图展示的一个扇形图，而是要根据计算得出的角度和半径规范地画出来。

扇形的角度和半径可以根据下面这两个公式计算出来。

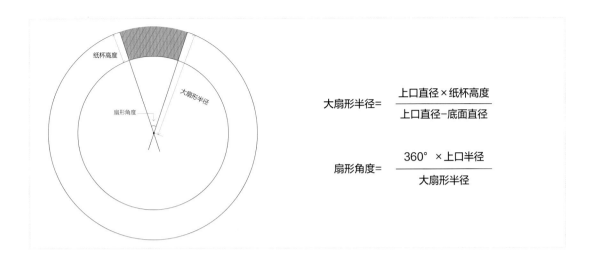

例如，9oz（盎司）纸杯的上口直径为75mm，底面直径为53mm，纸杯高度为88mm，则大扇形半径（也就是外圆半径）的计算过程如下。

$$\frac{上口直径×纸杯高度}{上口直径-底面直径} = \frac{75mm×88mm}{75mm-53mm} = 300mm$$

扇形角度的计算过程如下。

$$\frac{360°×上口半径}{大扇形半径} = \frac{360°×（75mm/2）}{300mm} = 45°$$

有了这些数值，我们只需画一个半径为300mm和一个半径为212mm（300mm-88mm）的同心圆，再截去一个45°角的扇形就得到了纸杯展开图。

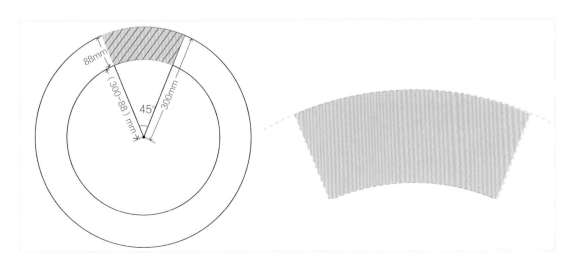

4. 纸杯图案设计

设计纸杯图案一般都是在展开图上完成的。由于展开图是扇形结构，所以设计的线条、文字一定要以弧线为参照，这样纸杯成型时才能保证它们在同一水平线上。

5. 杯垫尺寸与材料

杯垫一般用于餐厅、咖啡厅、酒店等公共场所，可防止玻璃杯、瓷杯滑落，也可保护桌面不被烫坏。

杯垫上可印制公司Logo、辅助图形，以宣传企业形象。

杯垫的材料一般选用环保PVC软胶、硅胶等，也有用厚卡纸覆膜的工艺。

杯垫的常用规格一般有直径为90mm的圆形杯垫，或者尺寸为90mm×90mm的方形杯垫。也有和纸杯上口直径相同尺寸的纸杯杯型。

6. 纸杯、杯垫在VI设计中的项目规范

文字说明：纸杯、杯垫是企业日常工作与交往中使用的办公用品，是再现企业视觉识别系统的基本单位之一，体现了企业的形象、风格和文化品位，是新型的现代企业管理手段之一。

纸杯

规格：高度为88mm，上口直径为75mm，底面直径为53mm ｜ 材质：200g纸张覆膜 ｜ 色彩：企业标准色、辅助色 ｜ 印刷：专色或四色

杯垫

规格：75mm×75mm ｜ 材质：300g白卡 ｜ 工艺：覆光膜

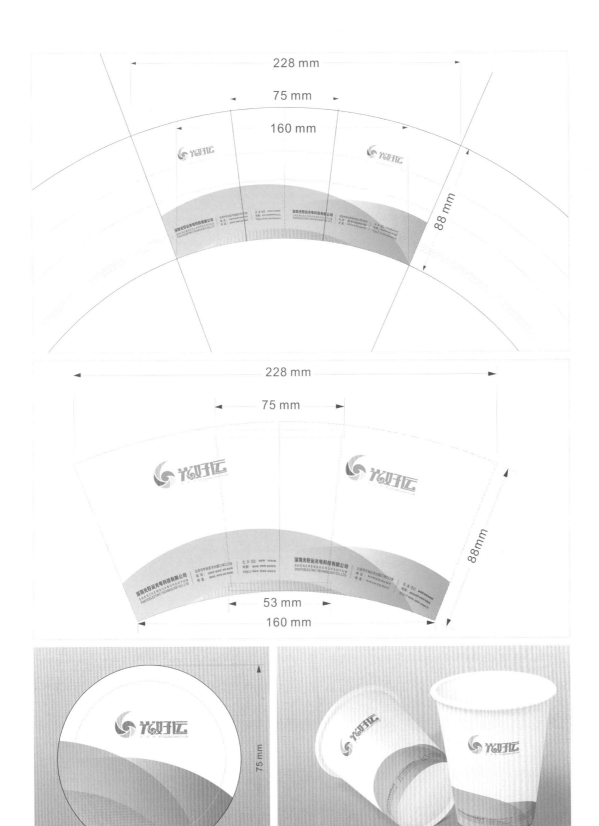

3.1.26 茶杯

茶杯以采购为主，不需要对其做外形设计，可以直接在上面印制企业标识、辅助图形、色彩等。

3.1.27 公文包

公文包和茶杯一样都是以采购为主，不需要对其做外形设计，可以直接采取压印或丝网印等工艺将企业标识印制在上面。

公文包的选购可以流行款式为主，也可以客户喜好为根据，其材质一般为皮质和帆布。

公文包在VI设计中的项目规范

文字说明：公文包是企业日常工作与交往中使用的办公用品，是再现企业视觉识别系统的最基本单位之一，体现了企业的形象、风格和文化品位，是新型的现代企业管理手段之一。

规格：按实际需要制定（以下为参考尺寸）| 材质：皮革 | 色彩：企业标准色、辅助色 | 工艺：热压

3.1.28　通信录

我们在VI设计中制作的通信录一般是指公司内部通信录。通信录有纸质形式的，也有电子表格形式的。采用纸张印刷的通信录，可以装订成册，上面显示每个人的联系方式、地址等。通信录分为简装和精装两种，简装通信录的封面可用250g双铜纸制作，采用覆亚光膜或高光膜工艺；精装通信录的封面可用PU、纸塑皮革或真皮制作，采用表面做烫金银或压凹工艺。

1. 通信录规格

横向参考尺寸：100mm×70mm、115mm×80mm、130mm×90mm、140mm×100mm。

纵向参考尺寸：72mm×105mm、80mm×115mm、88mm×135mm、128mm×185mm、140mm×210mm、190mm×260mm。

2. 通信录在VI设计中的项目规范

文字说明：通信录是企业内部使用的办公物品，可以体现企业的文化品位，有效地提高企业内部的管理水平。统一制作通信录有利于企业内部管理，也起到统一规范、统一视觉的作用，制作时要严格按照设计规范执行，不得随意更改。

规格：100mm×70mm | 材质：250g双铜纸（封面），128g双铜纸（内页） | 色彩：企业标准色、辅助色 | 工艺：数码印刷或胶版印刷

3.1.29 财产编号牌

财产编号牌是企业为了防止财产损失，而将固定资产进行编号并登记的一种编号牌。VI设计中的固定资产编号牌、产品编号牌、产品标识卡等均可以归为这一类。编号牌的尺寸一般由客户决定，比较常见的尺寸是50mm×80mm，材质方面可选择铝、铜、不锈钢、钛金等，工艺使用丝网印刷或腐蚀填漆。

我们需要注意的一点就是设计时不能使用渐变色。

财产编号牌在VI设计中的项目规范

文字说明：财产编号牌是企业正规化管理的表现载体之一。统一制作财产编号牌有利于企业内部管理，也可以起到统一规范、统一视觉的作用。制作时要严格按照设计规范执行，不得随意修改。

规格：80mm×50mm或95mm×70mm｜材质：铝合金｜印刷：单色｜工艺：丝网印刷

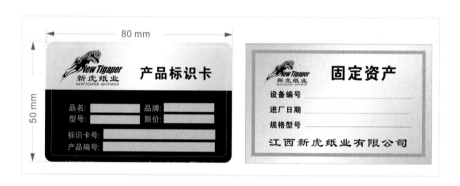

3.1.30 企业旗帜

企业旗帜对于企业来说意义重大，是企业的象征，旗面颜色一般是企业的象征颜色。旗帜上面通常有公司名称和公司标识，一般悬挂在企业门口。企业旗帜蕴含企业的文化理念，彰显企业的气质，体现企业的精神风貌，展示企业的个性与特色，对企业发展具有十分重要的意义。

1. 企业旗帜规格

常用尺寸：1920mm×1280mm、2400mm×1600mm、2880mm×1920mm。

其他尺寸：960mm×640mm、1440mm×960mm。

除了以上这些尺寸，还有其他非常用尺寸，这些尺寸需要定做。

2. 企业旗帜在VI设计中的项目规范

文字说明：企业旗帜象征性地表示了企业标识和企业名称。企业旗帜表示公司及其所属公司机构，是公司对外活动的首要象征标识。其基本格式须按照本项目规范严格执行。

规格：2880mm×1920mm（大）、2400mm×1600mm（中）、1920mm×1280mm（小）｜

材质：尼龙绸｜色彩：企业标准色、辅助色｜工艺：丝网印刷

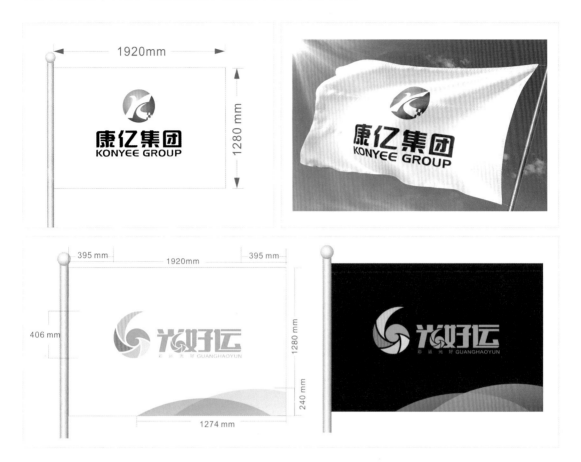

3.1.31　桌旗

桌旗主要应用于各种办公装饰或者会议桌上。

1. 桌旗、旗座规格

桌旗常用尺寸：140mm×210mm，其他尺寸：200mm×300mm 。

双杆V型桌旗座参考尺寸：高度为140mm～200mm，底座直径为70mm，底座高度为8mm（配套桌旗旗面：140mm×210mm）；高度为240mm～490mm，底座直径为90mm，底座高度为15mm（配套桌旗旗面：200mm×300mm）。

单杆Y型桌旗杆参考尺寸：主杆高290mm；分支高350mm，长170mm；底座直径为70mm，底座高度为14mm；底座材质为不锈钢，颜色为超亮度不锈钢色；表面工艺为镜面抛光（表面效果同镜面）（配套桌旗旗面：140mm×210mm）。

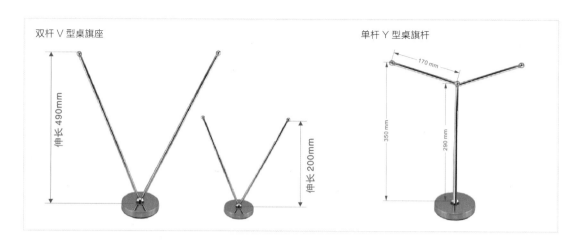

双杆 V 型桌旗座　　　　　　　　　　　　单杆 Y 型桌旗杆

2.桌旗在VI设计中的项目规范

文字说明：企业桌旗象征性地表示了企业标识和企业名称。公司桌旗表示公司及其所属公司机构，是公司对外活动的首要象征标识。桌旗主要用于新闻发布会或其他综合性场所。其基本格式须按照本项目规范严格执行。

规格：140mm×210mm | 材质：尼龙绸或其他材质 | 色彩：企业标准色、辅助色 | 工艺：丝网印刷、热转印

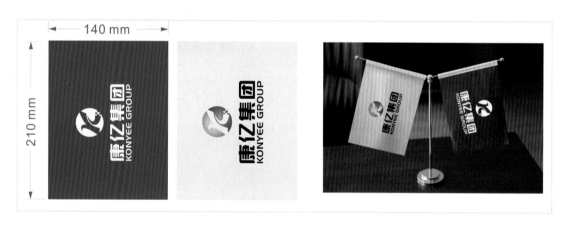

3.1.32　吊旗（挂旗）/ 串旗

吊旗是一种非常流行的广告宣传形式，又称挂旗。一次性的吊旗多采用铜版纸印刷，也可采用涤纶、尼龙布写真或热转印印刷。使用吊旗时，旗帜上下两边各穿一根铝合金或者塑料的挂轴，用绳子将吊旗悬挂到天花板或者墙壁上即可。

串旗是一种穿成串的、尺寸相对比较小的吊旗。商场用得比较多，一般在节假日、庆典等活动时用于宣传和展示，并可渲染氛围，吸引受众的注意。串旗是传达品牌形象和文化的重要媒介之一，也可在道路施工时当路标使用。

1. 规格

吊旗常用尺寸：700mm×550mm、800mm×500mm、1200mm×800mm，其他规格可由客户自定。

串旗常用尺寸：140mm×210mm、200mm×300mm、210mm×285mm、300mm×450mm。

2. 形状

吊旗有方形有圆形，其上半部分多为方正图形，尾部根据实际需要设计一些造型，可使用圆形、圆角矩形等。

3. 吊旗在VI设计中的项目规范

文字说明：吊旗一般悬挂在路边、广场、商场、店面门口等场所，主要用于展示企业文化，或用于广告宣传，可起到活跃气氛的作用。

规格：210mm×285mm｜材质：300g A级铜版纸｜色彩：企业标准色、辅助色｜工艺：数码印刷

3.1.33 竖旗（道旗、刀旗）

竖旗是旗帜类广告中运用十分广泛的一种，又称刀旗、广告刀旗或者道旗。

1. 规格

竖旗常用尺寸有600mm×1500mm、600mm×1800mm、800mm×1800mm、800mm×2400mm、1200mm×3500mm。

2. 竖旗在VI设计中的项目规范

文字说明：竖旗是企业对外传达企业形象的重要媒介之一，主要应用于开业活动、商品促销、会议展览和公益广告等，具有广泛的关注效应。其品质直接影响企业形象的树立，它可以体现企业的文化品位，有效地提高企业的管理水平。在具体的VI设计中请严格参照此应用规范执行。

规格：600mm×1500mm｜材质：热转印旗帜布，不锈钢管旗杆｜色彩：企业标准色、辅助色｜工艺：热转印

3.2 公共关系赠品设计

公共关系赠品主要是以企业品牌标识为基础，将企业形象表现在日常生活用品上，以馈赠的方式与客户联络感情、促进交流、协调关系。它也可以用于广告宣传，主要包括贺卡、请柬、钥匙牌、台历、挂历、标志伞、打火机、烟灰缸等。

在VI设计中，我们有时会把公共关系赠品归类于办公用品项目中。

3.2.1 贺卡

VI设计中的贺卡一般指的是公司贺卡，是公司与公司之间、公司与客户之间联络感情的纽带。公司贺卡是针对一些传统的重大节日设计的，常见的有新年贺卡，在内容上包括具体节日的祝福语和公司的相关元素。

1. 规格

对称折卡参考尺寸（展开/对折）：220mm×160mm/110mm×160mm、200mm×210mm/100mm×210mm、210mm×180mm/105mm×180mm、360mm×105mm/180mm×105mm、280mm×210mm/140mm×210mm。

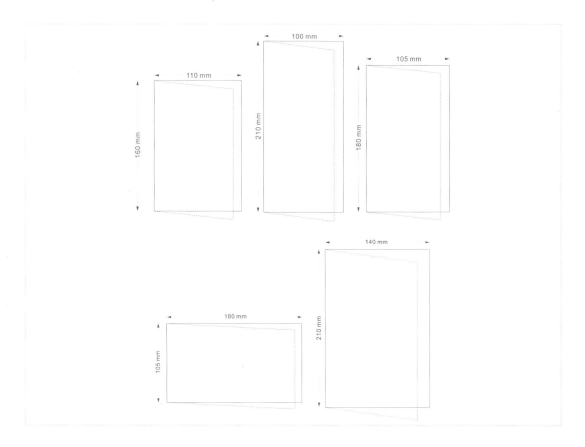

非对称半折卡参考尺寸（展开/对折）：500mm×105mm/310mm×105mm、190mm×105mm；500mm×90mm/315mm×90mm、185mm×90mm。

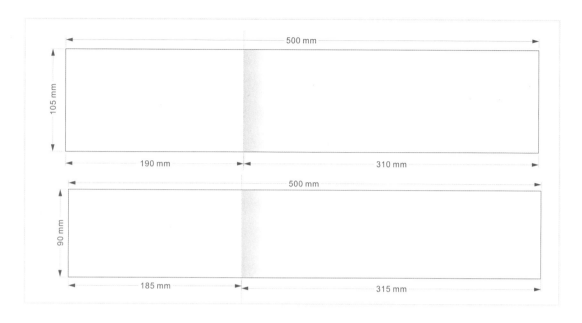

单卡参考尺寸：90mm×180mm、90mm×210mm、115mm×210mm、140mm×210mm等。

还有一些异形贺卡，可根据客户需求自定尺寸。

2. 贺卡的设计

在VI设计项目中，客户对贺卡的设计通常不做要求，只要符合公司的规范就可以，所以设计起来相对简单一些。贺卡常以喜庆的红色为底色，其内容一般包括贺卡主题，如新年快乐、恭贺新禧等。在设计时可加上公司的标识和辅助图形、装饰线或图案，有广告语的可加上广告语。与公司的相关图片也可以放上去，内页的文字可以用横线临时代替。如下面这个贺卡所示。

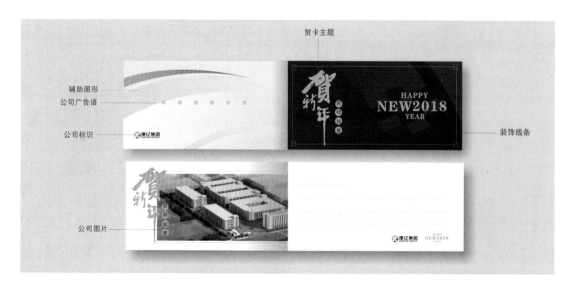

3. 贺卡在VI设计中的项目规范

文字说明： 贺卡主要用于与外界进行各种形式的业务交流活动。这些日常用品既是企业馈赠给合作伙伴的礼品，又是企业对外宣传的小型广告，在企业的经营发展中具有不可低估的作用。

规格：180mm×220mm｜材质：300g A级铜版纸覆膜｜色彩：企业标准色、辅助色｜工艺：数码印刷

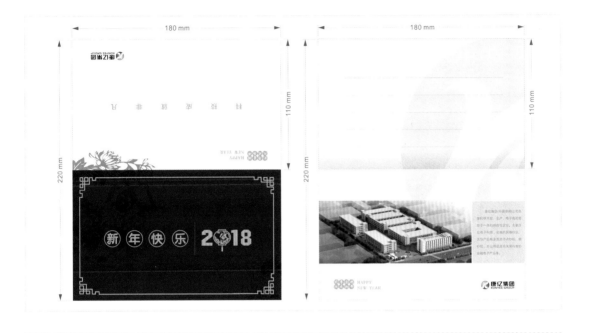

3.2.2 专用请柬/邀请函及信封（封套）

请柬，又称请帖、柬帖，是为了邀请客人参加某项活动而派发的礼仪性书信，文字内容比较简洁。

邀请函是指邀请亲朋好友或知名人士、专家等参加某项活动时所派发的请约性书信，文字内容相对详细，如下图所示。

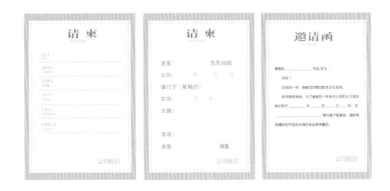

请柬与邀请函虽然有些区别，但在VI设计中我们可将它们作为同一类项目来设计。

1. 规格

请柬、邀请函的尺寸可参考贺卡的尺寸，也可根据需要进行调整。

2. 专用请柬／邀请函及信封在VI设计中的项目规范

文字说明：专用请柬、邀请函是企业向外界传达企业活动项目信息的重要工具之一，也是体现企业文化的有力媒介。高雅的设计与良好的印刷品质能有效地提升企业文化品位与企业形象。

规格：200mm×210mm｜材质：300g A级铜版纸｜色彩：企业标准色、辅助色｜工艺：烫金

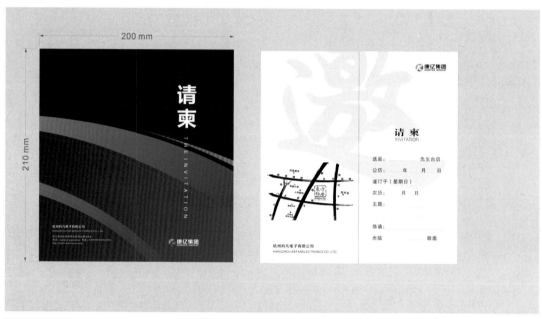

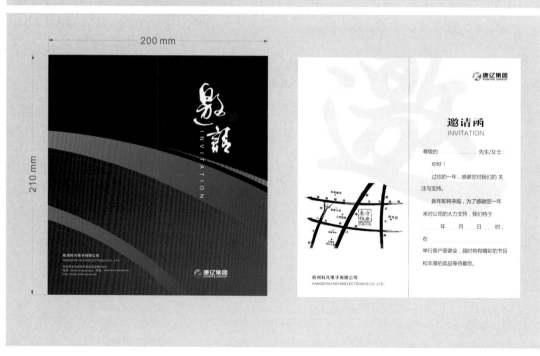

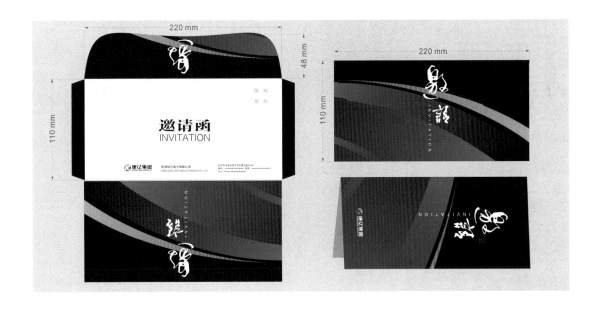

3.2.3 明信片

传统的明信片正面是信封的格式，以便邮寄。随着网络时代的到来，现在的明信片不一定通过邮局邮寄，可以使用电子邮箱或者在线传输工具"邮寄"，所以现在的明信片的设计感会比传统的更强一些。

1. 规格

标准邮资明信片尺寸：148mm×100mm、165mm×102 mm。

2. 明信片在VI设计中的项目规范

明信片的正面可印公司的标识和一些简短的寄语、祝福语等，背面可以是一张图片。

文字说明：明信片是企业向外界传达企业活动项目信息的重要工具，亦是体现企业文化的有力媒介。高雅的VI设计与良好的印刷品质能有效地提升企业文化品位与企业形象。

规格：165mm×102mm | 材质：350g进口白卡纸 | 色彩：企业标准色、辅助色

3.2.4 手提袋

手提袋不仅能为客户携带物品提供便利，而且在反复使用中能让更多的人认识企业形象，加深对企业或产品的印象。所以，我们在做VI设计时常常把手提袋作为推进视觉传送的一种重要形式。

手提袋的材质一般是纸张、塑料、无纺布、工业纸板等，样式较多，可以满足不同的需求。在VI设计的项目中，如果客户没有特殊要求，我们一般以纸制手提袋的设计为主。

1. 规格

A4产品专用款尺寸：260mm×360mm×80mm。

企业通用款展会专用尺寸：300mm×400mm×80mm（VI设计中常用尺寸）。

礼品袋常用尺寸：260mm×330mm×100mm（礼品袋通常用横版）。

2. 手提袋展开图

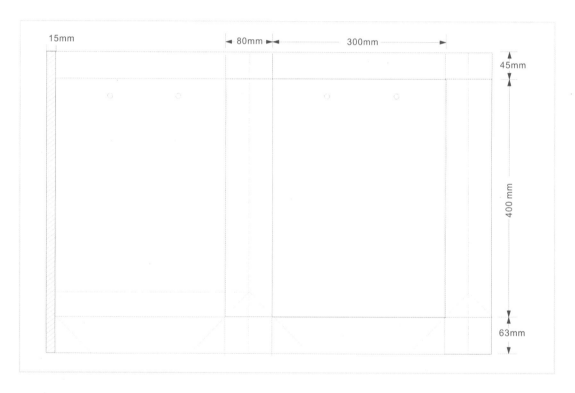

3. 手提袋在VI设计中的项目规范

文字说明：手提袋是企业对外传达企业形象的基本途径之一，用于日常事务及活动；礼品袋则是为了应对特殊需要（如产品展示会、新闻发布会、礼仪节目等）设计，可根据特定的项目和对象而专门制作。

规格：400mm×300mm×80mm（可根据实际需要定制）| 材质：300g白卡纸覆膜 | 色彩：企业标准色、辅助色 | 字体：标准字体

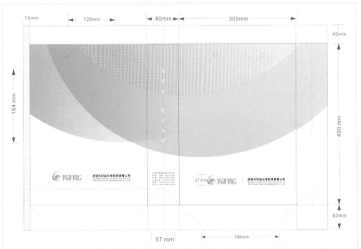

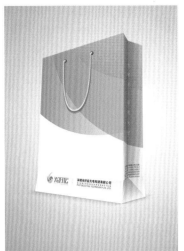

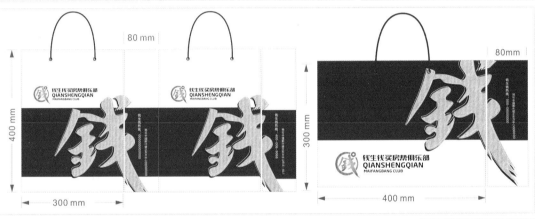

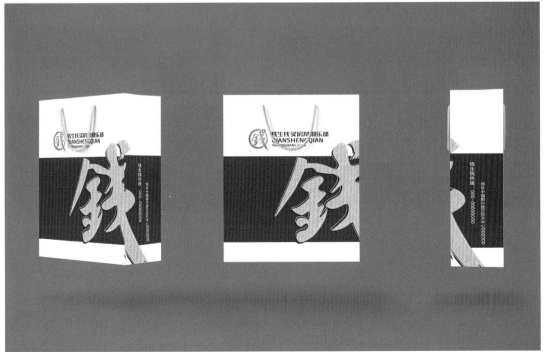

3.2.5　包装纸

包装纸是用于包装各种商品物资的纸张，无须规定具体的尺寸。它的设计方式比较简单，把相关元素做成底纹效果连续排列即可。包装纸的色彩一般选用企业标准色和辅助色。

包装纸在VI设计中的项目规范

文字说明：包装纸是企业对外形象的重要展示部分，是企业对外宣传的视觉形象之一。因此，我们在制作时应严格参照规范，企业标识、标准色不得随意修改。包装纸材质和规格需根据实际需要定制。

包装纸上的元素可以是辅助图形、企业广告语、标识、企业中英文简称等，不做具体限定。

下面这个包装纸上的元素用的就是广告语和企业英文简称。

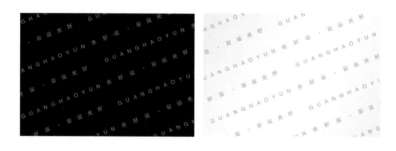

3.2.6　钥匙牌、鼠标垫

钥匙牌、鼠标垫这类礼品，款式有很多，在不确定用哪一种时，我们就以常见的版式进行视觉表现设计。

钥匙牌、鼠标垫在VI设计中的项目规范

文字说明：钥匙牌、鼠标垫可作为企业的宣传礼品，向社会传达企业的视觉形象。为宣传企业文化，常在一些企业文化活动中作为传播载体使用，易使员工产生企业归属感，还可强化企业的整体形象。

钥匙牌的材质和规格可根据实际需要定制。

鼠标垫

规格：200mm×240mm｜材质：PVC＋天然橡胶｜色彩：企业标准色、辅助色｜工艺：热转印

鼠标垫上面可以直接印制标识和辅助图形，也可印制广告，起到宣传产品的作用。

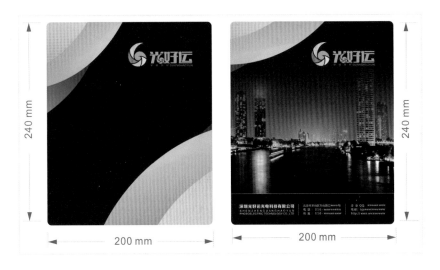

3.2.7　挂历 / 台历 / 日历卡

在VI设计项目中，如果客户没做具体要求，这3种日历版式只做其中的一项就可以，一般以台历版式设计为主。为了方便大家掌握这3种版式设计，这里把3种版式规范都列举一下。

1. 规格

挂历版式常用尺寸：305mm×430mm。

台历版式常用尺寸：台架260mm×170mm×60mm，内芯260mm×140mm。

日历卡常用尺寸：207mm×145mm。

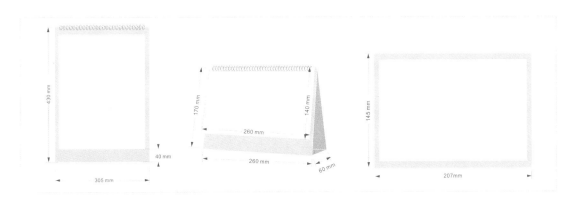

2. 台历在VI设计中的项目规范

文字说明：台历可作为企业的宣传礼品，向社会传达企业的视觉形象。为宣传企业文化，台历常在一些企业文化活动中作为传播载体使用，易使员工产生企业归属感，还可强化企业的整体形象。

内页规格：260mm×140mm | 内页材质：250g制版纸 | 色彩：企业标准色、辅助色 | 工艺：胶版印刷

台历

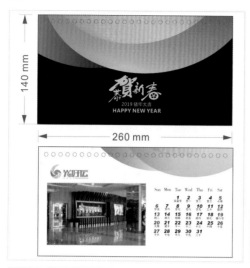

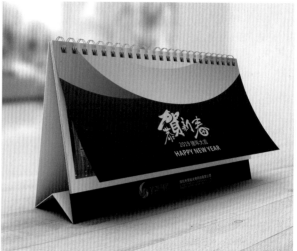

日历卡

挂历

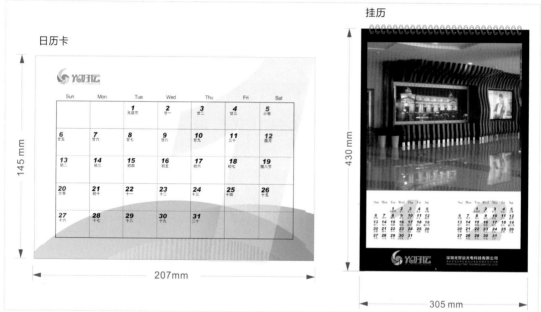

3.2.8　小型礼品盒 / 礼赠用品 / 标识伞

小型礼品盒的设计没有太多规范，我们只需做几个不同形状的小礼盒效果图就可以。盒体可以沿用包装纸上的设计和辅助图形的图案。

前面设计的手提袋、台历、挂历、钥匙牌等都属于礼赠用品。如果VI设计项目里单独列出礼赠用品这一项，我们可以设计打火机、U盘、手表等，这些礼赠用品的尺寸没有具体的规定。

标识伞可单独作为一项进行设计，标明材质和工艺即可。材质通常为尼龙防水布，工艺采用丝网印刷。

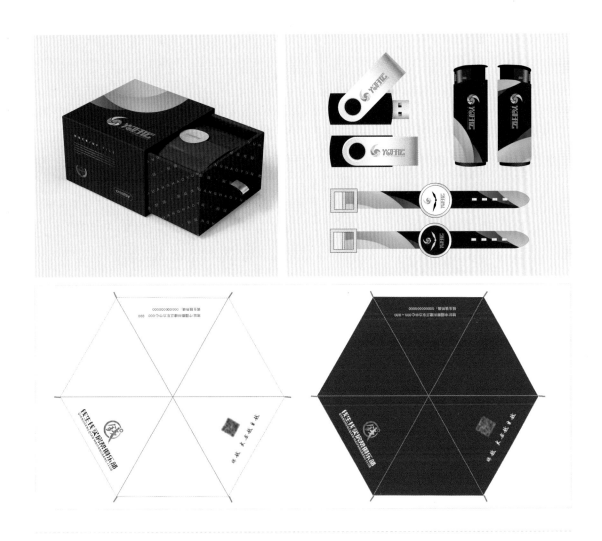

3.3 员工服装、服饰设计

在整体形象设计中，统一的服装不仅能激发员工的责任心和对企业的归属感，也能对员工在行为和礼仪上形成一种无形的约束，还能在视觉上给消费者留下统一规范的印象。

VI设计中的服装、服饰可以分为五大类：办公服装、工装、文化衫、安全盔、配饰。

3.3.1 办公服装

办公服装，一般指的是企业内部人员的统一服装，通常分为男、女的冬装和夏装，同时包含衬衫、马甲等内装。这类服装一般不需要专门设计，如果客户对服装样式没有特殊要求，通常选择比较正式的西服样式，然后贴上工牌，加上领带、领带夹、领花即可。

文字说明：职业的着装会形成某种企业风貌，可增强员工的向心力与凝聚力，有助于塑造团队精神，服饰的具体加工视工作岗位的需要而定。

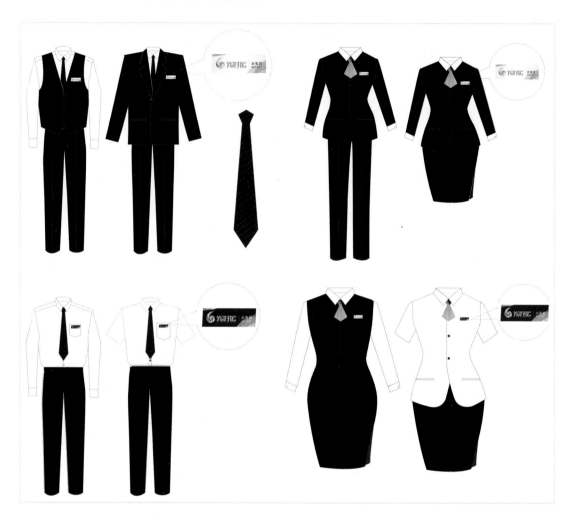

3.3.2 工装

工装一般按照工种分类进行设计，如酒店服务员、商店售货员、建筑工人、车间工人等。其中酒店餐饮业对服装设计的要求比较高，有时需要设计款式。然而平面设计与服装设计完全是两个领域，如果涉及服装设计，我们应该怎么解决呢？其实很简单，基本上就是这个流程：找参照—用软件绘制—简单修改款式—加入企业元素。

在网上可以搜索到各种各样的服装设计图，我们可以多参考学习，时间久了，自然就会有自己的想法。

下面是餐饮业服务员服装的设计过程，从勾画轮廓到形成立体效果图，工人服装/外勤人员服装、冬季防寒服、运动服/运动服外套、运动帽/工作帽的设计过程与此相同。如果我们不能熟练运用Illustrator来设计逼真的服装效果图，可以直接用平面图演示，以减少工作量。

餐饮业服务员服装

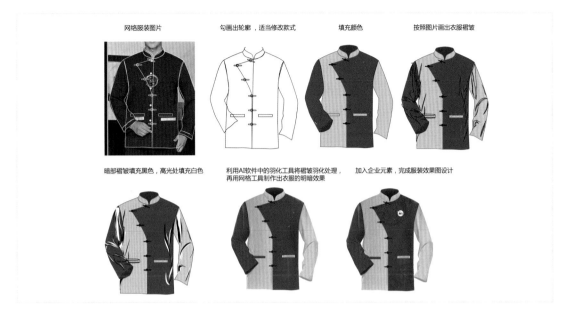

工人服装 / 外勤人员服装

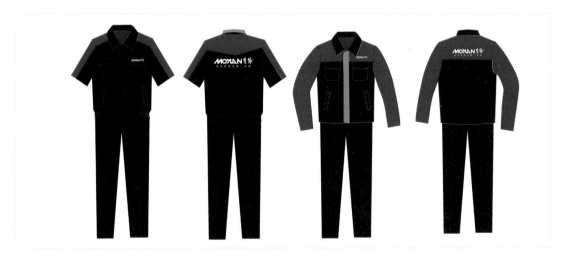

冬季防寒服

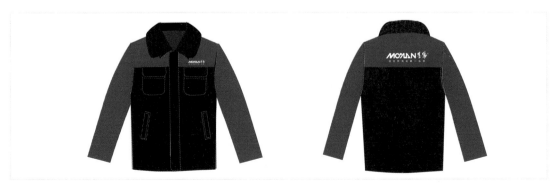

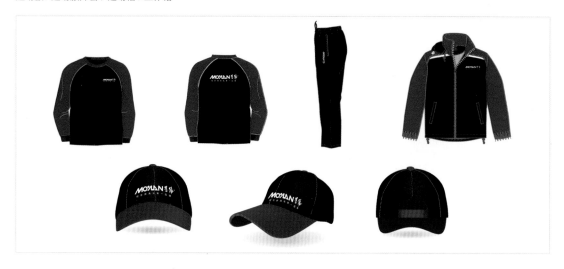

3.3.3　文化衫（T恤）

　　我们在设计文化衫的时候，一般就是在衣服原有色彩的基础上印标识或设计图案；当然也可以使用热升华做全身印色，只是这种工艺会复杂些，需要先在布料上印好色彩，然后裁剪成衣服。

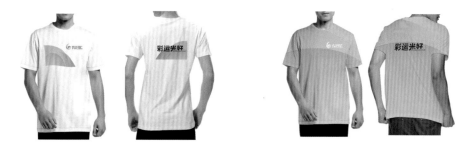

3.3.4　安全盔

材质：进口ABS工程塑料 | 印刷工艺：数码印刷、丝网印刷

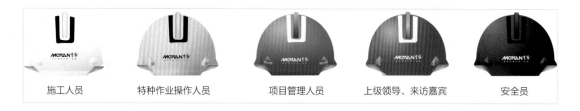

| 施工人员 | 特种作业操作人员 | 项目管理人员 | 上级领导、来访嘉宾 | 安全员 |

3.3.5 配饰

文字说明：服装配饰（领带、丝巾、皮带扣等）是企业对内、对外交换信息的重要工具之一，它同时也代表了企业的形象，展现了企业的精神风貌。在设计配饰时，为了更好地统一企业的视觉形象，必须严格按照以下规范执行。

规格：根据实际情况而定 | 材质：定制 | 色彩：企业标准色、辅助色 | 工艺：数码印刷

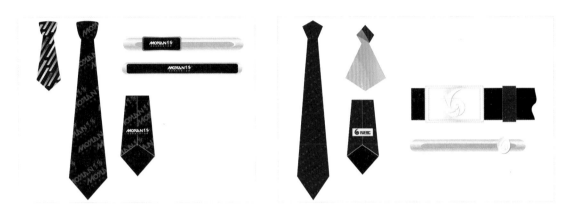

3.4 企业车体外观设计

交通运输工具是流动的品牌形象与广告，是非常有效的宣传载体。车体类型一般包括商务用车、交通用车、作业用车等。所有的车体设计都应围绕着品牌形象展开。

在VI设计中，我们常设计的商务用车车型有公务车、面包车等；常设计的交通用车车型有大型运输货车、小型运输货车、集装箱运输车等。作业用车一般是指特殊车型，如卡车、垃圾车、消防车、救护车等，这种车型一般不需要设计。

3.4.1 商务用车

1. 公务车

文字说明：企业车辆是企业对外传递视觉信息的一大媒介，它们具有流动性强、辐射面广等特点。车辆车体外观的设计、制作及发布是一种不需要广告代理商去代理的企业自我行为，实施起来简单、方便且经济实惠，这对塑造良好的企业形象而言十分划算，也很容易见成效。

规格：企业各类车型 | 材质：3M户外贴 | 色彩：企业标准色、辅助色

公务车一般为小轿车，它的车体外观设计比较简单，设计时通常只需要加标识和标准字即可。

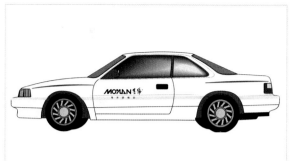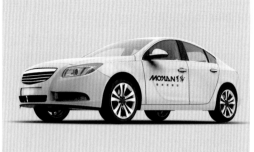

2. 面包车

车辆的侧面可以运用企业标识、标准字、辅助图形等元素组合来装饰，还可以适当地加入广告语。在设计时应充分利用车型特点，发挥视觉要素的延展性。

3. 班车

班车主要用来接送员工。在设计车体外观时，可根据公司乘车员工人数来选择车型，设计内容只需体现基础元素就可以。

3.4.2 交通用车

1. 大型运输货车

在设计大型运输货车车体外观的时候，要注重其整体和远视效果，以便向受众清晰地传递企业信息。

2. 小型运输货车

在设计小型运输货车车体外观的时候，线条应简洁明快，可将品牌标识或企业名称置于醒目的位置。其中文字信息不宜过小过多，要注意保证在一定距离内的可识别度。

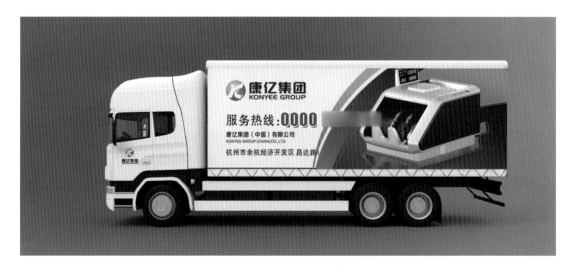

3. 集装箱运输车

集装箱运输车相当于流动的广告牌，所以它的车体外观的设计内容比较灵活，图片、文字、底图等元素都可以加入。设计部位是箱体的四面，即两个侧面、车头和车尾。

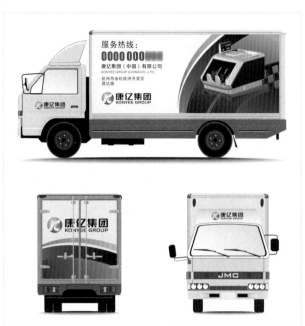

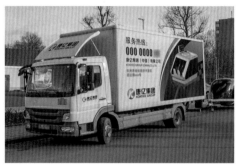

3.4.3 作业用车（特殊车型）

在设计这一项目时，如果客户没做具体要求，就以卡车车型为主进行设计。

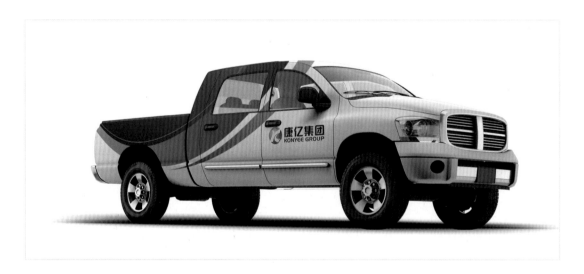

以上列举的几种常用的交通工具，其车体外观的总体设计要求是简洁、明朗、醒目、易于识别。因为车辆上的图案代表了企业的整体风格，所以在VI设计的时候应尽量形成统一的视觉印象，并利用车型的特点充分发挥视觉要素的延展性。

另外，交通工具上的文字信息，要保证在常规读取距离内的可识别度。

3.5 标识符号指示系统设计

标识符号指示系统又称导示系统，是指对企业所在的室内外空间环境、建筑、景观等进行视觉识别的指示符号，具有引导、说明、指示等功能。其对内可以增强企业员工的归属感，对外可以使来访者便捷地找到自己需要去的区域，提高办事效率。

导示系统按照类别分为环境导示系统、办公导示系统、公益导示系统、必备导示系统等。

环境导示系统主要指企业外部空间的指示系统。如企业平面图、路口指示牌、企业大门外观等。

办公导示系统是指办公空间的指示系统。如机构名称牌、科室牌、办公区域指示牌等。

公益导示系统主要起公示、提示的作用。如告示牌、植物名称牌、区域说明牌、温馨提示牌（请勿践踏、小心碰头、坡陡路滑）等。

必备导示系统有特定的功能性和指定性。它的造型、色彩，甚至安装、使用都有严格的技术标准。如紧急出口标识、消防设备等安全标识；与电、水、光缆、煤气等相关的警示标识。

在VI设计中，导示系统一般不需要如此详细的分类，以上的内容统一为标识符号指示系统下的项目即可。

3.5.1 环境导示系统——企业外观

企业外观设计只做示意图即可，如果客户提供了真实的厂房、楼体等图片，可直接在图片上加入相关的设计元素。

1. 企业大门外观

文字说明：企业大门是企业对外接待活动时的重要形象展示场所之一，除了能表明企业的存在，还能增强员工的归属感和企业对外宣传效果等。大门外观的设计必须充分考虑周围的视觉环境，并以此来决定大门的尺寸、制作工艺等，以树立良好的企业形象，创造与环境协调的视觉效果。

2. 企业厂房外观

文字说明：企业厂房是企业对外接待活动时的重要形象展示场所之一，除了能表明厂房的存在，还能增强员工的归属感和企业对外宣传效果。

3. 办公楼体示意效果图

文字说明：办公楼体是塑造和建立企业统一形象的重要宣传媒介，并具有传达企业信息的功能。规范化的统一设计，既能美化环境又能在大众心目中树立良好的企业形象。

3.5.2 环境导示系统——企业指示牌

这里主要介绍了3种企业户外指示牌，包括大楼户外招牌、公司名称标识牌和公司名称大理石坡面标识。

大楼户外招牌可以做成不锈钢材质的框架结构，使用立体吸塑字。我们也可以用喷绘布制作，根据实际需要定制尺寸。

公司名称标识牌可选用的材质很多，如铜牌、钛金、不锈钢、亚克力、有机玻璃、铝板等。其尺寸可选择300mm×400mm、400mm×600mm、500mm×700mm、600mm×800mm等。工艺上，如果用在室内可以选用UV平板打印（可打印彩色渐变），如果用在室外可以选择腐蚀填漆。

公司名称大理石坡面标识等同于企业大门外观。

1. 大楼户外招牌

文字说明：大楼户外招牌是塑造和建立企业统一形象的重要宣传媒介之一，并具有传达企业信息的功能。规范化的统一设计，既能美化环境又能在大众心目中树立良好的企业形象。

规格：根据实际需要选择｜材质：铁架支立、不锈钢包边、铝塑板、喷绘布等｜工艺：喷绘或激光刻字

2. 公司名称标识牌

文字说明：公司名称标识牌是公司对外宣传形象的主要媒介之一，对树立企业形象，加强企业形象的整体化、统一化有很大的影响。具体在VI设计中请严格参照规范执行。

规格：800mm×600mm｜材质：有机玻璃、不锈钢或铝质板材｜色彩：企业标准色、辅助色｜工艺：金属板材腐蚀填漆工艺或UV平板打印

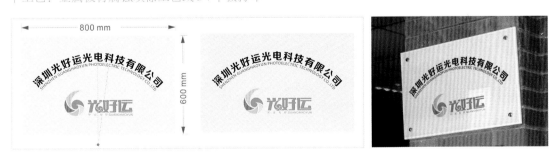

3. 公司名称大理石坡面标识

文字说明：公司名称大理石坡面标识主要用于对外宣传企业品牌，在设计时应突出公司标识和

字体，实际制作时应严格按照比例规范缩放。其规格视具体情况而定，材质可选用黑金沙大理石，字体材质为不锈钢。

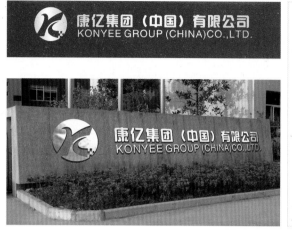
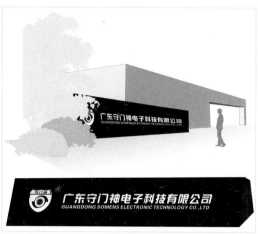

3.5.3　环境导示系统——访客指示牌

这里主要介绍了3种访客指示牌，包括活动式招牌，公司机构平面图和大门入口指示牌。

活动式招牌具有临时提示某件事情的作用。例如，放到公司门口提示来访者登记信息，外来车辆禁止入内等，也可作为展示欢迎标语的招牌。我们在VI设计的时候，它的尺寸不宜过大，以便移动和摆放，一般使用不锈钢圆管焊接制成。

公司机构平面图或集团公司总平面图，一般由客户提供图纸，再由设计者根据图纸上的标注画出平面区位图，通常以色块来区分各个机构。

大门入口指示牌只需在指示牌上加上企业标识、企业全称、指示用的箭头符号即可。需要注意一点，整套VI设计中所用的指示箭头符号类型要统一。

1. 活动式招牌

文字说明：活动式招牌是宣传企业统一形象的重要媒介之一，并且有传达企业信息的功能和导向功能。规范化的统一设计，既能美化环境又能在大众心目中树立良好的企业形象。

规格：600mm×400mm，杆高1200mm；600mm×800mm，杆高1280mm~1500mm ｜ 工艺：如果是单色，可以用不锈钢腐蚀填漆；如果有渐变色，可以用UV平板打印

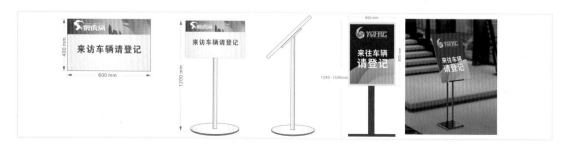

2. 公司机构平面图

　　文字说明：公司机构平面图是对企业建筑外观及内部设施等进行设计，可以给公众一个清晰明确的印象。我们应按实际情况进行设计。

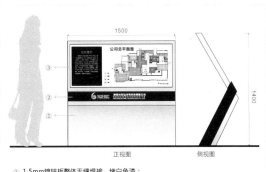
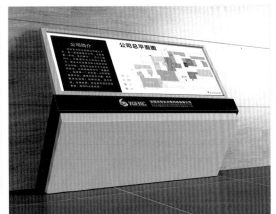

① 1.5mm镀锌板整体无缝焊接，烤白色漆；

② Logo 组合丝网印刷；

③ 亚克力UV内置LED光源。

3. 大门入口指示牌

　　文字说明：大门入口是企业对外接待活动时的重要形象展示场所之一。大门入口指示牌除了能表明企业的存在，还能增强员工对企业的归属感和对外广告宣传效果。

　　规格：450mm×2000mm×80mm｜材质：不锈钢｜色彩：企业标准色、辅助色｜工艺：烤漆或UV平板打印

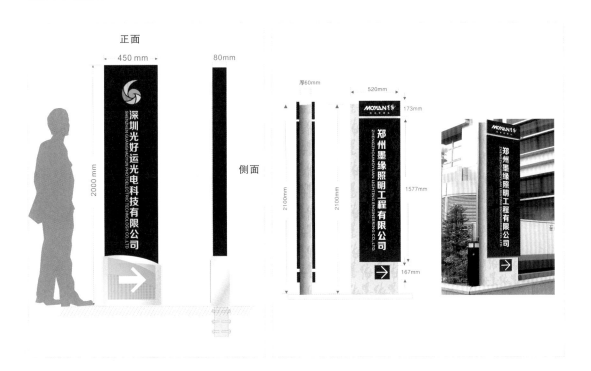

3.5.4 办公导示系统——办公区

对于办公区中标识牌、名牌等的设计，在其外形、材质和工艺上要力求统一，以起到规范视觉形象的作用。

文字说明：楼层号标识牌、楼层标识牌、办公室门牌、竖式门牌、楼层分布总索引以企业形象标识图形为基础，趋向于企业标准化设计。在VI设计时，需考虑到建筑物及室内的视觉环境，以树立良好的企业印象；还需考虑与标识相辅相成，力求体现企业精神与理念。

规格：视具体情况而定 | 材质：磨砂玻璃、广告钉 | 色彩：企业标准色、辅助色 | 工艺：UV平板打印

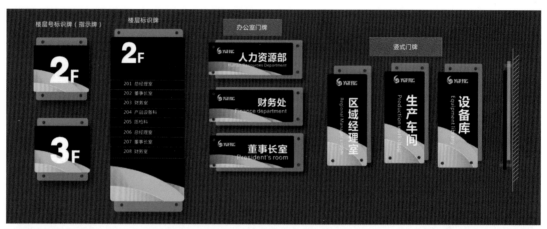

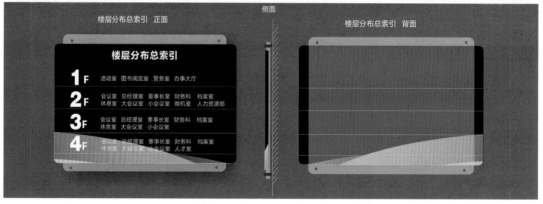

3.5.5 办公导示系统——车间区

在VI设计中，本节介绍的项目用得不是很多，大家可以只做简单了解，知道其大概的规范即可。需要注意的是，每一项设计都不要脱离VI设计的整体效果。

文字说明：车间地面导向线、车间标识牌、车间部门标识牌、车间内部标识牌、室内企业精神口号标识牌、生产区楼房标识等标识的运用营造了企业的整体视觉氛围，起到了持续传达企业固定视觉

形象的作用，是企业环境视觉识别系统的重要载体之一。其规格、材质、工艺视具体情况而定。

车间地面导向线

A黄色油漆实线：
线宽 60mm　原则上用于物品定位线
线宽 80mm　原则上用于设备区域线
线宽 120mm　原则上用于主通道线

B黄色油漆实线：
线宽 60mm　大型工作区域内部划分线，
允许穿越到通道线（可虚实结合）

C红色油漆实线：
线宽 60mm　不良物品摆放的划分线

D黄黑组合成的斜纹斑马线（倾斜45度）
线宽50mm　危险品区域线、警示区域线、消防通道线

地贴标识用于粘贴在车间地面，配合地面导向线，表示某个区域的安全防护要求、通道导向等信息

保持清洁 KEEP CLEAR　当心碰头 MIND YOUR HEAD
注意叉车 WATCH FOR FORKLIFTS　小心地滑 CAUTION WET FLOOR

车间标识牌

车间部门标识牌

车间内部标识牌（生产区指示牌）

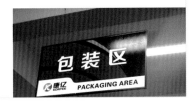

室内企业精神口号标识牌

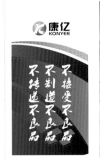

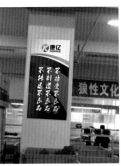

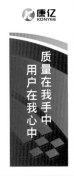

生产区楼房标识

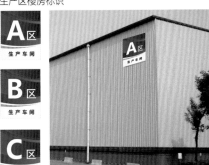

3.5.6 公益导示系统

这里主要介绍了5种公益导示系统，包括立地式道路导向牌，欢迎标语牌、户外立地式灯箱、停车场区域指示牌和布告栏。

立地式道路导向牌（立地式标识牌）类似于前面提到的大门入口指示牌，不同的是把牌子上的公司名称换成了各个区位名称。

欢迎标语牌只需把前面的活动式招牌上的内容换成欢迎词即可。我们也可把它和活动式招牌归为一类进行设计。

户外立地式灯箱通过发光箱体结构发挥导向作用。

停车场区域指示牌用于指明停车场位置。它的高度一般在2.2m左右，由于车速较快，根据人体工程学原理，这就要求指示牌上的文字字号必须要大，所以相应的板面、尺寸都会变大，这类标识牌有的甚至高达3.5m。在材质方面以不锈钢板烤漆居多，工艺大多为不锈钢板造型、汽车烤漆、底纹丝网印刷，如果有渐变色可以用UV平板打印。文字内容用反光膜粘贴，整体做防紫外线处理。

布告栏又称通告栏、宣传栏，它的样式可分为挂壁式和立地式。

1. 立地式道路导向牌

文字说明：立地式道路导向牌（立地式标识牌）是宣传企业统一形象的重要媒介之一，并有传达企业信息的功能和导向功能。规范化的统一设计，既能美化环境又能在大众心目中树立良好的企业形象。

规格：450mm×2000mm×80mm｜材质：不锈钢｜色彩：企业标准色、辅助色｜工艺：烤漆或UV平板打印

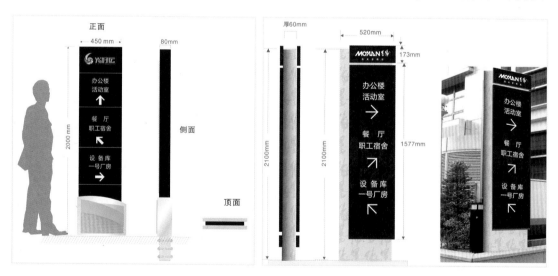

2. 欢迎标语牌

文字说明：欢迎标语牌是企业对外接待活动时的重要形象展示场所之一。其功能除表明企业的存在外，还有增强对外广告宣传的功能。

规格：按照实际情况而定｜材质：拉丝不锈钢、铝塑板、铁皮等｜色彩：企业标准色、辅助色｜工

艺：根据不同材质选择腐蚀填漆、丝网印刷、烤漆、UV平板打印等

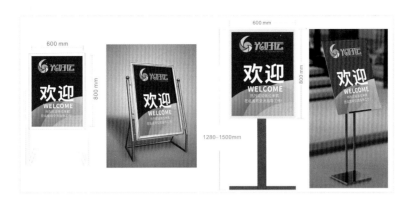

3. 户外立地式灯箱

文字说明：立地式灯箱的运用营造了企业的整体视觉氛围，起到了持续传达企业固定视觉形象的作用，是企业环境视觉识别系统的重要载体之一。

箱体

规格：根据实际需要设定 | 材质：镀锌板、不锈钢板 | 窗户材质：钢化玻璃、PC耐力板

箱体表面

工艺：静电喷塑、油漆处理、不锈钢本色 | 电器配件：LED显示屏

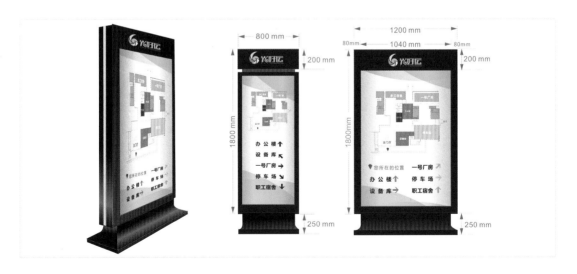

4. 停车场区域指示牌

文字说明：停车场区域指示牌的运用营造了整体的视觉气氛，起到了持续传达企业固定视觉形象的作用，是企业环境识别系统的重要载体之一。

规格：520mm×2100mm×50mm或按照实际情况而定 | 材质：拉丝不锈钢、铝塑板、铁皮等 | 色彩：企业标准色、辅助色 | 工艺：根据选择的材质不同，可采用腐蚀填漆、UV平板打印、丝网印刷、烤漆等

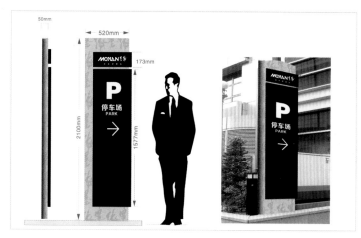
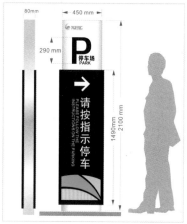

5. 布告栏

文字说明：布告栏是企业的"脸面"，能起到多角度宣传企业形象的作用。人们进入企业首先接触的就是企业中的各种布告栏，所以布告栏的VI设计应该以创造企业的环境美为目的。

规格：视具体情况而定 | 材质：不锈钢板、亚克力、PVC板 | 色彩：企业标准色、辅助色 | 工艺：PP写真、烤漆或3m刻字、UV平板打印

3.5.7 必备导示系统

这里主要介绍了3种必备导示系统的部件，包括警示标识牌、导向符号和方向指示牌。

通常情况下，VI设计中的警示标识牌可与公共设施标识归为一项进行设计。警示标识牌又称温馨提示牌。我们在设计警示标识牌的时候不用面面俱到，只需设计主要的内容即可，例如禁止吸烟、禁止拍照、禁止通行、请勿喧哗、男（女）卫生间等，然后规范一下设计风格就可以了。

导向符号主要是对箭头形式的规范，可单独列为一项，也可合并在公共设施标识中。

方向指引标识牌可设计成悬挂式的牌子。

1. 警示标识牌

文字说明：警示标识牌是企业树立正确形象的重要传达方式之一。同时警示标识牌有很强的指示性，所以在VI设计时需要综合考虑功能性和视觉表现效果，以求获得良好的公众印象和树立企业

的个性化形象。

规格：视具体情况而定 | 材质：磨砂玻璃、PVC、有机玻璃、亚膜背胶 | 色彩：企业标准色、辅助色 | 工艺：亚膜背胶单裱

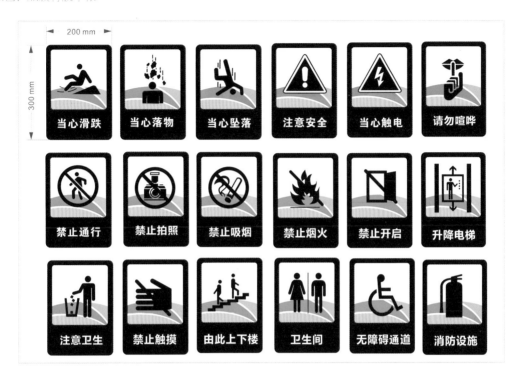

2. 导向符号

文字说明：导向符号应配合室内外标识牌使用，在使用时应严格按照右图比例进行缩放。

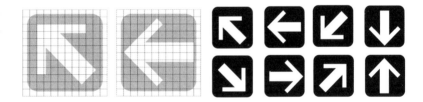

3. 方向指示牌

文字说明：方向指示牌的运用营造了企业整体的视觉氛围，起到了持续传达企业固定视觉形象的作用，是企业环境识别系统的重要载体之一。其规格、材质、工艺视具体情况而定。

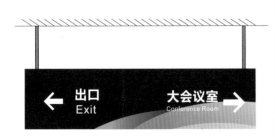

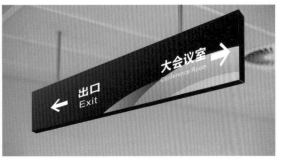

3.5.8 玻璃门窗醒示性装饰带／接待台及背景板

玻璃门窗醒示性装饰带实际上就是加了企业元素的防撞条，基VI设计比较简单。

接待台及背景板（形象墙）这一项应该说是VI设计导示系统中的重点项目。有些设计师为了更好地展示效果，往往运用3D软件制作前台效果图。对一些初学者来说，不会用3D软件怎么做出逼真的效果图呢？这里在规范项目的同时，我把一些简单实用的好方法分享给大家。

1. 玻璃门窗醒示性装饰带

文字说明：玻璃门醒示性装饰带除了具有实用功能，还起到体现企业规范操作、展现企业文化的作用。在具体的VI设计中应严格参照规范来执行。

规格：长度按实际需要制定，高度为150mm｜材质：不干胶或贴膜｜色彩：企业标准色、辅助色｜工艺：激光雕刻或数码写真

2. 接待台及背景板（形象墙）

文字说明：接待台及背景板（形象墙）是企业工作环境系统的重要组成部分。对接待台及背景板进行有效的视觉形象规范，有利于企业品牌形象传播系统地明确、清晰。本节中提供的使用效果，在实际应用中应视具体情况使用。

建议材质和工艺：背景板采用木工结构，表面工艺采用铝塑板烤漆，标识与标准字可采用PVC材质电脑立体雕刻，表面烤漆；或同市售材质及特殊工艺。

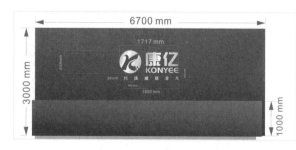

上面展示的这个形象墙是在客户提供了实际的装修图片后设计的，其规格、材质都是已知的。像这种情况的设计比较简单，只规定标识的位置、规格即可。

另一种形象墙是客户让你凭经验设计，这就需要我们制作效果图了。在不会使用3D软件的情况下，我们可以用Illustrator与Photoshop做出逼真的效果图。例如，下面这个形象墙的效果图就是用Illustrator与Photoshop做出来的。

下面以艾尼亚公司的形象墙为例，简单说一下设计方法，仅供参考。

在Illustrator里设计前台形象会更方便一些。

（1）画出前台形象墙的平面图，如下面左图所示。

（2）去掉前台上的文字和渐变效果，在不同区域内填充不同的色彩。在有玻璃效果的地方降低不透明度，然后编组，如下面右图所示。

（3）执行"效果→3D→凸出和斜角"命令，适当地调整参数，完成透视效果的制作。

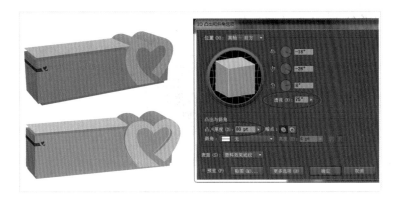

（4）执行"对象→扩展外观"命令，单击鼠标右键，在弹出的快捷菜单中选择"取消编组"命令，取消编组，然后填充色彩和文字内容，处理一下细节，完成前台形象设计。接下来用线条布局墙面和地面结构，将前台放置在合适的位置。

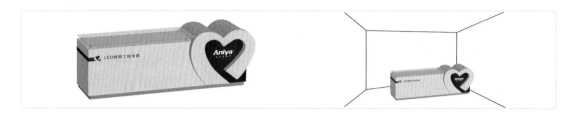

（5）用Illustrator直接绘制背景墙，然后将每个元素单独放置到Photoshop里，这样在Photoshop里就是分层的文件了。

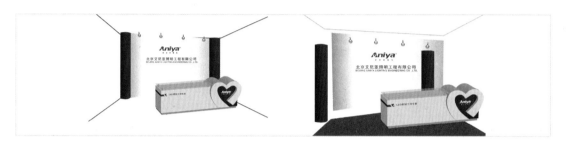

（6）在素材网站上购买合适的地板素材，调整好角度放到地面位置，在前台和背景墙接近地面的地方用倒影做出反光效果，其他地方处理一下高光和阴影，加些点缀元素，完成效果图的制作。

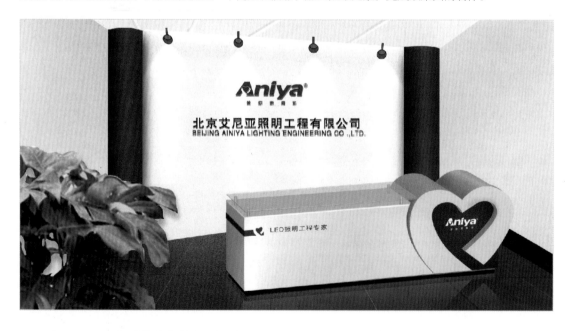

用Illustrator设计接待台的背景板时，最难把握的就是整体空间的角度关系处理。关于这个我们可以参照网上类似的图片慢慢调整；如果想做出更逼真的效果，建议大家使用Cinema 4D或草图大师，这些在后面的店铺场景设计中也能用到。

3.6 销售店面标识系统设计

销售店面标识系统主要是针对有可销售产品的企业来说的，其中店铺是企业形象的重要构成元素之一。一些大型企业，拥有各种经销专卖店铺，更需要统一化的VI设计。店铺设计虽然涉及室内设计、环境设计、建筑设计等领域，但我们应以平面设计为基础，严格遵循VI设计系统的整体方向。

3.6.1 小型销售店面/大型销售店面

这一项主要以店面门头招牌及"门脸儿"的设计为主。我们如果想要更形象的设计，可以加入店内装饰性图片。

文字说明：销售店面是以企业集团为核心，强化企业形象的重要媒介之一。它不仅可以表明企业机构所在及其属性，还可以起到向消费者展示和推广企业形象的作用。在VI设计时应考虑周围视觉环境因素，制作时可根据具体情况选择设计元素进行搭配，其材质、尺寸根据实际情况设定。

上面展示的是简单的店面门头和"门脸儿"的设计效果图，下面这两个店面设计加入了店内装饰图片。

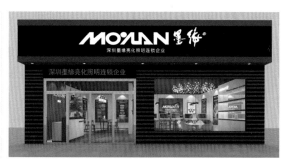

为了方便大家了解设计过程，这里简单做一下说明。大家如果无法把握视觉空间角度，可以参考其他图片。

（1）找一张店面"门脸儿"的设计图片（只做角度参考），将其整体空间结构勾画出来。

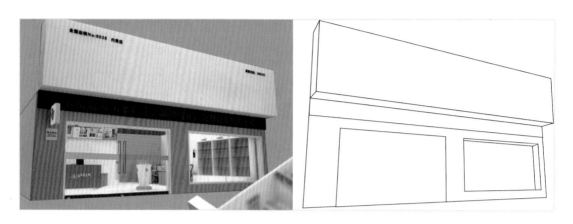

（2）为店面添加设计元素，包括店面色彩、门头规范，再找一张玻璃门图片，将门框勾画出来。

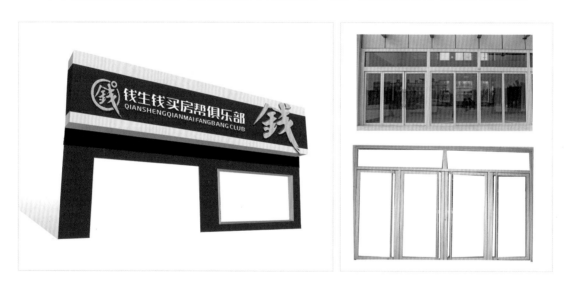

（3）将现有的企业室内装修图片调整好角度后分别放到门窗的位置，完成店面门头、"门脸儿"的设计。

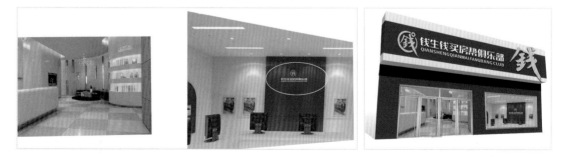

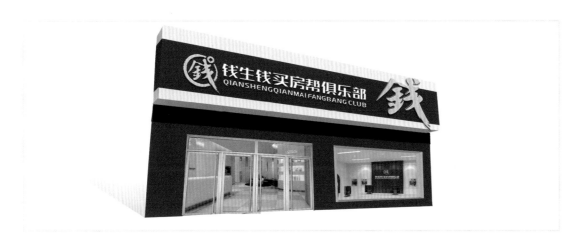

以上方法是针对不会室内设计、空间装饰设计的读者提供的操作展示。在这里只是展示一个模拟空间的设计方法，主要使用的软件是Photoshop。

3.6.2 店面横式、竖式及方形招牌

横式招牌一般指门头。竖式招牌，多悬挂在店铺两侧的墙壁上，或是立在店铺门前的空地上。这类招牌上往往题写与店铺经营特色有关的词句，起到强化行业特色的作用，并使顾客容易识别。方形招牌多悬挂在店铺内的墙壁上，其内容以标识为主。

文字说明：店面系统设计作为应用设计体系的一部分，其功能多样。因此，构建统一化的指示系统是创造信息价值的重要项目，是都市和其他区域范围内构成视觉环境的重要任务，是积极创造出环境美的重要推力。

规格：根据实际需要而定｜材质：铝合金或根据实际需要而定｜色彩：企业标准色、辅助色应用｜工艺：表面烤漆、热转印、UV平板打印等

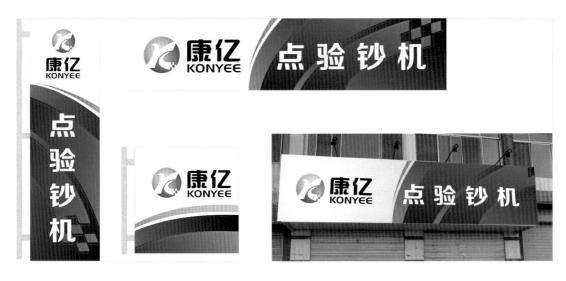

3.6.3 导购流程图

导购流程图上的内容需要客户提供，所以我们只做一下版式设计即可。导购流程图多以挂墙式为主。

文字说明：导购流程图是品牌对外宣传、传播品牌形象的重要载体之一。统一规范的设计有利于品牌形象的传播。

规格：视具体情况而定 | 材质：PVC板 | 工艺：同市售材质或特殊工艺

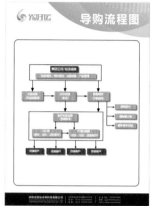

3.6.4 店内背景板

店内背景板又称标识形象墙，主要作用是突出标识。工艺上可用玻璃烤漆或有机玻璃刻字等。

文字说明：店内背景板是品牌对外宣传、传播品牌形象的重要载体之一，统一规范的VI设计有利于品牌形象的传播。其材质、规格视具体情况而定，工艺同市售材质或特殊工艺。

3.6.5　店内展台 / 货架 / 店面灯箱 / 立墙灯箱 / 资料架 / 垃圾桶

1. 店内展台/货架

展台、货架都是用来陈列产品的，因产品类别不同，所以设计出来的展台、货架形态不尽相同。

我在这里只给大家展示一下用平面设计软件设计这类产品的简单技巧，大家可举一反三，设计出不同的店内展台。

和前面做接待台的方法一样，都是用Illustrator里的3D效果完成。

文字说明：店内展台、货架是塑造和建立企业统一形象的重要宣传手段之一，并起到传达企业信息的作用。规范的统一设计，既能美化环境又能在大众心目中树立良好的企业形象。

规格：根据实际需要制定 | 材质：不锈钢或铝合金 | 工艺：腐蚀填漆、丝网印刷或贴PVC不干胶纸

展台画法：首先画出基本图形结构，然后运用Illustrator中的3D效果，适当调整参数即可。

当展台的整体厚度一样时，把整体结构编组后运用3D效果；执行"对象→扩展外观"命令，然后取消编组，填充色彩，加入VI设计元素。

当展台的整体厚度不一样时，例如有背板的展台，背板部位就要单独做3D效果；调整好叠放顺序，再按此步骤进行：扩展外观—取消编组—填充色彩—加入VI设计元素。

2. 店面灯箱 / 立墙灯箱

店面灯箱与店面招牌同属于一类，可以把招牌做成灯箱的形式，也可把店面灯箱、立墙灯箱做成店面招牌。

文字说明：店面灯箱、立墙灯箱是品牌形象传播的重要组成部分。对店面灯箱进行有效的视觉形象规范，有利于构建明确、清晰的品牌形象传播系统。

规格：视具体情况而定 | 材质：视窗面板选用钢化玻璃或PC耐力板、金属；箱体选用镀锌钢板或不锈钢板、铝合金型材 | 画面工艺：丝网印刷、UV平板打印、反光膜、喷塑布、户外写真、户外灯片等

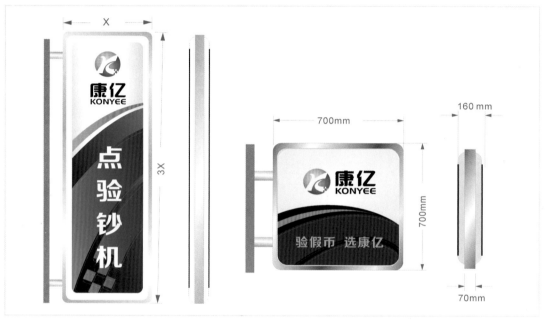

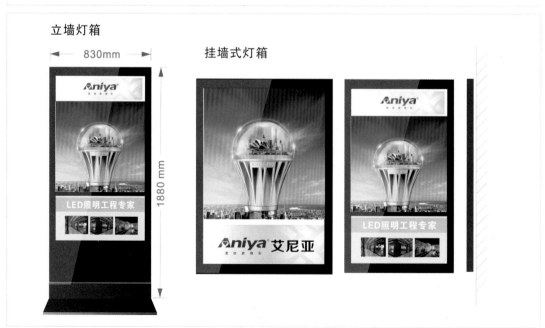

立墙灯箱

挂墙式灯箱

3. 资料架

文字说明：资料架是品牌形象传播的重要组成部分，对资料架进行有效的视觉形象规范，有利于构建明确、清晰的品牌形象传播系统。

规格：300mm×1500mm或视具体情况而定 | 材质：金属结构 | 色彩：企业标准色、辅助色 | 工艺：喷绘或丝网印刷

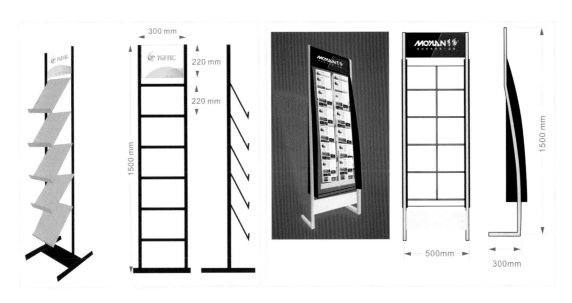

4. 垃圾桶

文字说明：垃圾桶是企业日常工作用品，是企业视觉识别系统的基本单位之一，可以表现企业的形象和面貌，体现企业风格和企业文化。

规格：视具体情况而定 | 材质：不锈钢 | 工艺：喷绘或丝网印刷

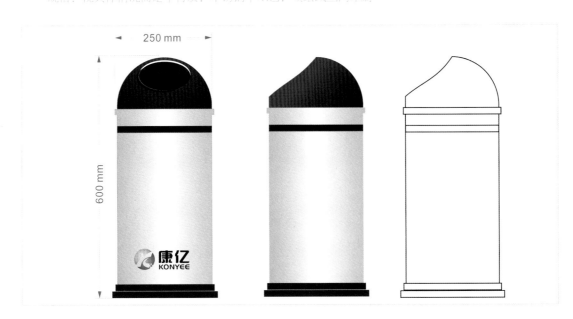

3.6.6　室内环境

室内环境设计只需根据客户提供的店面布局图纸，用3D、Cinema 4D或草图大师等软件设计出效果图即可。如果不会这些软件，也可以通过三维家、酷家乐等在线装修系统简单设计出效果图（平面图上为虚拟尺寸）。

文字说明：室内环境直接面对消费者，是企业形象及品牌形象视觉传达的重要环节，能加强消费者对产品及品牌形象的认同感，树立企业在大众心目中的良好形象。

3.7　企业商品包装识别系统设计

商品包装在VI设计系统里是传达企业、产品信息的又一重要媒介。好的包装能为企业品牌树立良好的形象和传达正确的品牌理念。所以我们在考虑包装对产品的保护作用的同时，还应体现其提升企业形象的作用。

商品包装可细分为容器包装、销售包装、商品外包装3种。

容器包装指瓶、罐、盒、袋等。例如，酒瓶就属于容器包装。

销售包装指容器外面的包装，有纸盒、袋等形式。例如，装酒瓶的盒子就属于销售包装。

商品外包装指木箱、纸板箱等方便运输的包装。

VI设计中涉及的商品包装项目因企业性质不同，具体的项目会有所区别，如酒店宾馆行业的一

次性洗漱用品包装，服装行业的领唛、洗水唛、防尘袋、衫唛、吊粒等。

不管设计哪一种包装都应将视觉识别系统的基本要素应用其中，使整体视觉效果与企业的整体形象相一致。

3.7.1 大件商品运输包装／外包装箱（木质、纸质）／配件包装纸箱

如果客户没有特殊要求，这3个项目可以被设计成一项，它们采用的工艺通常是牛皮纸单色或双色印刷，其尺寸需要参照实际运输的物品尺寸。

文字说明：大件商品运输包装、外包装箱、配件包装纸箱等是企业形象及品牌形象视觉传达的重要环节，除了能有效地保证企业产品质量，还能多方面体现出企业及品牌的形象，也能加强消费者对产品及品牌形象的认同感，树立良好的企业形象。在具体的VI设计中请参照此规范执行。

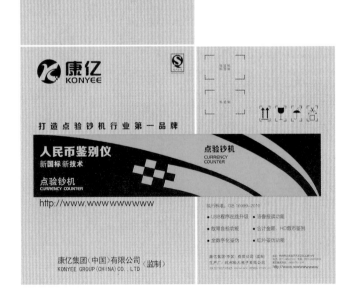

3.7.2　商品系列包装

　　文字说明：商品系列包装是企业形象及品牌形象视觉传达的重要环节，除了能有效地保证企业产品质量，还能多方面体现出企业及品牌形象，也能加强消费者对产品及品牌形象的认同感，树立良好的企业形象。在具体的VI设计中请参照规范执行。

　　规格：根据实际需求确定 | 材质：350g白板纸+140g瓦楞纸+160g牛皮里纸 | 工艺：BOPP光膜或亚膜

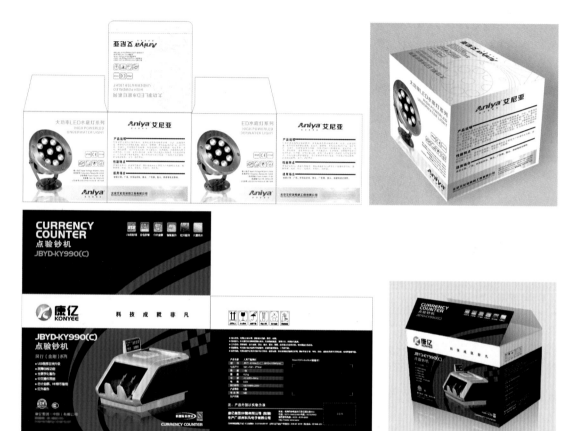

3.7.3　礼品盒

　　礼品盒既可定制也可采购，定制的礼品盒的外形需根据客户需求设计，采购的礼品盒只需印上企业标识及相关辅助图形即可。

　　文字说明：礼品盒作为活动中使用的公共用品，其设计应既美观又统一。

　　其尺寸、材质根据实际需要确定，色彩为企业标准色、辅助色。

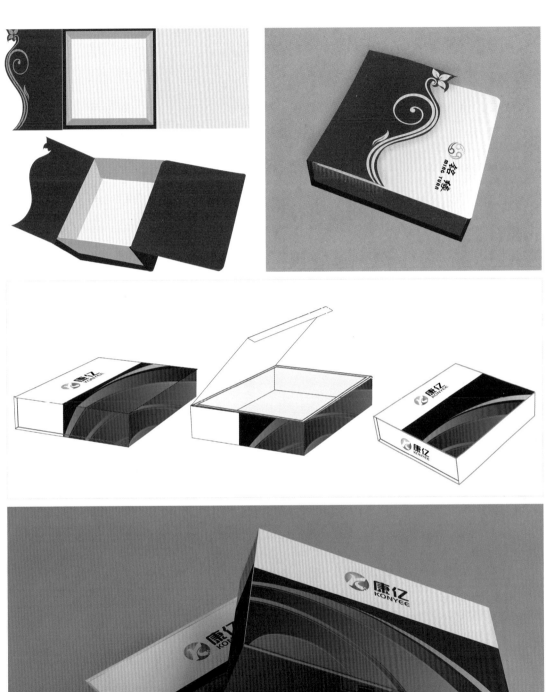

3.7.4 合格证／产品标识卡

1. 合格证

文字说明：合格证是企业对外重要的品质保证，具有广泛的关注效应，直接影响企业形象的树立，能体现企业文化，可有效地提高企业的管理水平，在具体的VI设计中应严格参照此应用规范执行。

材质：150g~350g铜版纸/双胶纸/其他耐用特种纸

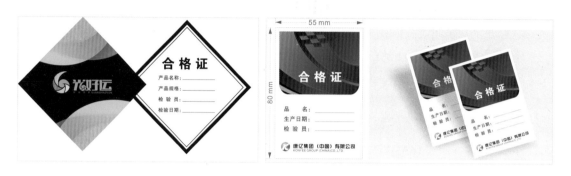

2. 产品标识卡

产品标识卡就是粘贴或挂在产品上的标明产品的品名、形状、性状、功能、作用、规格、构成、注意事项、时间、来源等信息的"简易说明书"。通常食品、衣服或者电器上都有产品标识卡，在很多工厂、企业、车间也会用到产品标识卡。它和前面设计的财产编号牌属于一类设计项目。

文字说明：产品标识卡（保修卡）是企业形象及品牌形象视觉传达的重要环节，能有效地保证企业产品质量，也能多方面体现出企业及品牌形象，还能加强消费者对产品及品牌形象的认同感，树立良好的企业形象。在具体的VI设计中请参照本规范执行。

规格：70mm×95mm或80mm×50mm | 材质：300g白卡纸 | 印刷：单色或四色

3.7.5 质量通知书 / 说明书

1. 质量通知书

质量通知书包括质量整改通知书、工程停工通知书、复工通知书、质量改善通知书、质量技术监督通知书、质量管理体系认证资格通知书等。这些质量通知书通常被设计成表格的形式，我们只需在页眉加上公司标识、名称即可。由于这一项很少用到，所以在VI设计中往往被忽略掉。

文字说明：质量通知书是企业规范内部和塑造对外形象的一种方式，其品质直接影响企业形象的树立，它可以体现企业文化，能有效地提高企业的管理水平。

规格：210mm×285mm | 材质：70g~80g双胶纸

2. 说明书

说明书在前面的办公事务用品中已做设计（参考第118页下方图）。

文字说明：说明书是公司产品的简要宣传资料，其内容主要包括产品照片、主要功能和特点、技术参数、联系方式等。说明书是企业规范内部和塑造对外形象的一种方式，其品质直接影响企业形象的树立，它可以体现企业文化。

封面规格：210mm×285mm | 封面材质：150g~300g铜版纸；内页材质：70g~80g双胶纸

3.7.6 封箱胶 /会议事务用品

1. 封箱胶

文字说明：封箱胶用于企业对外经济信息的交流，规范化的统一设计，能树立良好的企业形象。

规格：胶带宽60mm，塑胶带宽15mm | 色彩：企业标准色、辅助色 | 印刷：单色

2. 会议事务用品

　　会议事务用品和前面的办公用品略有重复，贵宾证、签约本、纸杯、笔、旗帜等都是会议事务用品，此处略去这一项目的设计。如果需要设计，可在前面设计好的项目中加入会议元素，如徽标、会议名称等。

　　文字说明：会议事务用品主要用于企业对外交往、联谊和促销等活动，能树立良好的企业形象。可根据特定的项目和对象对其专门设计，以表现热情、亲切的企业形象。

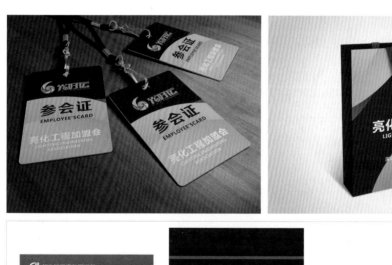

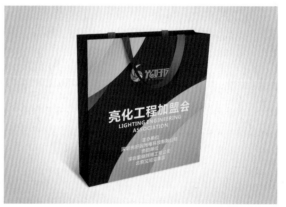

3.8 企业宣传广告设计

企业广告宣传系统包括的项目种类很多，如电视广告、宣传册、POP广告、内部刊物、网页、招贴等。这些项目承载着大量的内容和信息，在具体应用中，这些信息多为即时性、动态性信息，所以不能在此为其设计完整的应用内容。例如设计一个报纸广告或主题海报，因为每个时期的主题风格不同，所以不能用固有规范设计出实际内容。因此，在VI设计中我们均以模板的方式对它们进行设计，只规定其样式，便于以后的具体广告设计中逐渐完善和丰富内容。

3.8.1 电视广告标识定格

电视广告标识定格，就是在一个广告播完时出现标识页面的形式，我们在设计电视广告标识定格时的时候只需设计一个含有标识的页面即可。

文字说明：电视广告是一种在电视媒体上传播的广告形式，它能够很好地塑造品牌形象。为了最大限度地发挥电视广告的宣传价值，应对发布广告的媒体单位、时段、持续时间、频率、发布方式等进行针对性地选择。

画面尺寸：750px×576px｜分辨率：72dpi｜画面：配合产品广告画面设计

3.8.2 报纸广告系列（整版、半版、通栏）

文字说明：报纸广告主要用于体现公司理念和文化，以及品牌的精神诉求。其设计要求是突出公司标识、画面整洁、大气，如规范所示。自由设计区域内可根据需要自由摆放文字和图片，但不得影响公司标识。

规格：整版235mm×340mm或350mm×500mm，半版235mm×170mm或350mm×250mm，通栏350mm×100mm或650mm×235mm｜材质：新闻纸、报纸｜色彩：企业标准色、辅助色｜印刷：专色或四色

3.8.3 杂志广告

　　文字说明：杂志广告主要用于体现公司理念和文化，以及品牌的精神诉求。其设计要求是突出公司标志，画面整洁、大气，如规范所示。自由设计区域内可根据需要自由摆放文字和图片，但不得影响公司标识。

　　规格：210mm×285mm | 材质：200g双胶纸 | 色彩：企业标准色、辅助色 | 印刷：专色或四色

3.8.4　海报

文字说明：海报设计必须有相当强的号召力与艺术感染力，要考虑形象、色彩、构图、形式感等因素，以形成强烈的视觉效果；它的画面中应有较强的视觉中心，力求新颖、单纯，还必须具有独特的艺术风格和设计特点。规范的海报会将公司形象以标准的、统一的形式出现在公众面前，进一步加深公众对企业的认知。

规格：按实际应用尺寸制定（参考尺寸：390mm×543mm）｜材质：按实际需要而定｜色彩：企业标准色、辅助色｜印刷：喷绘

3.8.5 大型路牌广告

文字说明：大型路牌广告是在公路或交通要道两侧的户外广告，其基本格式须按照本项目规范严格执行。

规格：1200mm×550mm、1500mm ×500mm、 1800mm×600mm、2100mm×700mm或按实际应用尺寸制定 | 材质：金属框架、表面灯箱布 | 色彩：企业标准色、辅助色 | 工艺：喷绘、外打光

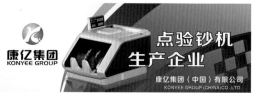

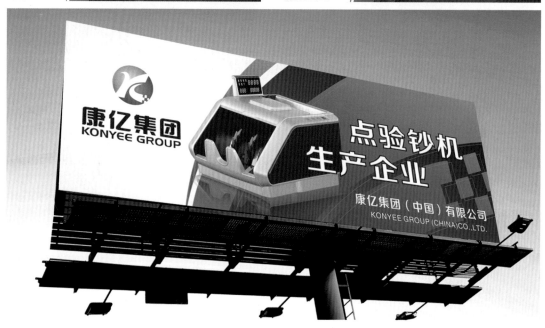

3.8.6 灯箱广告

灯箱广告又名灯箱海报或夜明宣传画，主要应用于道路、街道两旁，以及影（剧）院、展览（销）会、商业闹市区、车站、机场、码头、公园等公共场所。由于广告项目的受众是过往的行人，所以不适合设计烦琐的画面，而应注重提示性，广告设计以图像为主导，文字为辅助，使用文字要简单明快，切忌冗长。

文字说明：灯箱广告主要用于体现公司理念和文化，以及品牌的精神诉求，其设计要求是突出公司标识，画面整洁、大气，如规范所示。自由设计区域内可根据需要自由摆放文字和图片，但不得影响公司标识。

规格：视具体情况而定｜材质：视窗面板选用钢化玻璃或PC耐力板、金属；箱体选用镀锌钢板或不锈钢板、铝合金型材｜工艺：丝网印刷、UV平板打印、反光膜、喷塑布、户外写真、户外灯片等

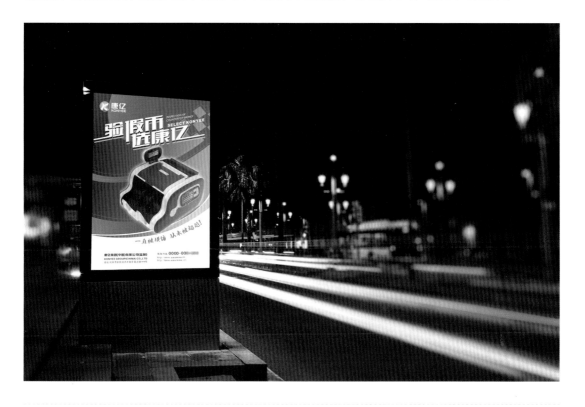

3.8.7　公交车体广告

公交车体广告是以公交车车体全部或局部为宣传载体的一种广告。车体广告除了包含企业的基本信息之外，还需要加上广告内容或图片，整体色彩一般以大色块为主。

文字说明：公交车是一种经常被公众视觉接触的大众媒体，因此具有广泛的关注效应。

规格：视具体情况而定｜色彩：企业标准色、辅助色｜工艺：3M户外贴、汽车烤漆、数码写真

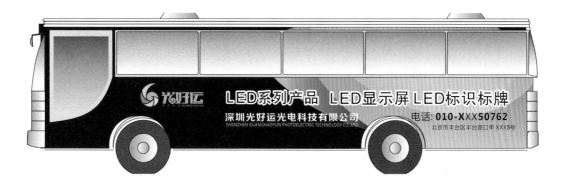

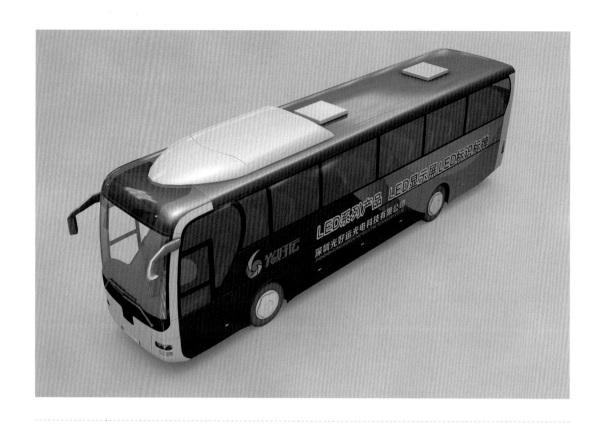

3.8.8　T恤衫广告

　　T恤衫也叫广告衫或文化衫，在前面的服装、服饰规范中已经设计过，所以在此处不再重复设计。

　　文字说明：T恤衫广告是向社会各界传达企业、机构视觉形象的重要途径之一。经过系统规划，它能够准确、有效地向大众传达企业的视觉特征与品牌形象。

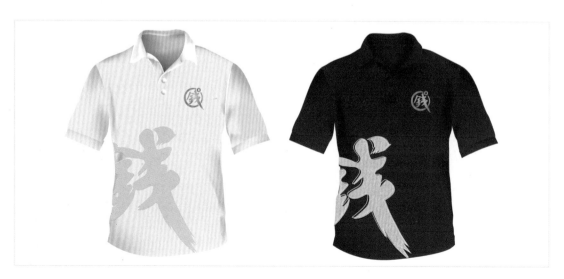

3.8.9　横、竖条幅广告

条幅是一种悬挂在高处或者张贴在墙上的字幅，例如楼体条幅、会议横幅、活动横幅等，主要起到广告和宣传的作用。条幅宽度有50mm、60mm、70mm、90mm、100mm、120mm、140mm、150mm、160mm等，长度通常不受限制，但也不宜过长。

文字说明：横、竖条幅广告是向社会各界传达企业、机构视觉形象的重要途径之一。经过系统规划，它能够准确、有效地传达企业的视觉特征与品牌形象。

规格：视具体情况而定｜材质：春亚纺、经编布｜色彩：企业标准色、辅助色｜工艺：UV平板打印或热转印

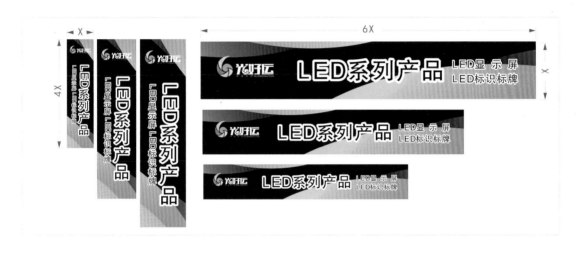

3.8.10　大型氢气球广告

文字说明：大型氢气球广告是向社会各界传达企业、机构视觉形象的重要途径之一。经过系统规划，它能够准确、有效地传达企业的视觉特征与品牌形象。

规格：长度为3m以上或视具体情况而定｜材质：PVC、PE｜色彩：企业标准色、辅助色｜工艺：喷绘

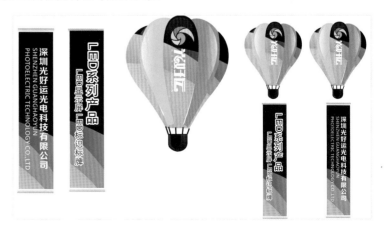

3.8.11　霓虹灯标识表现效果／户外标识夜间效果

这两项内容我们只需做出效果展示图即可。在展示霓虹灯标识表现效果时先将标识线条化处理，再做效果。

文字说明：霓虹灯标识表现效果、户外标识夜间效果是企业向社会各界传达企业、机构视觉形象的重要途径之一。经过系统规划，它们能够准确、有效地传达企业的视觉特征与品牌形象。

规格：视具体情况而定 ｜ 材质：PVC、LED柔性霓虹灯

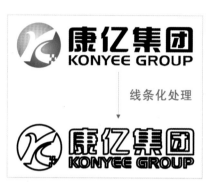

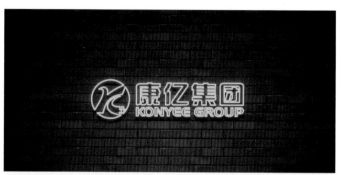

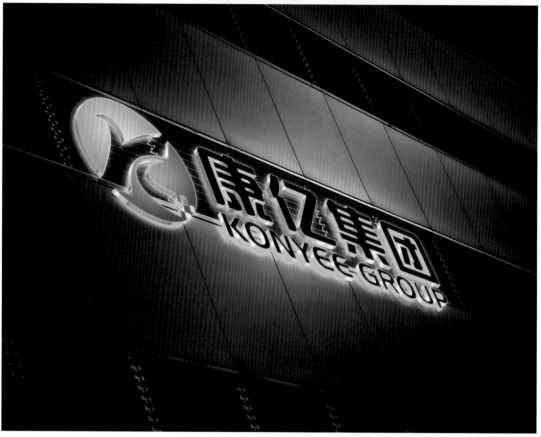

3.8.12　直邮宣传页 / 直邮宣传三折页

直邮（Direct Mail），英文缩写是DM，一般指直接邮寄到客户手中或在街头、店内派发的宣传单。

直邮宣传页的常规成品尺寸为210mm×285mm（16K），420mm×285mm（8K）。

直邮宣传三折页的标准成品尺寸为 285mm×210mm；在排版的时候要在这个尺寸基础上为四边各加3mm出血距离，也就是291mm×216mm。出血是为了防止印刷品印刷完成后在裁切的时候由于裁切不准而出现的露白现象。

折页在三折的过程中，每折的尺寸不能完全相同。封底、封面尺寸要大一些，如下图所示。

对于宣传三折页只需对封底、封面进行版式设计即可，将该设计与公司其他平面设计项目进行规范统一。如果想让宣传页呈现真实的效果，也可用模拟的文字简单设计一下内页。

在设计VI宣传页时，我通常会在公司的网站上搜索一些图片和文字，然后搭配合适的英文字母，这样可使设计后的宣传页看起来既大气又能与公司业务相关联。

宣传单页也可以在规定好基本版式之后用模拟内容来设计，但都要和公司业务有一定的关联性。

文字说明：对直邮宣传页、直邮宣传三折页进行统一设计，有利于建立企业品牌，培养企业产品市场忠诚度，有利于企业的融资、扩张。

规格：285mm×210mm | 材质：157g的哑粉纸或铜版纸 | 色彩：企业标准色、辅助色 | 印刷：胶版印刷

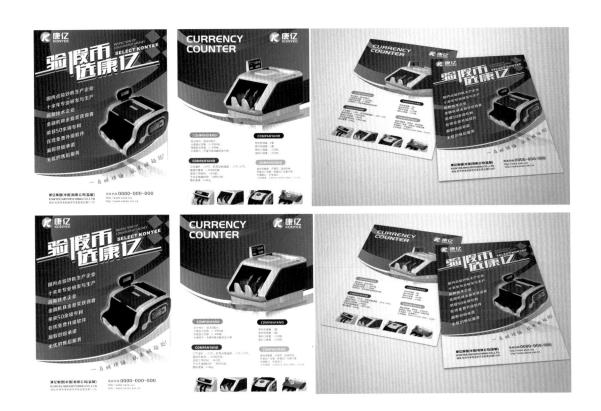

3.8.13　企业宣传册封面 / 年度报告书封面

　　企业宣传册和年度报告书同样只需设计封底和封面，在设计时应注重企业形象、联络信息的位置及编排样式，也可对内页进行模板样式的规定。

　　文字说明：对企业宣传册封面、年度报告书封面做统一设计，有利于建立企业品牌，培养企业产品市场的忠诚度，有利于企业融资、扩张。

　　规格：210mm×285mm | 材质：250g超白滑面白卡纸 | 色彩：企业标准色、辅助色 | 印刷：胶版印刷

3.8.14　企业幻灯片（PPT）模板

　　文字说明：PPT是企业对内、对外交换信息的重要工具之一，它同时也代表了企业的精神风貌，展现了企业的形象。在制作PPT模板时，为了更好地统一企业视觉形象，必须严格按照规范执行。

　　规格：16：9 | 色彩：企业标准色、辅助色

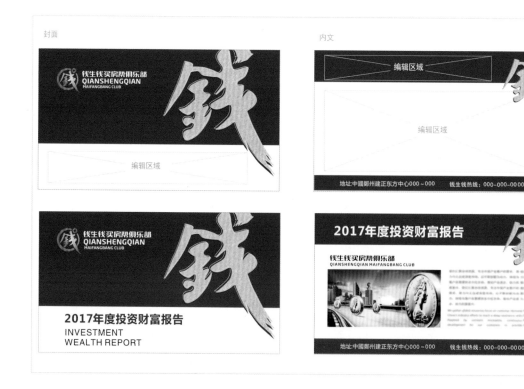

3.8.15 网络主页 / 分类网页

通常网页设计的第一步是按照客户的需求来设计网站效果图，用到的软件是Photoshop，然后由网页设计师使用Photoshop的切片功能将效果图裁切后放到网页上，也就是将效果图的样式以网页的形式做出来。

VI设计中的网页设计与宣传册类似，一般只提供主页的设计方案，相当于给客户一个参考方向，可以在CorelDRAW里直接完成。

网站主页的布局基本上分为3个区域：头部区、主体区和页脚。

头部区包括标识、公司名称、搜索框、导航（头部区高度一般为120px）。

主体区包括Banner（网站导航下面滚动的横幅广告）、内容区（一般分3~4栏）。

页脚包括版权信息、网页链接等，如下图所示。

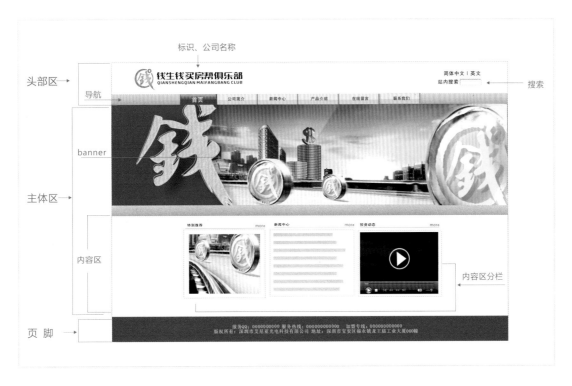

这3个区域包含的板块中变化最多的是主体区的内容区。该板块的设计比较灵活，可以有多种布局结构，也有侧边栏区。

划分好这些区域之后，网页设计就相对简单了。分类网页版式结合主页的规范进行设计即可。

文字说明：网站主页作为网站访问者见到的第一个页面，它的作用就是给浏览者第一印象，并引导浏览者查询访问所需的信息。分类网页作为网站访问者第二个访问的页面，主要作用就是介绍站点本身，提供相关目录，并引导浏览者进一步查询、访问所需的企业信息。网站宽度为960px~1280px。

3.8.16 光盘封面

文字说明：光盘是日常办公中会用到的物品。对它进行统一的形象规范，能起到为企业传达品牌形象的作用。

规格：光盘直径为118mm，内孔直径为22mm | 色彩：企业标准色、辅助色 | 工艺：彩喷打印或胶印

3.8.17 POP广告

POP广告又称售卖场所广告，购物场所的现场广告的总称。这种广告在商场中运用得比较多，根据陈列的位置不同，POP广告可分为柜台POP广告、立地式POP广告、悬挂式POP广告等。

POP广告的制作形式有手绘和计算机绘制两种。手绘POP，随意中带着一种灵性和亲切感；计算机绘制POP，比较规范且具有时代感。

在设计POP项目时，只需确定一下版式就可以。

文字说明：柜台POP广告、立地式POP广告、悬挂式POP广告是企业对外宣传企业信息的一种媒介，对树立企业形象和加强企业形象的整体化、统一化起到很大的作用。具体的VI设计中请参照规范执行。

柜台POP是放在柜台上的小型POP广告。

立地式POP放置在商店内外、通道旁边的地面上的POP广告，它的高度与人的身高接近。

悬挂式POP多是两面广告的形式，悬挂方式为细绳吊挂，材料框架固定；材料通常选用厚纸、金属、塑料板材等。

3.9 展览指示系统设计

展览指示系统设计，通常是以展位设计为主，延伸出其他周边物品的设计。这些周边物品包括展台、展板、样品展台等。

在一般展览会中，主办方会提供标准展位，企业需要对标准展位进行基本设计，设计内容包括企业信息的呈现、展板的悬挂、展台的设计等。因为这种展览会多为临时性的主题展，所以展览指示系统设计不必太烦琐，展位结构应当简单，在规定时间内能够完成装拆。

展览指示系统中包含的标准展位、特装展位有以下区别。

标准展位是展会组委会已经搭建好的展位，国际标准展位为3m×3m，采用1m（宽）×2.5m（高）的隔板、八棱柱等搭建，每个展位3m（长）×3m（宽）×2.5m（高），可以单面开口，也可双面开口。组展方为标准展位的参展商提供一张谈判桌、两张座椅、一只220V电源插座、两只射灯、一只纸篓以及公司展位眉板等。

特装展位是展会组委会只为参展商提供空地和电源，不提供其他任何展具的展位。这种展位的展台由企业自行搭建，其面积是标准展位的4倍或以上。

3.9.1　标准展位

标准展位的设计相对简单，只需设计出展位眉板的内容即可。

我们可以直接使用Illustrator软件中的透视网格工具画出展位结构，然后利用企业现有的元素进行眉板的设计，最后在Photoshop里处理后期效果。

文字说明：标准展位用于展示经销产品，在树立企业形象、提升产品档次等方面起着非常重要的作用，对企业形象的树立和加强企业形象的整体化、统一化有很大的影响。具体的VI设计中请严格参照规范执行。

3.9.2　特装展位

　　由于特装展位的结构比较复杂，在平面设计软件中很难找准透视角度，展品的摆放也有一定的难度。因此，如果大家不会使用3D软件，可以参考其他展位进行设计，然后通过Photoshop后期处理。

　　下面展示的两张图中，左边这张图就是借鉴一个3D模型进行设计的，从色彩到前台等方面都是在Photoshop里设计完成的；右边这张图是直接在CorelDRAW里画的，只是在标准展位上深化了眉板的设计，并增加了墙体厚度。

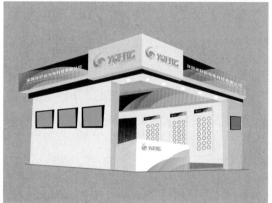

　　如果想做更理想的特展设计，建议大家使用草图大师（SketchUp）。它是一个有平面界面的3D软件，我们可以用它做各种复杂的展位设计。

3.9.3 展台 / 展板

展台、展板是用来展示产品的，所以它的设计要结合产品的特点。

文字说明：展台、展板对展示企业成果和传达企业品牌形象起着重要的作用，它在应用时必须参照规范；若制作尺寸受条件限制，可对其进行调整，但调整方案必须参照基础部分中"标识和标准字的组合规范"的规定。

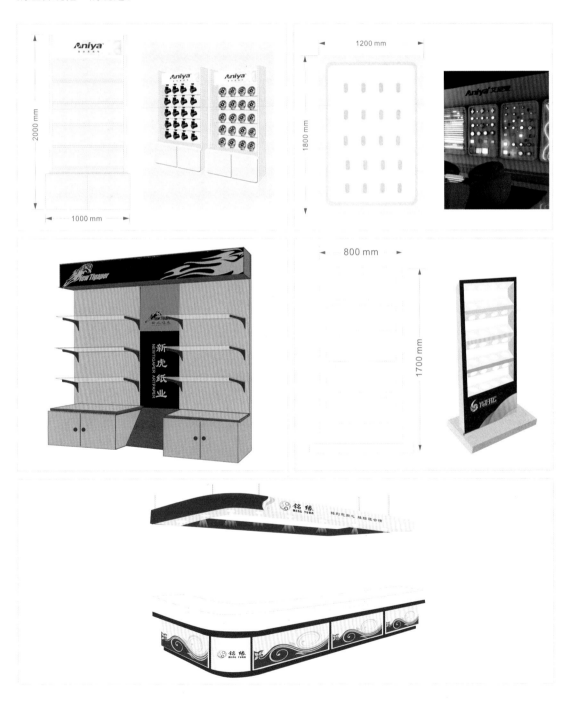

3.10 再生工具设计

VI设计中的再生工具的内容包括：色标样本标准色、色标样本辅助色、标准组合形式、象征图案样本、吉祥物造型样本。它的作用是，制作方可以根据样本要求对样本进行复制制作，例如，色标样本，上面标着色彩的色值，制作方可根据色标样本复制并制作相同的颜色。

不过在大多数VI设计中往往会忽略这一项。

3.10.1 色标样本标准色

企业的标准色一般都在三色以内，且它们被运用得比较频繁。通常，我们按"一色一页"的原则来设计。每一个色标都要标明CMYK四色值、RGB值，也可以标明对应的潘通色值。

CMYK：C0 M20 Y100 K0 RGB：R253 G208 B0 PANTONE：109C	CMYK：C0 M20 Y100 K0 RGB：R253 G208 B0 PANTONE：109C	CMYK：C0 M20 Y100 K0 RGB：R253 G208 B0 PANTONE：109C	CMYK：C0 M20 Y100 K0 RGB：R253 G208 B0 PANTONE：109C	CMYK：C0 M20 Y100 K0 RGB：R253 G208 B0 PANTONE：109C	CMYK：C0 M20 Y100 K0 RGB：R253 G208 B0 PANTONE：109C	CMYK：C0 M20 Y100 K0 RGB：R253 G208 B0 PANTONE：109C
CMYK：C0 M20 Y100 K0 RGB：R253 G208 B0 PANTONE：109C	CMYK：C0 M20 Y100 K0 RGB：R253 G208 B0 PANTONE：109C	CMYK：C0 M20 Y100 K0 RGB：R253 G208 B0 PANTONE：109C	CMYK：C0 M20 Y100 K0 RGB：R253 G208 B0 PANTONE：109C	CMYK：C0 M20 Y100 K0 RGB：R253 G208 B0 PANTONE：109C	CMYK：C0 M20 Y100 K0 RGB：R253 G208 B0 PANTONE：109C	CMYK：C0 M20 Y100 K0 RGB：R253 G208 B0 PANTONE：109C
CMYK：C0 M20 Y100 K0 RGB：R253 G208 B0 PANTONE：109C	CMYK：C0 M20 Y100 K0 RGB：R253 G208 B0 PANTONE：109C	CMYK：C0 M20 Y100 K0 RGB：R253 G208 B0 PANTONE：109C	CMYK：C0 M20 Y100 K0 RGB：R253 G208 B0 PANTONE：109C	CMYK：C0 M20 Y100 K0 RGB：R253 G208 B0 PANTONE：109C	CMYK：C0 M20 Y100 K0 RGB：R253 G208 B0 PANTONE：109C	CMYK：C0 M20 Y100 K0 RGB：R253 G208 B0 PANTONE：109C
CMYK：C0 M20 Y100 K0 RGB：R253 G208 B0 PANTONE：109C	CMYK：C0 M20 Y100 K0 RGB：R253 G208 B0 PANTONE：109C	CMYK：C0 M20 Y100 K0 RGB：R253 G208 B0 PANTONE：109C	CMYK：C0 M20 Y100 K0 RGB：R253 G208 B0 PANTONE：109C	CMYK：C0 M20 Y100 K0 RGB：R253 G208 B0 PANTONE：109C	CMYK：C0 M20 Y100 K0 RGB：R253 G208 B0 PANTONE：109C	CMYK：C0 M20 Y100 K0 RGB：R253 G208 B0 PANTONE：109C
CMYK：C0 M20 Y100 K0 RGB：R253 G208 B0 PANTONE：109C	CMYK：C0 M20 Y100 K0 RGB：R253 G208 B0 PANTONE：109C	CMYK：C0 M20 Y100 K0 RGB：R253 G208 B0 PANTONE：109C	CMYK：C0 M20 Y100 K0 RGB：R253 G208 B0 PANTONE：109C	CMYK：C0 M20 Y100 K0 RGB：R253 G208 B0 PANTONE：109C	CMYK：C0 M20 Y100 K0 RGB：R253 G208 B0 PANTONE：109C	CMYK：C0 M20 Y100 K0 RGB：R253 G208 B0 PANTONE：109C

3.10.2 　色标样本辅助色

　　辅助色的颜色会多于标准色。通常，我们按"多色放在一页上"的原则来设计。每一个色标只标明CMYK四色值就可以。下面展示的色标左右页分别是以两种形式进行设计的：一个是满页展示（左），一个是带内页规范（右）。

3.10.3 　标识组合形式

　　文字说明：标识组合的运用，加强了企业在各种视觉传播媒体（各类广告、印刷品、正式文件等）中的规范应用，严格使用企业标准色，可以确保企业形象的统一性和严肃性

3.10.4　象征图形样本／吉祥物造型样本

　　文字说明：象征图形、吉祥物造型的运用，加强了企业在各种视觉传播媒体（各类广告、印刷品、正式文件等）中的规范应用，严格使用企业标准色，可以确保企业形象的统一性和严肃性。

VI设计手册的制作

本章以介绍 VI 设计手册的封面和内页版式为主。记得我在最初参加 VI 设计的任务时，有几次，几乎只做一张封面效果图和一张内页就能得到设计任务。因为封面涉及辅助图形的运用，完全可以达到看其封面知其内页的效果。所以每次设计 VI 时，我都会把封面作为重点进行设计。基本上封面设计好，一套 VI 项目就能顺利地完成。

将设计好的 VI 项目编制成 VI 设计手册是 VI 设计的最后阶段。编制 VI 设计手册的目的是在实施过程中维持统一的设计水准。企业只有严格按照手册中的提示与说明进行操作与管理，才能保证企业视觉形象在传播中的一致性。

VI 设计手册的编制一般不设定页码，而是采用编号的方式进行分类，并采用活页装订的形式，这样方便页面的灵活取阅、调换、增减。所以编号时一定要为后续的工作留有余地。VI 设计手册的编辑形式可根据项目多少确定，项目内容的页数较少时，将所有的项目可汇编成一册，以单面展示；如果 VI 设计的项目较多可分为基础部分、应用部分两本手册，单双页展示都可以。在印刷方面，由于 VI 设计手册的用量较小，所以一般采用数码印刷。

VI 设计手册的页面尺寸没有固定的要求，一般选用横版 A4 纸大小，即 297mm×210mm，也可以设计成竖版的 A4 纸、A3 纸大小，或者设计成方形等非常用尺寸。

VI 设计手册主要包括封底、封面、书脊、引言、目录、基本系统、应用系统、要素样本（再生工具）等。

CHAPTER
04

4.1 封面、封底、书脊设计

4.1.1 封面

　　在VI设计手册的制作过程中，除了需要对项目进行系统规范外，VI设计手册的封面也是很重要的一项内容，因为这是给客户的第一印象。VI设计手册封面整体应以简洁大方为主，不要过于烦琐，只保留企业名称、标识、相关文字说明即可，可适当地加入与企业相关的背景图案、色块、辅助延展等，保证视觉传达的清晰与完整性。

4.1.2　封底

　　VI设计手册的封底要注意与封面风格统一。我们在设计VI手册的封底页面时，可以把封面复制到封底页面的旁边，留出书脊的距离，然后参照封面版式设计出封底的版式。如果有图片，要注意封面和封底图片的连贯性。

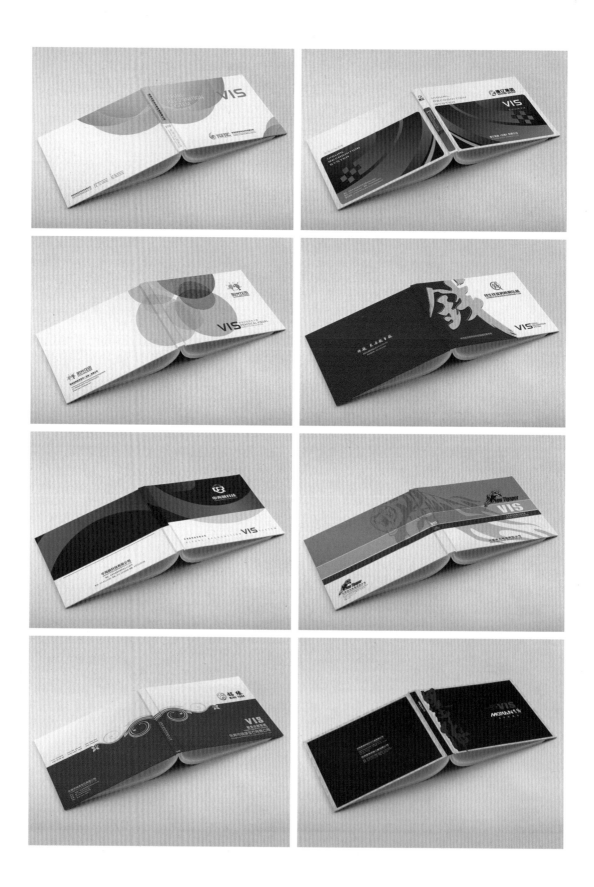

4.1.3 书脊

　　书脊是在内页印刷完成之后，由印刷厂根据手册的厚度准确地量出书脊的厚度，然后我们再以确切的数值进行设计。通常活页精装的VI设计手册，其书脊的厚度为25mm~30mm。如果采用胶装工艺，书脊的厚度一般在10mm~15mm。在"4.1.2　封底"展示的图片中都是采用的胶装模板贴的效果图，下面这两张图片就是活页精装的VI设计手册展示图。

4.2 前言设计

前言也叫引言，是放到目录前面的一页说明性文字，内容可以是对VI设计项目的一个概括说明，也可以是对"什么是企业视觉识别系统"的概述，当然也可以根据客户要求，加入企业文化的相关内容，作为VI设计手册的前言部分。下面这个概述性的前言可以作为范本，适用于大部分VI设计手册。

PREFACE 前言

企业视觉识别系统是企业形象识别系统的重要部分和基础部分。优秀的视觉识别系统，能有效诠释、传达企业理念，为规范企业行为打下良好基础，从而由内而外地明确企业个性，提升企业形象，扩大企业知名度，提高企业竞争力。

随着市场经济的发展和市场的变化，塑造企业个性，不断强化企业形象，建立与消费者的互动沟通，日益成为企业生存和发展的重要课题。视觉识别系统的导入，正是企业谋求自身发展，为适应新的市场状况，开拓进取，建立与消费者持续互动、沟通的开始。

企业视觉识别系统管理手册分为两部分：基础部分和应用部分。基础部分包括：企业标识、企业标准字体、企业标准色、辅助色等基本设计要素以及各基本要素的绘制方法、各要素的组合使用规范。应用设计部分包括办公用品、公关赠品、标准服饰、广告用品、运输工具等，在各项实际运用设计中，除了考虑设计的美感、功能及使用性、经济性外，还力图完整体现企业精神理念。

企业视觉识别系统自发布之日起，各相关部门在使用过程中均应执行本手册所规定的各项规范，不应随意改动，以保证企业视觉形象在传递过程中的规范、统一。

VIS VISUAL RECOGNITION SYSTEM 郑州墨缘照明设计工程有限公司视觉识别手册 | **企业文化**

郑州墨缘，缘来更精彩

缘，是人间奇妙的邂逅，一条无形的红线从一颗心缠绕上另一颗心，竟在不知不觉间。

缘，是世上最美的相遇，一束迷人的光线从我的眼睛进入你的眼睛，刹那间我与你同时听到花开的声音。

缘，是华丽都市中为你孤独守候的那盏灯；

缘，是寂寞雨天里为你默默撑起的那把伞；

缘是无条件的信任，是无伪装的笑容，是不带防备的真诚，是心有灵犀的感动。

缘，无处不在。

缘，妙不可言。

墨缘，一个清雅美丽的名字，一群因缘而聚的精英，一家重缘惜缘的公司，一部期待与天下有缘人共同谱写的传奇。

17年前，一群怀揣梦想的有缘人在中原大地相聚，从各种广告字、霓虹灯制作及简单的照明工程实施做起，

一步步走进潜力无限的LED蓝海。

现在，郑州墨缘照明工程有限公司，已是非常有影响力的LED销售商和工程商，其始终致力

于为广大客户提供专业的LED照明规划设计与LED照明施工，受到目标群体的广泛青睐与一致欢迎。

筚路蓝缕，来路艰辛，回首曾经的流金岁月，将墨缘团队核心成员的心紧紧联系在一起的正是一个"缘"字；

锐意进取，不断创新，回味墨缘曾经做过的那些LED照明工程，令全国各地的客户不约而同选择艾尼亚的也还是那个"缘"字。

因为缘，郑州墨缘照明工程有限公司的全体员工，凝聚成一个无坚不摧的集体；

因为缘，17年来不同行业不同地域的客户不约而同选择了郑州墨缘，将自己的愿景与艾尼亚的愿景完美融合，合而为一。

万家灯火春风沉醉，逝离光影人生几何。愿处处可见郑州墨缘装点的美妙风景，锦绣神州天南海北尽是艾尼亚

的有缘人。

感谢命运让我们相遇，郑州墨缘，缘来更精彩！

4.3 主题页设计

　　主题页是放在目录页之前，用来提示后面内容的页面。一般只需设计大的分类主题页，如基础设计部分、应用设计部分。

　　如果目录页按照项目类别分类，我们可以在每个目录页前加一个主题页。如办公形象系统规范、形象宣传系统规范、服装系统规范等。

4.4 目录、项目编号设计

4.4.1 目录

VI设计手册的目录页分为两部分：基础项目目录和应用项目目录，通常各占一页，如下图所示。

我们也可以为应用项目中的各个类别，如办公事务类、广告促销类、商品包装类等，分别制定一个单独的目录页。

4.4.2 项目编号

最简单的项目编号是把基础部分和应用部分的内容分别用字母A、B来表示，细分项目用A-01、A-02、A-03、B-01、B-02、B-03等形式进行编号，如下所示。

基础部分A	应用部分B
A-01 标识及标识创意说明	B-01 名片
A-02 标识墨稿	B-03 传真纸
A-09 简称中文字体	B-08 欢迎标语牌
A-12 背景色	B-15 公交车体广告
A-15 专用英文字体	B-25 网页
A-16 专用中文字体	B-30 运输货车

如果按基础部分和应用部分项目类别分类，可以分为两大类。

大分类：A1、A2、A3，B1、B2、B3。

中分类：A1-01、A1-02、A1-03、A2-01、A2-02、A3-01、A3-02，B1-01、B1-02、B1-05、B2-01、B2-02、B3-01、B3-02。

基础部分A	应用部分B
A1 基本标识设计	B1 办公事务用品
A1-01 标识及标识创意说明	B1-01 名片
A1-02 标识墨稿	B1-02 信封
A1-03 标识反白效果图	B1-05 合同书格式
A2 标准字体	B2 销售店面标识系统
A2-01 全称中文字体及方格坐标制图	B2-01 店面门头
A2-02 全称英文字体及方格坐标制图	B2-02 展位
A3 基本要素组合	B3 服装系统
A3-01 标识与标准字组合多种模式	B3-01 管理人员服装
A3-02 标识与标准字组合多种模式	B3-02 员工工作服

当然，项目编号除了以上两种常见的形式外，还有其他形式的编号，只要方便查找页面并能灵活取阅、调换、增减即可使用。

4.5 内页版式设计

内页版式的主要文字内容包括标题（页眉）、项目编号、说明文字及对应的VI设计项目。

其中标题设计是VI设计手册风格形成的重要因素，结合辅助图形进行应用，可表现的余地非常大，位置也可以有多种选择。标题通常由企业名称、标识、手册题目、编号等组成。

内页中的说明文字就是对每个VI设计项目的释义。在本书中，我基本上已经把每个项目的文字说明都列出来了，大家在实际设计的时候可以参考。

我们可以根据这些视觉元素的主从关系及整体风格对版面进行布局与规划。在设计出基本版式模板后，所有的项目均可套用，并结合封面、封底的设计，形成统一的风格。这样一套完整的VI设计手册就制作完成了。

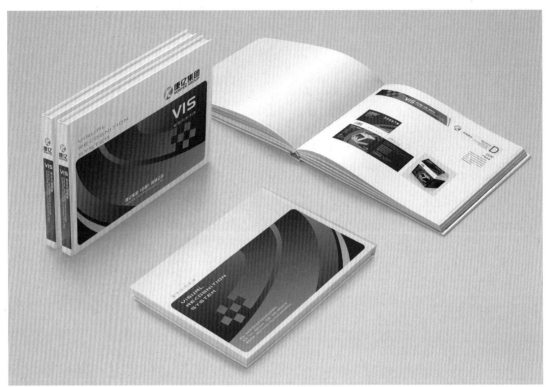

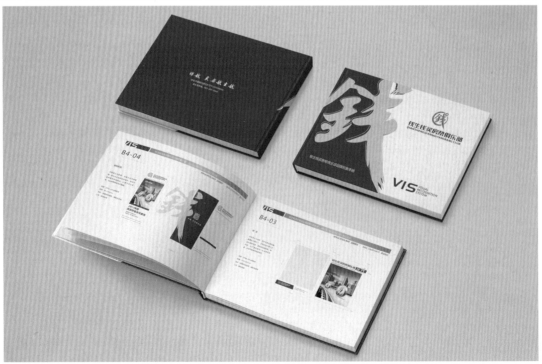

VI设计赏析

本章分享的内容都是我设计过的 VI 案例。希望抛砖引玉，对初学者
起到一定的参考作用，也希望大家能设计出更出色的作品。

CHAPTER
05

5.1 四大发明探索体验馆

标识说明

　　标识以企业名称四大发明这四个字为设计元素，整体以古文化之一的印章来展现四大发明的悠久历史和深厚的文化底蕴。标识中融入了活字印刷、指南针、造纸以及火药的形态，直观地阐述了中国四大发明的精髓和企业属性。印章，体现企业的诚信与高端品质，下方的弧形呈现笑脸的形态，寓意为客户提供贴心、良好的服务体验。

辅助图形说明

　　辅助图形运用了古人工作的情景来体现产品的衍生与使用过程，还原了当初的工作场景，让人有身临其境之感。将这些场景运用到各种相关物品及场合中，不但宣传了品牌而且也营造了该体验馆贴近历史场景的氛围。

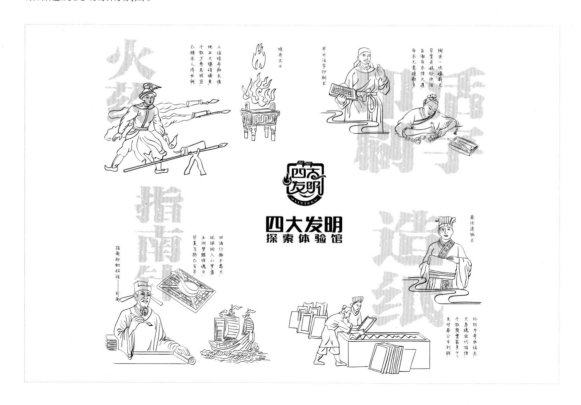

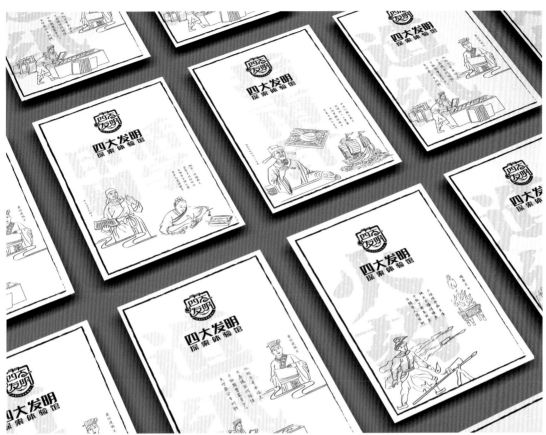

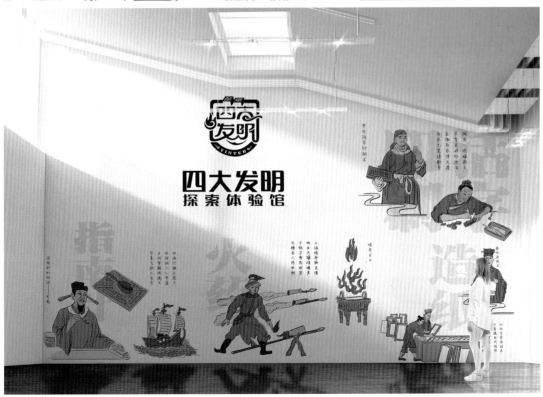

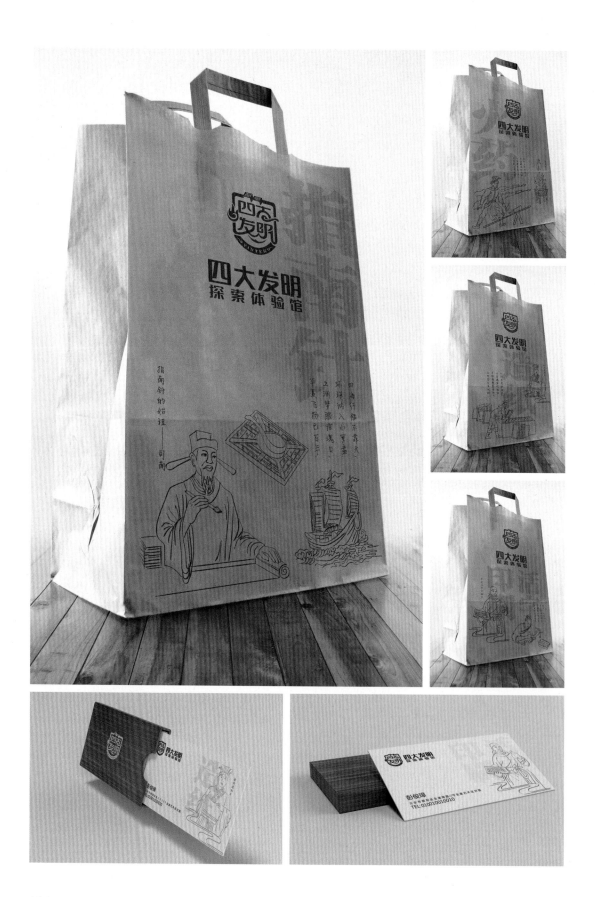

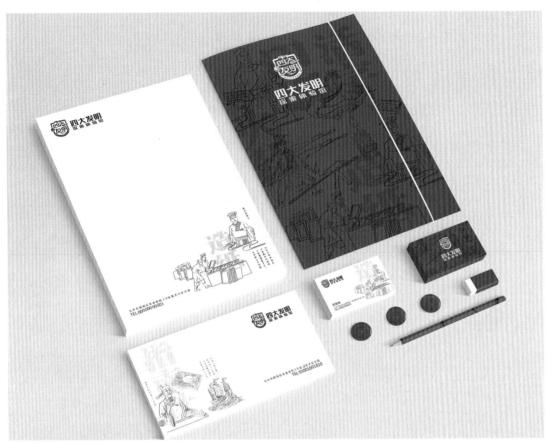

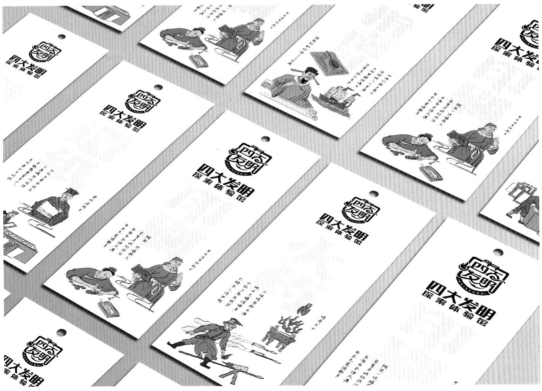

5.2 沐鱼馄饨

标识说明

　　沐鱼馄饨的标识采用了图文结合的方式进行设计。一个调皮可爱的小男童开开心心地端着一碗馄饨奔跑的形象，让人不自觉地联想到这碗馄饨该有多么美味，忍不住想要来一碗。沐鱼两个字也进行了非常贴切的设计，两边3条短横线的设计表示"你呼我应"，非常生动形象；沐字两边拉长的横线像是服务员端着几个碟子和一条鱼向你走来，让人感觉非常亲切。标识整体传递出生动可爱又具有亲和力的感觉。

辅助图形说明

　　VI设计项目中的辅助图形选用了饭店的原材料和菜品，不但丰富了VI设计的内容，同时也向客户展示了饭店的特色，推广了产品。VI设计整体颜色为淡绿色，体现精致淡雅的格调。

竹笼
包子

盖透气
水汽散发
不回流
表面干爽
淡竹香

白菜

顶端圆钝
边缘皱缩
波状
叶柄白色
百菜不如白菜

胡萝卜

根肉质
长圆锥形
呈桔色黄色
质脆味美
营养丰富

胡椒

雌雄同株
花药肾形
花丝粗短
子房球形
暖肠胃

辅助图形2/ 用于深色背景

沐鱼
馄饨

皮薄馅大
传统手工
食材正宗
配方独特

烧麦

皮薄馅大
底形若杯
腰为圆
头花收细
美观好吃

香菜

茎直立
多分枝
有条纹
祛腥膻
增味道

胡蒜

轮生盘状
多须根
味辛辣
暖脾胃
消症积
解青杀虫

竹笼
包子

盖透气
水汽散发
不回流
表面干爽
淡竹香

白菜

顶端圆钝
边缘皱缩
波状
叶柄白色
百菜不如白菜

胡萝卜

根肉质
长圆锥形
呈桔色黄色
质脆味美
营养丰富

胡椒

雌雄同株
花药肾形
花丝粗短
子房球形
暖肠胃

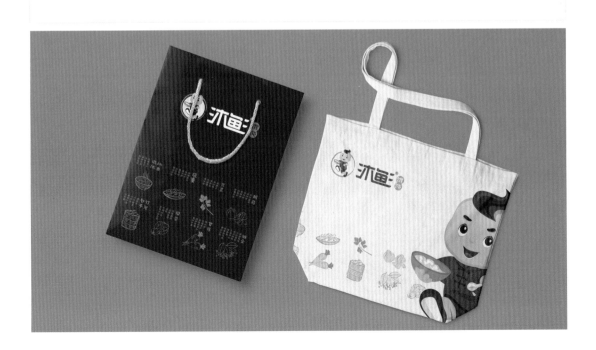

5.3 灵晟科技

标识说明

标识以企业名称为设计元素，中英文字体共同作为主体的设计元素，体现企业的国际化发展视野。英文突出圆角方形的设计，体现了电子产品的特性，给人一种轻快灵动的感觉，又不失稳重大气。

辅助图形说明

辅助图形采用了轻快灵动又无限延展的曲线来体现电子产品的特征，让人产生无限的遐想，还体现出电子世界的三维空间感。

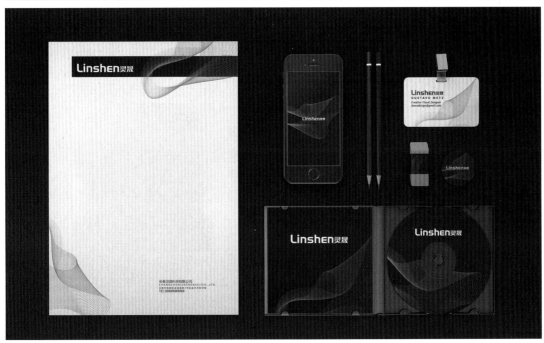

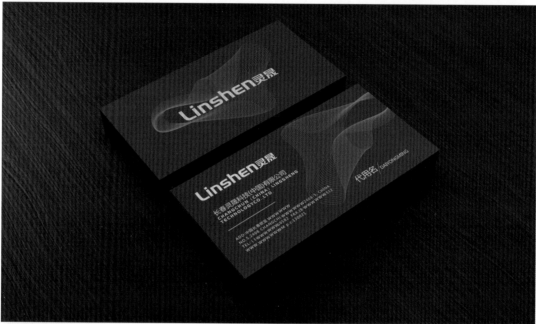

5.4 承缇医疗

标识说明

 标识以企业首写字母CT为设计元素。CT本身是一项医学影像检查技术，以此来体现医疗的行业属性。CT完美结合为接近于正方形的形状，寓意医生与患者之间互相配合、相互信任的和谐状态。标识整体表达一种绿色、健康、信任的愿景。

辅助图形说明

 辅助图形采用色块叠加的方式来体现医疗机构是多元化多部门的组合，它们之间有着互相关联且密不可分的关系。而且这种色块易给人带来稳定的情绪，让患者感到舒适，也贴合医疗行业的特点。

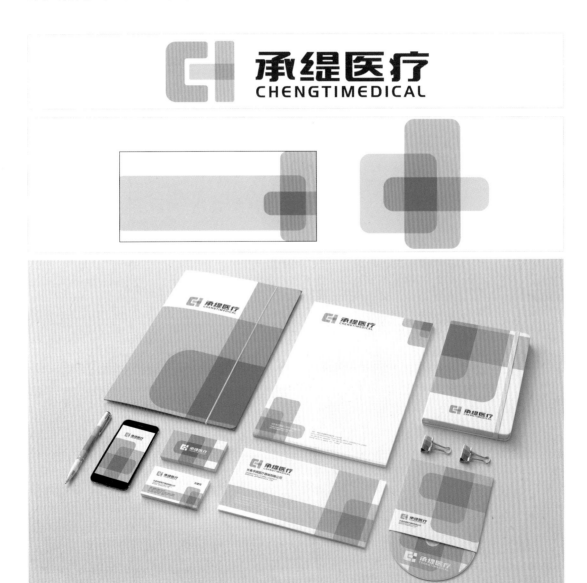

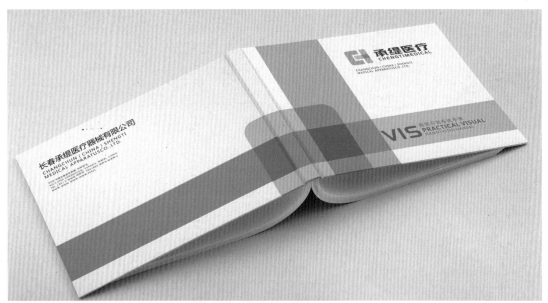